哥倫比亞大學經典音樂講堂

聲音的故事

Critical and Historical Essays:
Lectures Delivered at Columbia University

愛德華·麥克杜威 著
Edward MacDowell

紅崁文化

吳家恆｜愛丁堡大學音樂碩士、古典音樂台 主持人

美國哥倫比亞大學音樂系創系主任麥克杜威在這二十一講之中，不僅勾勒了西方音樂從古希臘到十九世紀發展的概況，也提出了他認為一個音樂系學生應有的裝備：擁有純熟的技術，也要有歷史、美學的廣博涵養。雖然相隔百年，但是對於今天的音樂系學生或愛樂者來說，這仍是一個值得追求的目標。

葉孟儒｜莫斯科音樂學院鋼琴博士

鋼琴家Edward MacDowell所著作的《聲音的故事》，非常特別的一本以鋼琴家角度來寫音樂史，鋼琴家以他最重視的聲音為開頭，串連繽紛多彩的音樂將之帶入不同時期音樂史的連結，明確呈現不同樂派時期的精神與風格特色，趣味性極高、甚至具有研讀下去的魔力，對學音樂的過程中呈現不同視野看法，值得推薦給大家。

黃俊銘｜社會學者/政治大學傳播學院助理教授

這是美國哥倫比亞大學音樂系創系所流傳的音樂史講義，呈現典型十九、二十世紀歐遊歸來的美國音樂學者對於「什麼是音樂」的樸素願望。麥克杜威博學，倡議以人文及科學解讀音樂，尤其重視音樂形式與美學作為歷史，預示了現代化博雅教育的珍貴方向。對照當今的音樂與教育實況，意義重大。

賴家鑫

導

讀

　　出生於美國紐約的愛德華・麥克杜威（Edward MacDowell, 1860-1908）是十九世紀浪漫晚期音樂的美國代表，他不僅是作曲家，亦是鋼琴家，也擅長詩的創作。從小學習鋼琴的麥克杜威，早慧的音樂天份，使母親毅然決然帶著他前往法國學習音樂，十七歲進入巴黎音樂院。畢業後，進入德國法蘭克福高等音樂院繼續學業，同時拜在作曲家姚阿幸・拉夫（Joachim Raff, 1822-1882）門下學習作曲。一八八〇年當李斯特（Franz Liszt, 1811-1886）與克拉拉・舒曼（Clara Schumann, 1819-1896，德國鋼琴家，作曲家舒曼的妻子）來到法蘭克福出席學生作品發表會，麥克杜威演奏了舒曼鋼琴五重奏（作品44）與李斯特某首交響詩的鋼琴版，令二人印象深刻。隔年，麥克杜威來到李斯特威瑪的家，在這位音樂大師面前演奏自己的作品，在大師的欣賞與推薦下，這位來自美國的年輕人獲得萊比錫公開演出的機會，大樂譜出版商Breitkopf & Härtel也樂意出版其作品，這意味著他已經得到在歐洲發展演奏事業的入場券。

　　在歐洲，麥克杜威除了音樂會演出與作曲之外，他也曾任教於達姆斯達特音樂學校與威斯巴登。原本發展得不錯的演奏與教學事業，在決

定全心投入作曲後，經濟每下愈況，最後決定在一八八八年秋天返回美國。

回到美國，定居於波士頓，並展開音樂事業。先是與波士頓交響樂團合作，爾後也巡迴各音樂廳演出。一八九六年受聘為紐約哥倫比亞大學音樂系教授，也是該校音樂系創系系主任，亦是校史上第一位聘用的音樂教授，一直到一九〇四年。這段時間，他使用美國文學等素材創作樂曲，在大學教授的音樂史課堂講義，也集結成書，於一九一二年出版。

麥克杜威在近代的美國音樂史中，其音樂不但承襲歐洲古典音樂的傳統，也融入當代美國的文化元素，作品呈現世紀交替的美國。他作育英才，授課講義啟迪許多音樂晚輩，是集作曲家、鋼琴家與音樂教育家於一身的音樂家。

此書原名為《評論與歷史文集》，是麥克杜威在美國哥倫比亞大學音樂系的二十一堂關於音樂起源論與西方音樂史發展的講義。內容從音樂的起源、古希臘音樂、中世紀單音音樂、教會調式、民間音樂家、樂器發展與器樂音樂，一直到十九世紀歌劇，都有精彩的論述，並融入個人的音樂哲學思維。此外還討論其他民族的音樂起源、調式與節奏，如印度、中國、日本等，研究的範疇包含了歷史音樂學、民族音樂學以及系統音樂學等現代音樂學分類的三種面向，層面不僅有縱向的史觀，也有橫向的時代音樂美學思維，這與一般音樂史書籍慣以縱向的寫法，的確不同且有趣。麥克杜威並非純音樂學者，而是作曲家，切入的觀點，新鮮，尤其是在論古希臘的音階與節奏、教會調式與歐洲民間音樂的調式節奏以及印度音律等非西方藝術音樂的領域，有特別的琢磨，這可能與他作曲家的背景有關，也顯露他對於這方面的興趣。

此書的發生年代是在十九世紀末，當時歐洲正要從調性音樂走入非調性現代音樂，各種新藝術運動與音樂思潮才剛興起，如印象主義、象徵主義、第二維也納樂派、新古典主義等等，正值百花齊放的美好年代，但此時麥克杜威已經回到美國，且在一九〇八年離世，以至於在此書中看不到荀白克、史特拉溫斯基、德布西、拉威爾等人劃時代的作

品，當然也不會有約翰・凱基的《四分三十三秒》，甚至與作者同時期的理查・史特勞斯的歌劇，如《莎樂美》，或是德布西《佩利亞與梅莉桑德》，亦或是普契尼《杜蘭朵公主》等一般音樂通史書籍都會提到的歌劇或音樂。此書更深入十九世紀中期之前西方音樂的發展，例如古希臘、早期基督教音樂、中世紀與文藝復興的民間音樂等，尤其是連續三章略述了歌劇的起源與在義法德的發展。值得一提的是在第三章印度音樂、第五章中國音樂、第十一章民歌及其與音樂中的民族特色的關聯中，很清楚地可以看到他是以多元文化的方式看待世界各民族音樂的發展，這比起坊間一般音樂史用書，顯得相當獨特有趣。

在第二十章，作者意圖說明存在樂器音樂中「朗誦」（recitative）的功能性與第二十一章「音樂的暗示」論及情感表達與音樂主觀的層面，這兩個章節明顯地已經是現代音樂學中屬於橫向系統音樂學中音樂美學／哲學的範疇。我們不能忽略，麥克杜威曾活躍於十九世紀晚期的歐洲，浸潤在歐洲十九世紀音樂思潮中，因此對於「絕對音樂」（文中使用「客觀」一詞）與「標題音樂」的兩種音樂思維的論戰，絕對不陌生，這樣的身分使他在最後兩章節「音樂的孰優孰劣」的論述相當精彩，同時提出「什麼是音樂？」這個大哉問。

什麼是音樂？樂器怎麼出現的？

音樂的起源，至今仍是大哉問，有求愛說、畏懼大自然神祕的宗教說、工作說，抑或是赫伯特・史賓賽的「口語說」，不管哪一種學說，都與人類生活的進展與情緒有關。但什麼是音樂？音樂的要素是什麼？怎樣才符合音樂的條件，我們以人類學的角度觀察原始的部落，如火地島人、阿吉塔人等的生活行為，就會發現這些原始部落的音樂，除了有各自獨特的節奏外，音高不是西方的平均律與純律，簡單的曲式，但有時候也會出現複旋律與複節奏等複雜的素材，例如文中未提的台灣布農族的八音合唱，就符合西方複音音樂的規則，這些音樂有些是單獨演奏與演唱，有些是伴隨著舞蹈，因為舞蹈的決定要素為節奏。

進入到產生「文字」的文明時期，人類歷史得以記載，對於音樂與

樂器的發展更為清晰。世界幾個古文明國家如歐洲的希臘，北非的埃及與西亞的希伯來、南亞的印度以及東亞的中國，甚至受中國影響的日本等，都有豐富的音樂資產。西亞的希伯來鄰近希臘埃及，因此這一區的樂器有流通性與相似性，例如里拉琴存在於希伯來與希臘，北非的埃及也有這項樂器，而他們就成為歐洲藝術音樂發展的源頭。

論希臘最古老的音樂，我們首先想到的是荷馬史詩《奧德賽》，這首吟誦的長詩，勢必會加上樂器伴奏助興，才能吸引觀眾的目光。希臘史詩的韻腳分明，有抑有揚，節奏因而產生，稱為六步格，這等同於音樂上的節奏，這基本的六種抑揚節奏仍沿用到中世紀。

數學家畢達哥拉斯不僅在數學上有莫大的成就，也運用數學，以弦訂律，再經過亞里士多賽諾、狄迪莫斯、托勒密等的修正，到十六世紀查里諾發明「平均律」之前，這種極為理性的音律學，才有了勁敵。

南亞與東亞距離歐洲遙遠，交流不易，所以音樂的發展相互影響性小。《梨俱吠陀》是印度宗教與音樂的起源，發展出獨特的維納琴，由來如同印度音階，來自於神話，音律為微分音的音階與七十二種調式的旋律「拉格」（Raga），以及循環模式的節奏「塔拉」（Tala）。中國不僅有自成體系的音樂思想與音樂系統，本書中作者也僅能粗略地講解八音樂器、音樂在中國社會的功能性等美學，他以西方音樂家的觀點提出中西音樂的差異，如以《論語》中「洋洋乎盈耳」的音樂美學思維，相對於西方音樂講求「滿」的概念。

中世紀音樂發展

教會調式的名稱來自希臘音階，但希臘音階是由兩組四個音組成的音階，是希臘的地名。教會調式則是中世紀時格雷果教宗命令神職人員在各地收集民歌之後，整理出的調式音階，延續希臘音階之名。到了九世紀末，當這群神職人員唱著單音的格雷果聖歌超過百年後，突發奇想，開始在聖歌下方唱起和諧的完全四、五、八度平行旋律，於是形成了另一行組織音的旋律稱為奧干農（Organum），音樂也由單音音樂（monophony）走向複音音樂（polyphony）。到了十一世紀時，神職人員

桂多為了教學，於是以受洗約翰的讚歌每句開頭的拉丁字母，發明了ut、re、mi、fal、sol、la六音的唱名，甚至用自己的手發明出一套六音唱名法的教學，這是音樂史上第一隻有名的手。紐碼譜雖然在桂多之前已經存在，但是真正有大進展是桂多的功勞，他讓紅線代表F音，在上方加上黃線代表C音，之後在二者之間與F音下方加上兩條虛線，就形成了四線譜，而這個四線譜使得音樂的發展向前跨一大步，因為不但可以記載音高，也可以運用紐碼可記載音符的符值，進而記錄節奏，且發展出更多聲部的對位音樂，所以四、五聲部的複音音樂在十五、十六世紀已成常態，和聲因而漸漸成形，所以文藝復興時期就成為複音音樂的黃金時期。

西方樂器的發展，我們粗略可分為教會與民間。教會以管風琴為主，這是在歐洲教會發展出來的樂器，也是被認可在巴洛克時期之前唯一可用的樂器。古鋼琴與大鍵琴是民間用的鍵盤樂器，一個是擊弦發聲，一個是用羽毛管撥弦，由於大鍵琴有制音器，所以在功能上略勝古鋼琴一籌，因此成為巴洛克時期演奏數字低音聲部的樂器而普及。提琴為弓弦樂器，原是阿拉伯亦或是中亞與西亞的遊牧民族的烏德琴，傳至歐洲，初期這類樂器稱為韋奧琴（Viol），經過巴洛克時期工藝的改良，尤其是在阿瑪悌、瓜奈里與史特拉底瓦里等師徒家族努力之下，奠定了提琴家族完美的型制。巴洛克琴弓的型制也異於現在，輕巧半弧形的弓，可以演奏快速音群，但音量較小，到了十八世紀晚期，才在巴黎製弓師圖特等人的改良下，有了今日的弓形，重量更重，更具爆發力，適合在較大型的場所演出。

管樂有簧片的吹管，這一類的起源可追溯至古希臘的奧羅管（Aulos）。銅管是用於軍隊或狩獵，這些樂器隨著十七、十八世紀工藝的進步，功能也隨著增加，且更益於演奏。

原始音樂、民間音樂與藝術音樂

再簡介歐洲民間音樂之前，先釐清原始音樂與民間音樂的界線。原始音樂的第一個階段是單音符，後來逐漸加上音調，但是原始人吟誦不

出確定的音高，等到五度和八度透過情緒的緊張感加入吟誦之中，後來又增加比五度高一個音的六度，再來是二度與三度，逐漸形成五聲音階，這就是民間音樂，所以可以看到大部分民族都有五聲音階，但組織方式仍有異。

在歐洲民間早期音樂發展中，以德法民間詩人最為活躍，甚至發展出多種曲式，這些詩人音樂家以貴族為主，如法國遊唱詩人、吟遊詩人與德國愛情歌手，只有德國的工匠歌手是來自於德國中世紀已有的工會組織的職人，這些各方職人除了有特殊技能，也有作詞作曲的能力，每年的歌唱大會，都躍躍欲試一展長才，因此創造不少傳奇與名曲。

音樂發展，走到十七世紀，教會的勢力漸漸式微，民間隨著貿易盛行，更為富裕，從貴族至經商致富的商人，亦逐漸重視日常娛樂，於是器樂音樂在民間音樂更為活躍，當然歌劇也是娛樂的重要節目。在音樂史的主流樂器中，鍵盤樂器為首要，從大鍵琴到現代鋼琴，從複音音樂到主音音樂（homophony），從形式主義到強調個人樂思的形而上之哲學思維。當然已經存在民間的舞曲是作曲家最方便運用的素材。在經歷蒙台威爾第、史卡拉第父子、盧利、韋瓦第、巴赫、韓德爾、庫普蘭等作曲家不斷融入個人樂思與運用下，幾乎只保留節奏地將其提升到藝術音樂的層次，亦成為巴洛克音樂的核心之一，佛爾貝格甚至取阿勒曼、庫朗、薩拉邦德等四首舞曲作為巴洛克組曲的核心，之後從單樂章到多樂章的奏鳴曲都受其影響，當然也影響到海頓、莫札特與貝多芬等鋼琴音樂的發展。

鋼琴音樂在經歷十八世紀形式主義的古典奏鳴曲的大量發展，貝多芬的鋼琴奏鳴曲已經從純形式主義走向具有描繪性與故事性的標題音樂，於是他的奏鳴曲開始冠上《悲愴》、《熱情》、《暴風雨》等情狀性的標題，我們從音樂內容也可以感受到作曲家想要表達的音樂內涵，但仍只是純描寫性的有標題的音樂。進入十九世紀以個人思維為主的潮流裡，逐漸擺脫奏鳴曲式與古典和聲學的箝制，作曲家們著重的內容是標題內容的描寫，進而進入形而上的音樂哲學思維，尤其是舒曼的鋼琴音樂取自詩、文學，卻又不實際描繪故事情節，而是用抽象性的方式表達

出超越當代描寫性的管絃標題音樂，孟德爾頌、蕭邦與李斯特的鋼琴性格小品，都具有這樣的獨特性。

當戲劇從神壇走入民間

歌劇的起源與發展，有很多種說法，比較直接的論點有十六世紀民間的牧歌劇，與傳播宗教故事與傳道之用的神祕劇與奇蹟劇，但以十六世紀末於佛羅倫斯公爵巴蒂（Giovanni de' Bardi）家中門客所組成的「佛羅倫斯同好會」（Florentine Camerata）誤打誤撞發明的歌劇論調最為有趣。這群門客有考古學家、音樂家、文學家等，根據挖到的古希臘石碑，發現古希臘悲劇的記載，於是欲按圖索驥重製，卻發明了歌劇。第一部歌劇《達芬尼》（*Daphne*）雖已失佚，但從現今留下兩個版本的《尤麗迪絲》（*Euridice*），可看出一些端倪。此劇由作曲家佩里（Jacop Peri, 1561-1633）（1600年版）與卡契尼（Giulio Caccini, 1551-1618）（1602年版）分別創作兩個版本，都是採用李努契尼（Ottavio Rinuccini）劇本。這兩位都是當時候著名的音樂家，為此劇的歌詞譜出朗誦式的旋律，這部歌劇亦開啟了巴洛克時期的序幕，開始義大利歌劇的輝煌時代。

神祕劇與奇蹟劇，這種以教會為主要敘述內容的戲劇，充滿超自然色彩，音樂上仍受教會音樂的影響，爾後發展出神劇與受難曲（以四個福音書中耶穌受難故事內容的劇）。這種強調故事內容的音樂戲劇，演出時，純粹用類似說書的唱法加上合唱團附和劇情的情緒演唱，進入十八世紀之後，已逐漸式微。

反倒是歌劇經歷過草創的十七世紀，在蒙台威爾第等作曲家的努力下，成為歐洲樂壇的主流，一直到二十世紀都是人們最喜歡表演，也是電視機與電影發明之前，王公貴族與市井小民的共同娛樂，因此各城市林立著大小歌劇院。十七、十八世紀是義大利歌劇作曲家的天下，隨著思想潮流的更迭，各國逐漸發展以本國語言創作的歌劇，如莫札特《後宮誘拐》以及以德國民間歌唱劇形式譜寫的《魔笛》，都是以德文為詞，這也影響到十九世紀韋伯浪漫歌劇與華格納的樂劇。

法國盧梭的《鄉村占卜師》則是第一部法國喜歌劇，這部在法國歌

劇論戰「丑角之爭」（Querelle des Boufons）所衍生的政治鬥爭下所產生的喜歌劇，的確開啟了法國庶民歌劇的時代，比才擔任巴黎喜歌劇院音樂總監時，為了喜歌劇院的營運，譜出多部喜歌劇，至今仍為熱門的《卡門》，就是當時的傑作。巴黎音樂院自十九世紀初以來培育出作曲新秀，如白遼士、古諾、馬斯奈、聖桑等，加上法國政府提供「羅馬大獎」的豐厚獎學金，使得音樂家們使出渾身解數，活絡的音樂活動，巴黎成為所有歐洲年輕音樂家大展身手的音樂戰場。

在德國，延續民間劇而來的德國歌唱劇（Singspiel）與葛路克革除歌手任意即興而破壞歌劇整體性的惡習，這個「歌劇改革」的新理念，使德國歌劇有新的發展，之後韋伯打下德國浪漫歌劇的基礎，故事內容傾向超自然的力量、田園的、充滿幻想的戲劇風格，而非寫實戲劇。之後的華格納更是要求舞台、劇本與音樂完全一致，音樂從幕起直到整齣歌劇幕落，音樂才結束的「樂劇」（Music drama），革除過去「號碼歌劇」[i]的創作形式，稱自己的作品為「整體藝術作品」（Gesamtkunstwerk），影響整個後十九世紀至二十世紀初的音樂。

法國作曲家拉摩，不僅是承襲盧利法國悲劇（tragédie lyrique）的重要人物，他更是將音樂元素組成科學性的和聲結構，研究整理巴哈作品，寫下《自然原則的結構和聲學》一書（*Traité de l'harmonie, 1722*），為現代和聲學立下根基的推手。

巴哈、海頓與莫札特的傳記與研究史料非常多，也是大家熟悉的作曲家，在此不再贅述。C‧P‧E‧巴赫倒是值得一提。C‧P‧E‧巴哈在世時，比父親老巴哈更為有名，他不僅是當代的大鍵琴名家，其奏鳴曲是連接巴洛克組曲與古典奏鳴曲之間的橋樑，撰寫的古鋼琴演奏法，也是貝多芬當年鋼琴教學的基礎。

i 號碼歌劇 Number opera，是歌劇中從序曲開始的每一首樂曲都有編號，每一首樂曲都有完全終止，每一首都能獨立演出，自從華格納不使用這種方式，樂曲結束不是在終止式，使得樂曲有了連貫性，整部歌劇更為一致與完整。

音型「暗示」取決於聽者的感受層次，還有接受能力

在末尾兩章，是全書最抽象、也是最偏離縱向音樂史範疇的章節，已經牽涉到音樂美學／哲學領域，我們只能從麥克杜威舉的例子，試圖了解他所提出音樂中四大元素：描繪、暗示、實地說話以及同時具備暗示性與描繪性朗誦的意涵。

第一元素「描繪」指的是用音型表現某一種實體的狀態，例如文中舉例華格納《萊茵的黃金》前奏曲，用搖擺波浪般的音型，描繪水的流動。事實上這樣的音型，不僅出現在華格納作品中，史麥塔納交響詩〈莫爾島河〉，孟德爾頌的音樂中也可以看到，這樣的描繪音型，是音樂中約定俗成的作法。第二種元素「暗示」不僅取決於聽者的感受層次，還有接受能力，然而造成「暗示」有直接模仿大自然的聲音，進而以音型暗示，文中舉托馬斯·威爾克斯牧歌從「坐下吧」唱起，音型也跟著向下五度，或是暗示紡織車運轉聲音的音型，抑或是許多音樂中存在樂句往上暗示興奮得意，往下暗示抑鬱沮喪等情緒性表現，以及在現代和聲（指十九世紀末的半音主義）中使用偏離原調的和弦，則會產生神祕或困惑的氛圍，來暗示音樂中的場景或情緒，可以達到為音樂敘述增添力量與強度的方法，例如理查·史特勞斯《查拉圖斯特拉如是說》充滿戲劇性震懾人心的和弦。

第三種元素實地說話就是「朗誦」之意。朗誦媒介不限於人聲與樂器，也不限於升降記號，而是藉著他們產生如說話般的旋律。第四種非常抽象難懂，在第二十章，作者以華格納的樂劇為例，指其唱法是脫離實際說話的方式，如說話般的唱腔，並不受所有具體事物的限制，成為形而上的音樂，這也是藝術的最高成就。但是欲達到以上成果，如果不扎實理性地建築在音樂的理論基礎上，如曲式、節奏與音樂理論等，音樂將是如噪音般地無法給我們的感官帶來愉悅。

麥克杜威是一位全才型的作曲家與音樂學者，他是美國人，十多歲到歐洲，其思維深受歐洲藝術的影響。在本書中可以看到他以客觀的方式討論音樂中的各種面向，跳脫純西方藝術音樂的思考，在哥大留下這一份珍貴的音樂史講義，筆者非常榮幸能為這本蘊藏豐富音樂知識的音

麥克杜威《聲音
的故事》曲目

樂書撰寫導讀，期盼讀者在深入此書之前，能有粗略的認識。

　　最後，我也為書中出現的重要樂曲列出一份曲目，讀者可以上YouTube搜尋「麥克杜威《聲音的故事》曲目」，欣賞音樂之餘，也琢磨作者想要傳達的深意。

導讀 審訂

賴家鑫

國立台北藝術大學音樂研究所畢。目前從事音樂教育及撰寫音樂相關文章，為國內資深樂評。曾在《PAR表演藝術》雜誌、台灣絃樂團工作，跨界劇場為玉米雞劇團行政總監，在台中成立樹樹文創策劃推廣畫展與古典音樂。

前

言

　　本書將愛德華・麥克杜威的另一種專業呈現在大眾眼前，這一面十分不同於他在音樂圈家喻戶曉的作曲家名聲。在以下章節中，我們將從他書寫音樂史與音樂美學各方面的文字，來認識他身爲作家的能力。

　　一八九六年，哥倫比亞大學在強力推薦下，延請這位頂尖的美國首席作曲家擔任音樂系的創系系主任。幾經思索，他接受了這個職位，滿心期盼能在這個理想環境下開拓更多藝術成就，以盡職責。其計畫的教學目標是：「第一，從科學與技術角度來教授音樂，培養出同時有能力教學與作曲的音樂家。第二，從歷史與美學觀點，將音樂看成博雅文化的一環。」在執行計畫時，他開了一門課「勾勒音樂的純技術面」，同時「從歷史與美學面提出音樂的整體概念」。另外也提出補充的進階課程，討論音樂形式、鋼琴音樂、現代管弦樂編排與交響曲形式、印象樂派的發展，以及音樂與其他藝術的關聯等，其中涉及充分形成音樂批評基礎所必備的諸多材料。

　　很可惜，上述兩堂課的內容，只有一小部分化爲固定形式。本書有一部分來自他的手稿，其他則來自上課筆記，並以音樂引述加以闡釋，大部分是爲進階課程的教學所準備，展現出他對鋼琴主題與其文獻及作曲家、現代音樂等極珍貴的個人觀點。

　　這位教授對其主題展現了身爲作曲家的觀點，對他而言，創作音樂的過程不是祕密。他能體會早期與晚近各個時期的作曲家創作音樂的精神，並珍視以最優秀、最純粹的藝術正典爲依歸完成的創作。這種獨特的態度使他的講課對音樂家和學子而言，珍貴無比。

編者還想指出，麥克杜威先生的知性特質，決定了他對待任何主題的態度。他是詩人，選擇以音樂而非其他媒介來表達自己。比方說，他其實深具運用鉛筆與畫刷的天分，曾有人強烈建議他成為畫家；他幾年前發表的詩集，也證明了他在詩歌與抒情詩上的造詣。更重要的是，賦予其活力的是勞倫斯·吉爾曼（Lawrence Gilman）先生所說的「他表達心象與想像力的非凡能力」。他所思、所言、所寫，皆是從詩人的觀點出發，這點在他的授課內容中隨處可見。

麥克杜威是博學的讀者，天性使然，對奇特偏門的文獻也有涉獵，這一點可以從他講課時徵引他人著作來看，尤其是法蘭西斯·詹姆遜·羅保瑟（Francis Jameson Rowbotham）對音樂形成期引人入勝的生動描述。此外，他始終觀照著音樂的當代發展。他從眞正的詩人觀點提出了無所畏懼、個人，甚至激進的見解。如前所述，他也將這種精神帶入課堂，因爲他要求學生應以獨立思考與做出自己的結論爲第一要務。他一再重申，在美國我們需要的是有能力對藝術與藝術作品做出獨立評判的大眾，不受根據傳統與常規立下的論斷所束縛，而能透過知識與眞誠達到自身的結論。

身爲負責將麥克杜威先生的講課內容呈現在大眾眼前的編者，我們希望本書內容可以有助於達成他偉大的教育目標。

<div align="right">

W·J·巴特策爾

W. J. Baltzell

</div>

目 次

音樂是怎麼來的？

音樂起源自人類的情緒表達，對於早期的人類來說，鼓聲具有超自然力量，是最早發明出來的樂器，而後才出現了管樂器。音樂中的節奏代表了思想，旋律則是感官表達。

第一首歌與第一件器樂

聲調高低造成了不同的情緒感受，試想舒伯特的《魔王》結尾若是上揚的，就創造不出來原本低沉恐怖與絕望的效果。人類內在的大自然天性，帶來了純屬感官愉悅的舞蹈，而舞蹈為音樂藝術帶來了週期性與曲式。

希伯來音樂與印度音樂

雖然希伯來音樂因年代久遠，難以考據，但古希伯來人為人類帶來了唯心主義的宗教，讓人類有了純潔高貴的目標。《梨俱吠陀》是印度藝術與宗教的起源，當中的讚歌對印度人來說具有超自然力量。印度音樂雖然沒有和弦，但具有和聲感，調式種類繁複，共有七十二種，此外還有「拉格」讓整個體系更為複雜。富有想像力的印度民族，賦予了調式與「拉格」諸多神祕色彩與超自然神力。

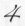
4
埃及音樂與亞述音樂

從博物館中的埃及里拉琴以及希羅多德生動的描述中，一窺埃及文化中音樂與戲劇之貌。同屬古老民族的亞述人，驍勇善戰，以浮雕作品聞名於世，從雕刻中推測他們使用的樂器音高都很尖銳。

5
中國音樂

自成一個體系的中國音樂，將樂器依照製作材料分為八類，謂之「八音」。孔子對音樂的看法，長久以來定義了中國的音樂美學：純正、清晰而綿延的合奏之聲，是廟堂之樂，與各類儀典息息相關。中國人重視聲音的飽滿與渾厚，與歐洲人的音樂觀南轅北轍。廟堂之外，中國民歌如野花般遍地發展。此外，本章亦略述了暹羅、日本、古代秘魯與墨西哥的音樂。

6
希臘音樂

希臘音樂的亮點是詩歌，因為以吟誦表現，所以字句中的音樂性與抑揚頓挫必須被詳加考慮。酒神歌舞為詩歌添加了新的元素，風格符合當時的城市發展。畢達哥拉斯訂立了希臘音階的科學準則，用數學方式將樂音分成相等部分，卻也使得和聲無從誕生，讓音樂千年來處於死寂的狀態，直到十六世紀中期「平均律音階」的發明，才奠定現代音樂體系的基礎。畢達哥拉斯時代普遍使用的音樂調式共有七種，由四音音階所組成，有的威嚴、有的軟甜、有的則適合歌舞。

7
羅馬音樂：早期教會

羅馬人重視技巧多過內涵，藝術在尼祿時代逐漸式微，但早期基督徒的讚歌為音樂帶來了新的希望。原先取材自古希伯來聖歌的基督徒讚歌，後來融入了包括酒神歌舞與吟誦等希臘文化的華麗色彩，直到教宗格雷果一世時才廢止了這種充滿異教特色的歌唱風格，以斬斷文字與音樂之間關聯的吟誦系統取代，更為簡樸。聖安布羅斯主教將獲准使用在教會音樂中的四種調式固定下來，教宗格雷果一世又增添了數種變格調式，成為後來創作格雷果聖歌的基礎。

 8

音階的形成：記譜法

格雷果聖歌的創新之處，在於斬斷了音樂與朗誦及實際文字間的關聯，讓音樂能自由地表達思想。然而，要能創作出格雷果聖歌，簡單清晰的音階、和聲、記譜法的發展，是必要條件。古羅馬人亞里斯多芬發明的記譜方法，在經歷過桂多與其他記譜員的改良後，逐漸成為我們所熟悉的現代記譜方法

 9

胡克白與桂多的系統：對位法的起源

胡克白的平行複音系統選擇了四度、五度與八度，然而兩個聲部在四度音程中不可能不使用升降記號，唱出完全相同的旋律，因此胡克白立下規則：當聲部以四度行進，不得不使用不協和音（或增四度）時，低音會保持在同一個音符，直到可以跳到另一個形成完全音程的四度為止。如此一來，三度音偶爾會出現在和聲當中。所謂的「對位法」，指的是讓幾個聲部同時唱出不同旋律卻又不違反某些既定規則的訣竅。

10

樂器的歷史與發展

教會音樂中最重要的樂器是管風琴，原先是讓教士吟唱禱文時能找到正確的音調。一開始的管風琴體型巨大，而後逐漸發展出小型的活動管風琴。中古世紀的琴類樂器源自古希臘的里拉琴，主要有大鍵琴、古鋼琴與古翼琴，這些琴利用機械裝置驅動撥子。弓弦類樂器可能起源自波斯或印度，由西班牙的阿拉伯人帶進歐洲，成為後來現代樂團的基礎。管樂器中，笛子與古代形式的差異不大，但簧片類樂器則有不小的變化。

15
鋼琴音樂的發展

提到鋼琴音樂的發展，就不可能不提到貝多芬、孟德爾頌、舒伯特、舒曼、李斯特與蕭邦等人。他們之中，有的爲了抒發靈思勇於對抗傳統形式、有的重視形式對稱、有的充滿奇思狂想，他們的成就，讓鋼琴音樂達到前所未見的豐富度與表現力。

16
神祕劇與奇蹟劇

中世紀描寫神聖主題的神祕劇，以及道德劇與受難劇等各種不同形式的教會啞劇，融合了方言與拉丁語，是當代神劇與歌劇的前身。此外，遊唱詩人作品中的對吟或鬥詩，也對世俗唱劇的發展有所幫助。不過，由於記譜方法掌握在神職人員手中，世俗唱劇要到十七世紀之後才擺脫教會掌控，逐漸發展成我們所熟知的歌劇。

17
歌劇

歌劇是時尚的產物，深受大衆喜愛，卻也很容易就退流行。法國歌劇受義大利花俏風格影響甚深，但由於使用法語演唱，融入了不少法國在地色彩。

18
再論歌劇

由於沒有製譜習慣，十八世紀初的歌劇作品多半佚失，也沒有歷史紀錄留存，再加上早期歌劇中歌手的即興演唱扮演重要角色，讓我們難以看見當時歌劇的實際樣貌。葛路克爲歌劇帶來改革，讓作曲家自此之後一手掌握全局，歌手逐漸變成從屬角色。到了十九世紀，華格納強勢地擺脫了以傳統爲依歸的形式主義，將音樂藝術帶往新高峰。

哥倫比亞大學經典音樂講堂

聲音的故事

Critical and Historical Essays:
Lectures Delivered at Columbia University

愛德華‧麥克杜威 著
Edward MacDowell

1

音樂

是

怎麼來的？

原始音樂起源於人類的情緒

達爾文說，音樂起源於「半人類祖先在求愛季節製造的聲音」，從多方面來談，他的這個理論似乎有破綻，也站不住腳。我倒是覺得竇法德（Theophrastus）的理論可信得多，他認為音樂起源於人類的整個情感範疇。

動物發出歡愉或痛苦的叫聲時，多少是以某個特定音調來表達情緒；在地球歷史上的遠古時期，原始人類都一定曾以相當接近的方式表達情緒。當這種含混不清的表達方式，將特定的聲音發展為情緒符號（要不就只在情緒出現的當下自然發出的聲音）的用法時，口語（speech）就此萌芽，口語雖然不是音樂，但仍是一種普世的語言。換句

話說，咬字清楚、意義明白的口語，是智力發展的開端，而情緒則留待音樂表達。

倘若可以這麼說：將表達情緒的聲音化為符號，情緒就會減弱，那麼最先感覺到新符號不足以表達其強度的情緒，自然就是最強烈的情緒。那麼人類最強烈的情緒是什麼？即使到十九世紀，歌德仍認為「人心的恐懼構成神威」。在前基督教時期，人類的靈魂確實源自恐懼。迷信使我們如大樹下的孩童，大樹的上半部是引人一窺究竟的朦朧謎團，但其緊緊抓住地面的樹根，卻是實際可觸知的事實。我們恐懼著——但不明白因何恐懼。愛來自人性，所有其他情緒也來自人性；只有恐懼難以說清。

從主觀視角看世界的原始野蠻人，不過是大千世界的一隅。他會愛、恨、威脅，也會起殺意，正如同其他生物。但風對他來說是一個巨靈；雷電威脅著他也威脅著世界；洪水會無情摧毀他，就如摧毀樹木一般。地水火風都是活生生的力量，但和他半點也不相近，因為想像力會誇大智力所無法解釋的事。

由此可見，恐懼是最強烈的情緒。因此當表達恐懼的言語符號愈來愈傳達不出實際情緒，變成了不足以表達並引起恐懼的文字時，就必須靠輔助品來表達、引起恐懼。從懵懂摸索遠比文字更能引起並表達恐懼的聲音符號的過程中，我們看見了逐漸發展成音樂的根源。

我們都知道原始民族以一物擊打另一物產生聲音來為舞蹈伴奏，有時是敲石塊、拍木頭，有時以石矛擊木盾（這項習俗延續到人捨棄矛與盾為止），為的是表達不能言傳的情緒。後來這層意義從僅僅為了表達恐懼，自然而然變成表達恭迎酋長之意。若將上述理論推到極致，交響樂團的小提琴手在音樂會上以琴弓敲琴側背向客座音樂家（也許是著名大師）喝采的方式，也隱約帶有這層意思。

回到原始民族來談。雖然以一物敲擊另一物不能稱為音樂的起源，也不能說是樂器發明的濫觴，但這確實產生了音樂的最大支柱，也就是節奏（rhythm）；少了這個盟友，要創作音樂似乎是天方夜譚。關於這一點，我們應該不需要深入討論細節。總之，即使是以今日的文明尺度來

說發展最落後的原始部落，如下文即將談到的安達曼島人（Andaman Islanders），也已經培養出了精緻的節奏感；火地島人（Tierra del Fuegians）與如今已滅絕的塔斯馬尼亞（Tasmania）原住民也是如此；馬來半島的塞芒人（Semangs）、菲律賓的阿吉塔人（Ajitas）與婆羅洲內陸的原始居民等，無不是如此。

如前所述，有節奏地互敲石塊、以木槳拍打小舟側邊，或是以石矛擊木盾，都說不上是第一個樂器的出現。但當某個原始人敲打空心樹，發現這樣會發出獨特聲響，於是拿木塊把一段空心木材的兩端封住，再（或許是從覆有獸皮的盾得到靈感）拿動物皮包覆兩端，他就完成了人類已知的第一個樂器，也就是鼓。此後，鼓始終是這個樣貌，少有變動。

到這裡，我們可以合理主張，原始民族看世界的目光純粹是主觀的。他認為自己只是萬物的一部分，和其他生物居住在同一個平面上。但從他發明第一個樂器「鼓」的那一刻起，他就創造出了大自然之外的物件。鼓聲對他本身和其他生物來說是難以捉摸的，一碰就發出聲音，他可以喚醒其生命，讓它和地水火風一樣具有超自然成分。神明從此降臨人間，高貴的生命之樹上，第一片樹葉因而舒展，這就是我們所說的宗教。如今人類開始覺得自己有別於萬物，能以客觀而非主觀的視角看待一切。

將原始民族看成同一類，認為他們萬眾一心，統統能以同一套定律來解釋，似乎不甚合理又粗糙。但從音樂是除了語言之外，文明萌芽的第一個徵象這點來看，上述說法又不無根據。我們甚至能提出最直接有力的證明。舉例來說，安達曼群島位在孟加拉灣，距離恆河的胡格利河河口約六百英里。島上的原住民和其他部族一樣，過著世上最原始的生活，這原不是什麼令人欣羨的事。但自古以來，安達曼群島及其住民就令人聞之喪膽，在《一千零一夜》的故事中，我們的老友辛巴達無疑也在航海期間接觸過他們。這些原住民沒有任何宗教，只有說不清道不明的迷信，換言之，就是恐懼，樂器也是付之闕如。他們只到發展出節奏的階段，跳舞時會拍手或頓足伴奏。再來看看幾千英里外的巴塔哥尼亞，當地的火地群島居民也有一模一樣的特徵，沒有宗教，也沒有任何

樂器；回頭看看地球另一側的維達人（Weddahs）或說錫蘭的「狂獵人」也是一樣的情形；同樣的描述亦適用於婆羅洲內陸的原住民、馬來半島的塞芒人、如今已滅絕的塔斯馬尼亞原住民身上。依據魯道夫・菲爾紹（Rudolf Virchow）的說法，這些原住民族的舞蹈純屬擬人性質的魔鬼崇拜，他們對任何類型的樂器一無所知。即使是我們眼中最原始的表達媒介，也就是以聲音來簡單傳達情緒，打從這些部族發現口語以來，也沒有被取代的一點跡象，因為火地群島人、安達曼群島人、維達人表達情緒的聲音只有一種，也就是用歡呼來表達喜悅；他們哀悼時除了繪面，沒有其他表達哀傷的方法。

我們都同意這些事本身不能當成定論，但我們會發現，不論是在哪片荒野聽到原始民族擊鼓，那裡都有著定義鮮明的宗教。

鼓與其他打擊樂器

鼓是最早發展出來的樂器，這個理論的證據俯拾即是，因為無論是世上何處的人類學歷史中，喇叭、號角、笛子或其他管樂器存在之處，都會發現人們早已熟知鼓及從中衍生的樂器。雖然人們也早就熟知做為六弦琴（或稱「琪塔拉琴」〔kithara〕）、特布尼琴（tebuni，或稱「埃及豎琴」）前身的撥弦樂器，以及所有一般弦樂器，但差別在於，發展出撥弦樂器的文明一律會先發展出管樂器與鼓。我們從未發現有撥弦樂器而無鼓，或有管樂器而無鼓的文明，也未曾發現有撥弦樂器與鼓卻沒有管樂器的文明；但只發展出鼓，或有鼓和管樂器卻無撥弦樂器的文明，卻時有所聞。這確實證明了鼓及其衍生樂器的年代起源有多古老。

前面提過，在發明鼓之前，人類屬於純節奏的階段，也指出了相對之下鼓所具有的音樂性。因為我們習慣將鼓視為純節奏性的樂器，所以這看起來有點怪異。鼓所發出的聲響，頂多可以說是含糊的樂音，而且性質多少是一致的。我們忘記了所謂的打擊樂器全是直接發展自鼓。教堂鐘塔上的鐘也只是鼓的改造：鐘難道不正是一端開放、內有鼓棒的金屬鼓嗎？

奇妙的是，教堂鐘塔的鐘應當擁有原始民族在荒野中賦予鼓的那種

超自然力量，展現出原始直覺的神奇力量。我們都聽過中世紀關於鐘的傳說，人們認為敲鐘能驅散瘟疫、平息風暴、賜福給聽見鐘聲的人。在某種程度上，教堂敲鐘時舉行的宗教儀式及刻在鐘上的銘文確認了這種迷信。例如在法國大革命期間被取下的史特拉斯堡大教堂正午鐘，上面刻著：「吾乃生命之聲。」

另一個鐘刻著：「鐘響禍出，鐘響福進。」

其他鐘的銘文則是：「鐘聲遠颺，風雨遠離。」「吾名萬福瑪利亞，鐘響風平浪亦靜。」「吾乃塵世玫瑰向汝呼喚，吾名萬福瑪利亞。」

埃及叉鈴（sistrum）在羅馬時代的伊西絲女神崇拜中扮演著重要角色，其形狀如網球拍，有四根可以發出聲響的線弦。叉鈴聲必定和現代的鈴鼓相近，使用目的很類似原始的鼓，能夠驅走惡神堤豐或塞特。陵墓中的已逝國王在過去稱為「歐西里斯」（Osiris），其墓裡放叉鈴就是為了驅走塞特。

除了鐘和叉鈴，所有鈴鼓和鑼樂器也應該納入鼓的範疇之中。雖然這類樂器有很多不同形式，但證據顯示它們在某段時期都發揮著同樣的功能，就連保羅・杜・夏于（Paul Du Chaillu）在《赤道非洲》（*Equatorial Africa*）中提到的奇特樂器也是如此：巫醫走進有人生病或性命垂危的小屋時，會搖響那種內含一根毛皮鈴錘的豹皮鈴。豹皮與毛皮鈴錘似乎是為了減少聲響而採用的，才不會激怒想從屋裡驅走的魔鬼。奇特的是，這也令人想到神父執行臨終儀式時搖鈴的習俗。

最初的印象據說最強烈也最持久——歷經種種社會與種族演化的人類，確實將某些原始特性保留到了今日。在葬禮上吹軍號、鳴放禮砲、敲喪鐘或鈴等，都可以在原始的鼓的特性中，找到其根源。因為正如前面指出的，人類愈文明，文字符號就愈難表達出情緒。由於文字符號離情緒觸發的自然聲音愈來愈遠，所以就需要輔助表達的工具，於是器樂由此產生。

管樂器的早期發展

鼓出現後，文明出現了重大進展。人類不再穴居，而是建造小屋甚

至廟宇，其生活情況類似探險者向歐洲商隊開啟黑暗大陸之前的中非原住民。從大衛・李文斯頓（David Livingstone）或亨利・莫頓・史坦利（Henry Morton Stanley）的著作中搜尋這個主題，會發現當地人群居在草草蓋成的茅屋裡，村落四周幾乎都圍有某種柵欄。這種生活方式和所有未超越鼓的文明狀態的原始部族如出一轍，所謂村莊僅是幾間簇集的小屋，周圍是竹子或竹莖籬笆。由於莖髓很快腐爛，人們可能從中發現了風吹過竹欄或莖欄（竹子最後都會成為竹管）產生的樂音，這聲音其實就和潘神排笛會發出的大部分聲響一樣。畢竟我們所謂的排笛只是把長短不一的竹管或竹莖綁在一起，從頂端開口吹出聲音。

上述理論是可以反駁的，因為無法證明管樂器沒有鼓來的古老，但考慮到鼓早在人類達到「茅屋」的文明階段前就已出現，上述反駁也就無足輕重。管樂器這個大類別底下，還必須納入喇叭和所有衍生樂器。這點引起的爭議不小，但可以合理相信，當人類發現可以從空心竹管頂端開口吹出聲音，拿所有形狀與材質不同於竹子的空心物體試試效果如何，是再自然不過的事。這可以解釋吹螺的亞馬遜人，依據旅人記述，亞馬遜人以吹螺表示開戰；在非洲是吹象牙號角；在北美則僅發展出從小塊鹿骨或火雞腿骨做成的哨。

排笛是所有這類樂器的始祖，這點似乎毋庸置疑。我們甚至能從希臘與羅馬的雙喇叭與雙管樂器找到其痕跡。後來這類喇叭的外形越來越大，吹奏者需要更多的氣力，甚至得用一種皮製吹嘴來加強雙頰力道。然而，在發展到這個階段以前，我相信所有管樂器的種類都和排笛差不多，也就是說，它是一端封閉的空心管，從其邊緣吹氣到管中產生聲音。

直接吹氣到管中無疑是後來的發展。在這類樂器中，管子兩端都是開放的，聲音是由吹奏延續多久、力道多大來決定。我們有充分理由相信這種新樂器源自排笛，因為這起初顯然是一種鼻笛，這種說法能避免我們將這類樂器當作是喇叭這種一開始就要使力的樂器。

追溯了管樂器的歷史，綜觀其不同種類之後，可以馬上看出管樂器不如鼓一般，能為人類帶來嶄新的真相。

最先偷偷爬到村莊圍籬頂端研究這種神祕聲音來自何處的原始人，自然會說巨靈向他揭露了某種奧祕，人們也會稱呼他是奇蹟製造者。不過，就算管樂器獲得某種程度的接納，其地位仍位居次要，難以取代鼓。此外，人類的思想已經開始提升到更高層次，因此管樂器在情緒語言中被貶到填補空缺的位置。

愛的情緒，強烈程度僅次於恐懼。無論在世界哪個地方，較輕柔、早期形式的管樂，都是與情歌有關，後來更淪為俗爛的同義詞，不值一提，柏拉圖更是希望把它逐出理想國，他說正派的社群中不應該有利地安笛（Lydian pipe）的存在。

另一方面，管樂器中的喇叭卻有相當不同的發展。喇叭最早用於戰場，因為意圖威嚇對方，所以外形變得愈來愈大，音量也益發驚人。在這方面喇叭跟鼓相當，我們知道亞述與西藏的長喇叭大概兩三碼長（兩三公尺），而阿茲特克戰鼓高十英尺（大約三公尺），鼓聲可傳到數英里之外。

西藏僧人吹奏
大長號

管樂器中的喇叭也可以為鼓提供精神上的輔助力。古柏察（M. Huc）在《韃靼、西藏與中國遊記》（*Travels in Tartary, Thibet and China*）中表示，西藏喇嘛有在既定時間聚集在拉薩屋頂、吹響大長號的習俗，因此半夜吵鬧無比。這麼做的原因是以前拉薩曾受惡鬼侵襲，惡靈從深谷悄悄潛入所有人家，所到之處作惡多端。僧人吹喇叭驅走惡鬼後，鎮上才恢復平靜。非洲在月蝕期間也有吹喇叭的習俗；如果將這個理論延伸到極致，在任何一個德國新教小鎮住過的人都會記得，日落前常會從教堂鐘塔傳來一陣小號、法國號、長號的合鳴。長號直到十九世紀末都和教堂儀式息息相關。回顧瑣羅亞斯德（Zoroaster）的著作，也會發現他清楚指出了這類樂器的宗教功能性。

現在回到排笛及直接自排笛衍生出來的樂器，像是長笛、單簧管、雙簧管。我們會發現這類樂器和宗教儀式沒有半點關係，從十九世紀小說中我們甚至會讀到，會吹笛的主角是多愁善感、永遠陷入愛河中的紳士。如果他吹的是單簧管，那表示他非常哀傷沮喪；如果他吹的是雙簧管（就我所知從未出現在小說中），那他一定是病入膏肓了。

我們從未聽說後面這幾種管樂器適用於舞曲、情歌、愛情靈咒以外的地方。十七世紀初的秘魯歷史學家印卡‧加西拉索‧德拉維加（Inca Garcilaso de la Vega）提過某首以長笛吹奏的情歌非常纏綿悱惻；福爾摩沙[i]與秘魯則有所謂的「桃花」笛；喬治‧卡特林（George Catlin）也提過沃倫貝格（Winnebago）的求愛笛；早期荷蘭移民告訴我們，爪哇也有同樣的樂器。但我們從未聽過笛有震懾的效果，或有人認為笛像鼓或喇叭般適用於宗教儀式。達文西畫〈蒙娜麗莎〉時，曾請一位樂手吹笛，好讓畫中人露出他所想掌握的那種表情，就是在羅浮宮的〈蒙娜麗莎〉畫中那一抹神祕的微笑。因此，管樂器中的笛或多或少是一種情慾的象徵，而且如前所述，從來不含有任何宗教神祕意涵，唯一的例外可能是因陀羅的笛子，不過這支笛似乎也從未在宗教象徵中占一席之地。另一方面，喇叭直到今日仍保有某種神祕性格。我所知道最有力的例子是白遼士的《安魂曲》。銅管合奏組由樂團的四個角落發出巨響，發揮極大的效果，展現排山倒海的氣勢與威嚴，而其力量多半要歸功於節奏。

白遼士的《安魂曲》

節奏顯示思想，旋律是情緒的自然出口

總結來說，我們可以將節奏看成是音樂的知性面，旋律則是其感官面。管樂器對眼鏡蛇、蜥蜴、魚等動物似乎具有感染力。動物的天性是純感官的，因此管樂器、或廣義來說的旋律能對牠們發揮影響。另一方面，牠們對節奏卻全然無感；節奏訴諸知性，因此只對人類有影響。

這個理論確實可以解釋我們現代人所謂音樂的力量。現代音樂中所有高潮起伏、悲劇性、超自然的深刻效果，都是直接源自節奏[ii]。韋伯的《魔彈射手》少了低音的搏動，還能令人不寒而慄嗎？不過是減七和弦罷了。在低音中加入撥奏，和弦就出現可怖的效果；聽者有突然被扼喉的感覺，彷彿他是在恐懼中聆聽，或彷彿心臟幾乎要停止跳動。華格納從

i 此處福爾摩沙（Formosa）不確定指哪一座島。

ii 貝多芬第五號交響曲中「命運」動機的力道，無疑是來自連續演奏間隔相同的四個音符。貝多芬本人的標示是「於是命運在敲門」。

《漂泊的荷蘭人》到《帕西法爾》等所有樂劇也都運用了這種強烈效果。從貝多芬到尼可笛（Jean Louis Nicodé），每位作曲家都用同樣的手法表達相同的情緒；最早運用這種手法的是史前人類，直到今日效果依然不變。

　　節奏表明思想，表達了某種目標。節奏背後有意志，其生命力來自意圖與力量；節奏是一種行動（act）。另一方面，旋律幾乎可以說是感官的無意識表達，將感受轉譯爲樂音。旋律是感覺的自然出口。生氣時我們提高音量，傷心時我們降低音量。說話時我們以聲音表達情緒。在夾雜暴怒與悲傷的句子中，我們言談的旋律有極限，然而加上節奏後，表達得以完善，因爲如此一來，智識便凌駕於感官之上。

2

第一首歌

與

第一件器樂

字句與字的關聯，樂句與音的關聯

愛默生認為語言是「詩的化石」，但形容為「音樂化石」或許更貼切，因為就像達爾文說的：人類懂得「歌唱」之後才成為人。

葛伯（Gustav Gerber）在《說話即藝術》（*Sprache als Kunst*）中描述聲音符號的衰落時寫道：「語言的可取之處在於：字詞原始的物質意義在後來已成習慣的概念意義中，遭到遺忘或不見了。」這點特別可用來說明中文、埃及文、印度文。我們的音樂譜寫也是備受束縛，直到過去兩個世紀都是「化石音樂」，只有在宗教掌管下的音樂容許某些進展。中世紀教會使用民間歌謠，但也施加了若干掌控；直到十五、十六世紀，教會音樂仍不樂意使用升降記號。但後來音樂開始逐漸擺脫過去的束縛；

直到十九世紀，貝多芬才終於斬斷那年深日久的強力枷鎖。

　　如我們所知，音樂總是發源於各個民族普羅大眾的心中，這是音樂至關重要的起源。雖然自古以來，人們就爲多半是數學問題形式的音樂理論爭辯不休，各國宗教當局與政府也對音樂該是什麼樣子、哪些音樂應該禁止，立下種種規定，但在受壓迫的常民內心的生命灰燼底下，這種神聖藝術的火花仍在燃燒。他們仍會在有感而發時歌唱，不論哲學家爲何爭辯、政府與宗教當局發出哪些命令，他們憂傷時便唱憂傷的歌，歡樂時便唱歡樂的歌。蒙田談到語言時道出了眞相：「想以理論對抗習俗，簡直癡人說夢。」借用德國人的說法，民歌尚無法在這個階段成器，但日後我們會看見貝多芬將這火花煽成火焰，華格納再透過眾神殿堂「瓦爾哈拉」[i]（Walhalla），把它化爲熊熊燃燒的火炬。

《萊茵的黃金》中的〈眾神進入瓦爾哈拉〉

　　回到上述的化石。文字向來被稱爲「腐朽的句子」，意思是每個字都曾是自成一格的短句子。考慮到人類有三種彼此互補的語言，這個理論似乎可以成立。就算到了現在我們把很多字合在一起說，當我們用聲音與表情的語彙加強與完成所說的那個字，手勢便如影隨形。這些形影不離的「語言」，伴隨著我們說出的每個字，給予了文字活力，將文字從僅是抽象符號的狀態提升爲意念的生動表示。事實上，在某些語言中，這種輔助表達甚至蓋過了口語字詞的鋒芒。例如中文的「上」聲比實際的字本身重要得多。北京話中的第三聲或「上」聲是指語音上揚。如果以第四聲或下沉的語調來唸上聲字，就聽不出是哪個字了。例如語調下沉的「貴」意思是「可敬」，但唸成上聲就成了「鬼」，意思是魔鬼。

　　正如字原本是句子，音樂中的「音」（tone）本來也是旋律。研究原始音樂的例子時，最先留下印象的是其旋律的單音性。有些音樂甚至幾乎全由一再重複的單音組成。聽過這種音樂的人會說，其實際效果不是來自穩定重複的單音，而是歌聲中似乎有某種難以察覺的起落。原始人無法乾淨清楚地唱出一個音，音高總是搖擺不定。從一個音幾乎難以察

i　譯註：華格納歌劇《萊茵的黃金》有一段名爲〈眾神進入瓦爾哈拉〉，這齣歌劇所屬的《尼伯龍根的指環》系列皆是源自民間傳說與神話。

覺的歌聲起落，我們多少可以判斷該種族的文明狀態。因此，這種樂句與音的關聯就如同文句與字的關聯。如後者一般，樂句在歲月中逐漸失去意義而化爲音，再於人類文明演進時使用於新樂句中。

上揚或下降的音調，造成不同的情緒效果

最後我們從中得到了發音清楚的單音，可以當成一個樂音，甚至能在聽到一個音時合理揣測是哪個音。威廉・賈德納（William Gardiner）在《大自然的音樂》（*Music of Nature*）中談到他爲判定人聲的自然音高而做的實驗。他頻頻前往倫敦證券交易所的大廳，發現鼎沸的人聲最後總是聚合成一個長音，而且永遠是F調。如果我們瀏覽一下彼得・弗萊徹（Peter Fletcher）、亨利・菲爾摩爾（Henry Fillmore）、狄奧多・貝克（Theodore Baker）、霍蘇埃・特奧菲洛・威爾克斯（Josué Teófilo Wilkes）、卡特林等人引用的單音原始音樂的諸多例子，會發現上述說法有更多確證。我們可以看到，那些例子中的歌曲全是由F與G調構成，甚至只有F調或只有G調。這類歌曲一般來說是古代歌曲，在宗教中成形，原封不動地保存下來，羅馬天主教儀式中保留下來的聖歌就是如此。

▶ ♫

假設男聲正常的說話音調是F或G調　　　　　　，女聲則高八度，這個音調已經足以應付日常生活所需。喜悅時或許會略爲提高，厭倦時略爲降低，但我們「平常」（如果可以這樣說）說話時的平均音調大概是F調。然而，情緒一來時，我們就捨棄了單調的語音，改用所謂激昂的語音說話。這時我們不會把聲音持續保持在一、兩個音，而是以高於或低於正常音高甚多的音調講話。

這些語音在某種程度上是可以依其情緒根源來測量並分類的，不過也必須謹記，我們是從整體觀之，意思是這裡不考慮個人的言語表達習性。當然，我們知道喜悅容易使音調提高，悲傷容易使音調降低。例如我們都聽過令人毛骨悚然的故事，也都會注意到說這類故事時，人的聲音會自然下沉。以上揚音調講鬼故事很容易變得滑稽，所以我們直覺地將上揚語調與非悲觀的思考傾向連在一起。在強調情緒時，我們加重強調每個字，如此一來往往使得音調提高或降低五度；如果情緒更強烈，

聲音的變化幅度還可能到達八度。我們可以將音調提高到變成尖叫，也可以降低成耳語。奇妙的是，這些音樂的原始音符也符合構成每個樂音的頭兩個和聲音符。一般而言，我們可以說音調的上揚帶有喜悅或希望的意思，下沉有某種不祥或恐懼感。我們在憤怒或痛苦時，確實會提高音調，但末尾卻幾乎總是往下沉；換言之，我們會提高音調再讓它略爲下降。舉例來說，如果我們聽見有人由低而高發出「啊」的聲音，我們可能會狐疑那是不是痛苦的叫聲，但如果是末尾音調向下的「啊」，我們會立刻知道那是痛苦造成的，不論是心理或身體的痛苦。

如果舒伯特〈魔王〉曲末倒數第二個音不是下降五度，而是拉高到主音，那最後的宣告「孩子已死去」聽起來會假得不得了。

《崔斯坦與伊索德》的最初幾個小節如果沒有上揚，如透出雲間的陽光，那聽起來豈不絕望？下沉會造成陰鬱不散的效果。

《崔斯坦與伊索德》前奏曲（最初幾小節）

華格納在《羅安格林》的前奏曲中以炫目的白光描繪天使，操弄頻率最高的聲音；至於生活在幽暗的尼貝海姆的矮人，他則選用濃重的紅色，這是光譜中頻率最低的顏色。嚮往從塵世超脫，提升到更高的層次，是人類精神層面的本質。在我們上方的藍天中翱翔的小鳥有某種空靈性質；天使擁有翅膀。另一方面，蛇帶給我們的卻是不祥的印象。樹木抵抗所有重力法則，掙扎地不停拔高，帶給我們希望與信念，看見樹木讓我們欣喜；沒有樹木的土地則令人喪氣、死氣沉沉。如羅斯金所說：「海浪帶來恩惠，卻是吞噬一切而可怖的；但其藍色山脈仍在永恆的慈悲中靜靜起伏，升向天堂；一邊幽暗不可測，另一邊卻充滿不可動搖的信念。」

《羅安格林》前奏曲

但人性怪就怪在，我們所謂的文明會不斷抹煞情緒。教堂尖塔指向天堂這種幾乎可說是純眞的信念，也啟發了哥德建築，象徵脆弱不堪的人類朝理想奮鬥。從那種純眞的信念到今日的摩天大樓，我們躍出了一大步。世界就是如此建構起來的。偉大眞理日久往往變成陳腔濫調，接著變成勉強可忍受的無趣理論，而後逐漸變得過時，有時甚至淪落爲諷刺的象徵或功利主義的奴僕。我們每天都在日常生活中展現這點。我們說某人很「傻」（silly），但這個字其實來自古英語中的「sælig」，意思是

「有福」;「心虛」（sheepishly）以前指的是順天聽命,「甚至如待宰的羔羊」。例子多不勝數。我們今日已很少興建大教堂了,現代高樓通常是指向功利主義與萬能的金錢。

但在音樂這種新藝術中,我們發現了可以讓衝動保留其新鮮與熱度的新領域,以歌德的話來說,在這個領域中,「先有行動,才有文字」。先有情緒的表達,才出現理論予以分類;在這個領域中,文字不會如在口語中那般完全失去其原始意義。因為儘管有些現代音樂標新立異走偏鋒,但一段簡單的旋律還是能讓我們感動,一如當初感動了我們的祖父母。不可否認,今日和聲已提升到精巧得不可思議的程度。我們的音色之繁多、聲量（sound masses）之龐大,在上個世紀看來是很驚人的。但在這片繁花似錦中,我們仍能從韓德爾、貝多芬、舒伯特乃至華格納的作品裡,找到我在前文中試著解釋給你們聽的偉大真理。

赫伯特‧史賓賽（Herbert Spencer）在〈音樂的起源與功能〉一文中談到口語為音樂之母。他說:「口語（speech）是『語言化』的發聲（utterance）,音樂由此誕生。」這個定義並不完整,因為他所謂「語言化的發聲」,亦即口語,具有雙重性,可以是情緒的表達,也可以僅是一種情緒符號,後者才會逐漸淪落到陳腐平庸的境地。法蘭西斯‧詹姆遜‧羅保瑟（Francis Jameson Rowbotham）指出,激昂的口語是音樂之母,平淡的口語則仍是表達生活中小喜小怒的工具,也就是日常情緒的日常表達。

五聲音階的出現

我們在研究不同民族的音樂時,發現幾乎每個民族都有的某個事實,也就是所謂的「五聲音階」（five tone scale, pentatonic scale）不斷出現。我們在世界各地的原始音樂形式中,在中國、蘇格蘭、緬甸、北美的音樂裡,都可以發現五聲音階的存在。為何如此,似乎註定是個謎團。不過以下的理論至少聽起來有點道理:

就我們理解,聲樂如前所述,是從可以清楚發出第一個音開始,亦即從「音句」（sound sentence）縮併成單一樂音開始。音高有時是F調,

有時是G調，情緒一來會高五度，變成C或D調，情緒最強烈時則高八度，變成F調或G調。因此，我們的第一個音階已經有了以下這些聲音：

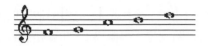

我們知道歌者常會從一個音滑向另一個音，這種錯誤導致最早寫和聲的人禁止聲樂中所謂的「隱藏的五度音」（hidden fifth）。在上述音階中，原始人會從G滑到C，因為我們必須記得，唱出清楚的單音對他來說還是新鮮事。從G往上唱到C的距離小到他不承認那是兩個音，於是為了整齊劃一，他會試著在兩者之間放一個音，唱出A與B♭調的混合音，唱的時候又很快落定在A，留下懸而未解的半音謎團。這種加第三個音的做法於是再度落入泛音的法則。先有基音，接著是重要性次之的五度音，最後是第三音。於是大七度沒有出現在這原始的音階上是完全合理的，我們無法在泛音列上找到形成那段音程的音。

舞蹈對音樂的影響

追溯了激昂發聲對音樂的影響之後，還要思考另一個非常不同的影響。舞蹈在形塑音樂藝術上也扮演著重要角色，因為音樂的週期性、曲式、樂句形成的小節、甚至休止符等，都來自舞蹈。受惠的也不是只有音樂，詩也從舞蹈獲得「韻腳」。

舞蹈從古至今都是不載道的，除了身體上的愉悅之外，沒有任何存在目的。身體隨節奏搖擺，用腳輕輕打拍子的感受，對人類來說一直有種神祕的吸引力與魅力，音樂與詩在萌芽階段往往有搖擺的節拍。

人走路時不是跨大步就是邁小步，快快走或是慢慢走。但當他先跨大步再邁小步，一步慢一步快，那他就不是在走路，而是在跳舞了。

因此可以不無肯定地說，三拍子（triple time）直接來自於舞蹈，因為三拍子是一個強烈長拍加一個輕快短拍，就像這樣：

，也就是詩中的「揚抑格」（trochee）。

┃♩♪ ♪ ┃♩♪ ♪ ┃是「抑揚格」（iambic）。

「揚揚格」（spondee）┃♩♪ ♪ ┃或 ┃___┃是散文的節奏，這是我們已經擁有的節奏，因為走路就是「揚揚格」，也就是以等長的兩步為一組行走。

那你能想像以「揚揚格」跳舞是什麼樣子嗎？一開始，跳舞的步子是等長的，但身體會停留在第一拍，於是第二拍逐漸被貶到較不重要的地位，變得愈來愈短，我們在第一拍也停得愈來愈久，結果就成了「揚抑格」。這樣的結果必然會發生，就算只考慮身體疲乏的問題也是如此。若我們繼續探討這個理論，身體疲乏的問題還進一步發展出節奏。舞者要是永遠以某一隻腳踏強拍，另一隻腳踏弱拍，很快就會感到疲累，所以必須設法找出如何讓強拍從一腳換到另一腳的方法。事實上最簡單且差不多也是唯一的方法是，在弱拍前插入一個短拍，於是就成了

┃_ ‿ _┃或 ♩♪ ♪♪ ┃，也就是詩的「揚抑抑格」（dactyl）。

此外，我們也從這裡發現了最早的曲式，並開始用小節與樂句將樂音組合起來；但我們第二小節的「揚抑抑格」和第一小節略有不同，因為第一次是先踏右腳，第二次卻是先踏左腳。

┃♩♪ ♪♪ ┃♩♪ ♪♪ ┃

這兩個小節構成了一個樂句，第二小節結束後，右腳會再度踩在拍子上，進入另一個兩小節樂句。

再進一步延伸這個理論的話，我們又有了新發現。如果我們在戶外跳舞，除非要一直跳向遠方，不然就必須在某處轉彎；假如跳舞的空間有限，就必須更早且頻繁地轉彎；就算我們是圍成圓圈跳舞，偶爾也得逆向移動，以免暈眩。於是，這讓我們把樂句劃分為「樂段」（period）和「樂節」（section）。

38

節奏與旋律，知性與感性

音樂就此分成兩類，一類純粹表達情緒，一類訴諸感官愉悅；前者來自英雄的語言，後者來自搖擺的身體與輕輕打拍子的腳。節拍與旋律帶來了力量：節拍讓朗誦更具力道，旋律則爲舞曲添加柔媚與餘韻。音樂中的知性，亦即節奏與朗誦，從此同心協力，旋律與（舞曲）拍子等純感官元素亦然。乍看之下，「有節奏的」舞曲看似牴觸了作爲音樂兩大要素之一的「節奏理論」，但考慮到舞曲節奏僅是規律的搏動（一旦開始就規律地搏動到最後，沒有中斷或變化），而這種不中斷的規律性正是我們所謂「節奏」的相反面，舞曲的純感官性再明顯不過。史特勞斯是第一位看到圓舞曲有這種瑕疵的人，他在人力所能及的範圍內，精湛運用「反節奏」（counter-rhythms）來補救，從而在舞曲當中注入了類比知性的元素。

將這些元素交織成一整面藝術織物，是從荷馬到華格納等所有詩人的理想。希臘人將舞蹈理想化，也就是說讓舞蹈適用於朗誦。在過去兩個世紀，尤其是在十九世紀中，我們已經舞出了激昂言語的極致。交響樂、奏鳴曲等難道不正是舞曲形式的殘餘？斯特西克魯斯（Stesichorus）與品達（Pindar）的合唱舞蹈和現代形式出奇相近，但那是因爲這種形式適合詩。在現代，我們往往會像斯特西克魯斯一樣，讓構想去適應形式。詩思，就像是遠從藍天歸巢的鳥兒，是我們的貴客，但我們卻讓這位天真的來客直接睡進鐵床，亦即「奏鳴曲式」，也許甚至是「第三樂章輪旋曲式」，反正我們有各式各樣的形式。如果那個構想大到鐵床容不下，而我們又太愛它而不願削其雙足（就像那位阿提卡〔Attica〕的老賊[i]），冒這個險最後落得讓某位通曉理論知識的樂評發出類似「蕭邦的奏鳴曲式太弱了！」這般評論，又是何苦？

看待音樂有兩種方式：一是把音樂看成激昂的言語，也就是人類已知心理完整度最高的情緒發聲；二是看成舞蹈，由所有吸引我們天性的

i　譯註：傳說希臘阿提卡有一位黑店主人以鐵床凌虐投宿旅客，旅者如果太高就截去雙腳，太矮就拉長身體，使其適合床的長度。

成分組成。這種自然天性的概念有許多美好的地方——四季不就是以揚抑格跳舞嗎？前述的古代節律不也是揚抑格嗎？長冬腳步沉重，春神步履輕盈，接著長夏漫漫，秋季短而雀躍；我們的樂句也是如此週而復始。我們都深知大自然中的一切是如何以這種週期性起舞，即使是最不起眼的小花也是韻律與節奏反覆再現的奇蹟，其香氣就是旋律。當莎士比亞《無事生非》（*Much Ado About Nothing*）中的碧翠絲說：「一顆星星起舞，我就是誕生在那顆星辰下。」那意象多麼讓人著迷。

但人類不全是大自然的一部分。即使是在原始森林深處憂懼地聆聽自己鼓聲的可憐原始人，也比萬物更有知。人類是孤獨的，大自然對他而言是有待征服的事物，因為大自然只是無情的存在，有思想的是人類。大自然是被動的活物，人類才有主動的意志。人類內在的大自然特性帶來了舞蹈，但給他激昂語言的是他對抗大自然的神聖奮鬥；一邊是形式與動作的美，另一邊是人類內在的所有神性；一邊是唯物主義，另一邊是唯心主義。

現代弦樂器的始祖：里拉琴與魯特琴

我們已經追溯了音樂中的鼓、管樂器、人聲的起源，這裡還必須談一下里拉琴（lyre）和魯特琴（lute）這兩種現代弦樂器的先祖。人們常談到里拉琴與魯特琴比豎琴古老，但里拉琴的主要爭議點在於其人工性高過豎琴；豎琴只要以手指彈奏就好，彈里拉琴卻要用撥片（金屬、木製或象牙製的小工具）。把魯特琴當成弦樂器的最早形式或許較為保險，因為從最初我們就發現有弦的樂器有兩類，一類以手指彈奏，也就是現代豎琴、斑鳩琴（banjo）、吉他等的原型；另一類以撥片彈奏，這是所有以弓與槌彈奏的現代弦樂器如小提琴、鋼琴等的先驅。

無論如何，有一件事是可以肯定的：這些樂器的出現，代表已發展出某種程度的文化，因為這些不是偶然出現的樂器，而是為某種目的製作，其發明是為了滿足日益增加的表達需求。在荷馬史詩中，我們發現一段赫密斯製作里拉琴的描述：赫密斯用碰巧在母親美亞的洞穴居入口處發現的龜殼，製作出第一把里拉琴；他在這把琴的伴奏下歌頌父親宙

斯。我們必須接受里拉琴的這種起源解釋，也就是這種琴是刻意發明來為人聲伴奏，因為里拉琴從一開始就不是獨奏樂器，其奏出的音很弱，表現力極為有限。另一方面，這種琴卻能為人聲提供極佳的背景，更重要的是，歌者可以為自己伴奏。鼓的音高太模糊，笛或管樂器需要另一位表演者，產生的音也與人聲太相近，無法提供充分對比。因此可以推斷，里拉琴的發明是為了替人聲伴奏。這裡也不再費時揣測弦樂器的概念最早是來自撥弄弓弦，還是因為發現龜身尚相連時，半乾燥的肌腱在龜殼上能發出聲音。以下就來探索里拉琴首次使用的情況吧。

里拉琴與魯特琴公認起源於亞洲，甚至到相對現代的時期，亞洲都是後來衍生出來的琴的故鄉。韃靼人又稱為亞洲（最廣義的亞洲）的遊唱詩人，他們從西部穿入高加索核心，再從東部穿出到黃海海岸。著名的威尼斯旅行家馬可·波羅（Marco Polo）、前往中國與西藏的法國傳教士古柏察，還有史賓賽、湯瑪斯·威特蘭·阿特金森（Thomas Witlam Atkinson）等人，都提到過亞洲的吟遊詩人。馬可·波羅曾描述蒙古成吉思汗派遣全由吟遊詩人組成的遠征隊，前往有三萬人居住的瑤族城市，後人經常引用這段描述說明其宮廷中的音樂家眾多——用「過多」來形容也許更恰當。

里拉琴不是源自希臘，可以從「lyra」這個字找不出任何語言根源來證明，雖然各類里拉琴有許多特殊名稱。如果暫且不提其地理起源，廣泛來說，只要對一個民族的歷史稍有研究，就能從中找出吟誦英雄事蹟的詩人，而且永遠有里拉琴或魯特琴的伴奏。藉由這類樂器，激昂的口語才終於永久提升到日常生活的水平之上，崇高的歌曲才能不再用輕柔感性的長笛作為伴奏。如我們所見，這些詩人後來成為了先知，連我們的天使也彈起豎琴，這種樂器與我所謂「激昂的口語」關係極為密切，而這種激昂口語正是我們人類神性的最高表現。

希伯來音樂

與

印度音樂

希伯來音樂：衆說紛紜的各種樂器

　　希伯來人的音樂是音樂史上最有趣的主題之一，可惜它和很多類似主題都有同樣的瑕疵，連最詳盡的論文最後也總是以問號作結。歷史學家約西弗斯（Josephus）的書中寫道，所羅門王時期有二十萬名歌手、四萬名豎琴手、四萬名叉鈴樂師、二十萬名喇叭手，我們根本就不相信。此外，談論到基本事實時，大家也缺乏共識。某位專家描述「馬可」（machol）這種樂器時，說它是一種類似現代中提琴的弦樂器；另一人則把它形容成有點像風笛的管樂器；還有人說它是一種如埃及叉鈴般的繫鈴金屬環；最後一位同樣備受敬重的專家則宣稱，「馬可」根本不是一種樂器，而是舞蹈。同樣地，「馬尼姆」（maanim）向來也被形容成喇叭、

某種有金屬鈴舌的波浪鼓，我們甚至還能讀到一整段把「馬尼姆」寫成小提琴的描述。

我們所知道的神殿歌曲顯然已經受周圍環境影響而變貌許多，就像現代猶太教堂的建築並未牢牢跟隨古希伯來的範本，而是深受不同國家與種族的影響。大衛可以看成是希伯來音樂的創建者，他統治的時代可以適切地稱為「以色列波折重重的歷史中難得的田園時期」。

《聖經》裡所提到的樂器中，我們稱為豎琴（harp）的樂器可能就是「基諾爾琴」（kinnor）。這種抱琴要以撥子彈奏，撥子是一小片金屬、木頭或骨頭。薩泰里琴（psaltery）或「瑟」（nebel，可想而知來自埃及文的「內貝琴」〔nabla〕，就像「基諾爾琴」可能是在奇妙的機緣下源自中文的「琴」）是一種揚琴（dulcimer）或齊特琴（zither），其長箱中裝有可以敲小槌發聲的琴弦。古鈴鼓（timbrel）類似現代鈴鼓。「羊角」（schofar）與「角」（keren）都是號角，前者眾所周知是公羊角，如今仍會在猶太新年期間吹奏。

擊弦樂器演奏英國民謠《綠袖子》

猶太經典《塔木德》（*Talmud*）曾提及一種由十根風管組成的管風琴，可以發出一百種不同聲音，每根風管可以產生十種音。這種神祕樂器名為「馬格雷伐」（magrepha）。雖然演奏時只需一名利未人（Levite，利未人是希伯來人中的專業音樂家）樂手，且這種樂器只有三英尺左右長，但發出的聲音卻奇大無比，十英里外都聽得見。耶羅尼米斯·威利克斯（Hieronymus Wierix）說他在橄欖山上聽過從耶路撒冷聖殿傳來的琴聲。然而，有幾位博學多聞的權威證言「馬格雷伐」只是一只大鼓，為這個樂器更添神祕色彩；最令人驚異的是，其他幾位同樣備受崇敬的作者則宣稱這種樂器不過是一把大鏟子，聖殿將之使用於火祭，結束後丟在地上，以其發出的巨響通知人們獻祭已經圓滿成功了。

我們可以合理斷定，《詩篇》中看似不搭軋的標題只是為了表示要唱哪首曲子，就像我們在現代讚歌中使用的〈坎特伯雷〉、〈詩篇第一百篇〉、〈中國〉等詞彙。

至於「細拉」（selah）這個字，一直沒有讓人滿意的解釋，有些文獻說其字義是「永遠」、「哈利路亞」等，但其他資料則說「細拉」意指

重複、聲音的感染力、轉調、樂器間奏、休止符等，不一而足。

關於古希伯來人可以確定的一件事是，他們的宗教爲世上帶來了絕不可能再次佚失的珍寶。它帶來唯心主義，給予人類純粹而高貴的生命目標，基督教再爲之灑下慈悲與希望的陽光。我們可以從不同民族的偉大歌曲中，觀察到其宗教是如何清楚定義著人生的未來變化。當時希伯來頌歌仍是指讚頌國王的歌。國王是溫暖人心的太陽、一切智慧的來源與人尋求恩典的對象。而如果我們比較埃及與希伯來的頌歌，會發現兩者差異甚大。在盧克索的大廟與底比斯的拉美西姆廟，還有阿拜多斯神殿牆面、位於努比亞以巨石修成的阿布辛貝神廟主殿上，都刻有拉美西姆二世的埃及皇家書記官彭塔瓦爾所寫的「彭塔瓦爾史詩」（Epic of Pentaur）：

> 吾王雙臂雄健，心志堅定。他拉弓一射，無人能敵。他身先士卒，強過千軍。他英明睿智，當他披上皇袍，昭告天下，他即是人民的守護者。他的心可比鐵山。此即拉美西姆王。

希伯來預言家的歌則是這樣的：

> 諸山見耶和華的面、就是全地之主的面、便消化如蠟。在他前面有瘟疫流行，在祂腳下有熱症發出。在神面前，陰間顯露；滅亡也不得遮掩。祂將大地懸於虛無之上，支天的柱子震動，因他的呵叱而戰慄。他必殺我；我雖無指望，然而我在他面前還要辯明我所行的。我知道我的救贖主活著，末了必站立在地上。

《梨俱吠陀》是印度宗教與藝術的起源

如同希伯來，印度音樂也與宗教息息相關，早在進入基督紀年的三千年前，美好、高大、白膚的雅利安族從北方來到印度時，就帶來了歌頌眾神的詩人。雅利安神祇與那個地方本來認識的神明不同，祂們外

形姣好，對人類和善，截然不同於大衛教派、前雅利安時期、德干地區的神祇。這些歌謠構成了《梨俱吠陀》的骨幹，成為印度一切宗教與藝術發展的核心。

我們已經知道，當我們視為口語輔助的音樂首次被發現，或以所有原始民族的話來說首次由神明賜予人類時，其中保留著諸多襲自其根源的超自然力量。在印度，音樂充滿著神力，依《梨俱吠陀》所載，某些讚歌（尤其是聖人毘濕沙達〔Vashishtha〕所作的禱文或聖歌）更具有強大的戰力。這類咒歌或聖歌又稱為「梵」（brahma），婆羅門（brahmin）則是唱梵歌的人。因此婆羅門教（也是西元前六世紀佛教的根源）的根基，可以追溯到印度《梨俱吠陀》的聖歌音樂，祭司或婆羅門這個種姓正是來自吠陀聖歌的歌者。婆羅門不僅是聖典或吠陀，亦即古印度哲學、科學、法律的保管者（這個種姓的權力正源自此處），也是世俗文學與藝術的創作與守護者。兩千五百年後，喬達摩王子（釋迦牟尼）在畢生的奉獻犧牲與聖行之後逝世，五百位弟子旋即聚集在王舍城附近的洞穴蒐集並傳唱其師尊的講道。這些歌於是形成了佛教聖典，正如吠陀也是婆羅門教聖典。在印度語中，指稱佛教會誦的詞彙，字面意思就是「眾人合唱」。

蘊含神祕力量的印度歌曲

除了婆羅門教與佛教的聖歌，印度還有很多其他歌曲，其中一些也蘊含聖歌的神祕力量，和希伯來音樂的力量同樣強烈。後者的力量顯露在彈琴給掃羅王聽的大衛、音樂對預言的影響、耶利哥的城牆在約書亞的喇叭聲中倒塌等事蹟上；在印度，某些歌曲也具備同樣的超自然力量。舉例來說，有些歌只能由神明歌唱，傳說如果凡人唱了任何一首，就會遭烈焰吞噬。最近一個例子出現在偉大的蒙兀兒王阿克巴統治期間（ca. 1575）：他命令一名歌者站進德約姆納河，脖子以下浸入河水歌唱，但這名歌者並未因此倖免於難，據載他身邊的水沸騰起來，最終使他葬身火海；阿克巴王的另一名歌者也因為唱了另一首咒歌而使整座宮殿陷入黑暗；還有一人在該國乾旱期間唱了首歌，傾盆大雨使國內避開了飢

荒。某些歌還有馴獸的作用，我們可以在弄蛇人的旋律中窺見蛛絲馬跡：他們吹奏出的某種笛聲似乎具有掌控眼鏡蛇的魔力，對印度托缽僧身邊的其他蛇類也有類似效果。

印度民族樂器：維納琴

在喬達摩出現的多年前，梵歌或古印度聖歌的歌者自成一個種姓或神職身分；意指聖歌歌者的「brahma」這個字成為至高之神「梵天」的名字。隨著國家日漸發展，其他神明也進入其宗教，由此形成印度在前釋迦牟尼時期的三大神明：梵天、毗濕奴、濕婆；祂們的妻子分別是辯才天女娑羅室伐底、吉祥天女拉克什米，以及又名卡莉、杜爾迦、摩訶提毗、可說是極惡女神的帕爾瓦蒂。在這些神祇中，梵天的配偶辯才與學識女神娑羅室伐底為世間帶來了音樂藝術，並將「維納琴」（Vina）賜給人類。

維納琴至今仍在使用，可說是印度的民族樂器。維納琴包含一個通常為竹製的圓柱管，長三・五英尺左右（約一公尺），兩端各繫有一個空葫蘆以加強樂音。七根金屬線延伸整段管身，由十九個木弦柱固定，就如小提琴以琴橋支撐。維納琴的音階以半音爬升，如下圖：

演奏者的手指上套有金屬指套，撥琴發出聲音。拿琴時其中一個葫蘆會跨過左肩，有如拿著一支長頸斑鳩琴。

印度音階歸功於化身為克里希納的毗濕奴。相傳克里希納或毗濕奴以牧人樣貌降臨人世，眾仙女以數千種不同調唱歌給他聽，其中已知的有二十四到三十六種，形成印度音樂的根基。這些由不同的微分音連續組成的調幾乎可以說無窮無盡，克里希納的一萬六千個調都是可用的，然而調與調之間的差異甚微，因此只有少數流傳至今。

印度人從另一位神明因陀羅手上獲得笛。因陀羅本是萬能神祇，但在婆羅門教中被貶為小神之首——從光與空氣之神變成音樂之神，麾下有乾闥婆及飛天女神（或說是天庭樂師與唱咒歌的天女）。隨著佛教在印

度的興衰，「拉格」（raga）這個詞淪爲僅是即興創作的曲調名字，不具神祕力量。

印度音樂的調式與「拉格」

現代印度音樂的主要特徵是看似直覺的和聲感。雖然缺乏實際的和弦，但歌曲的旋律組成，清楚展現出對現代和聲甚至曲式的了解。

印度音樂的實際音階類似歐洲的半音十二音階（二十二個「什魯蒂」〔s'rutis〕，即微分音），但這些音的調式發展非常特別。今日講「調式」（mode），指的是在音階中鋪排音符的方式。舉例來說，我們大調調式的音階編排如下：全音、全音、半音、全音、全音、全音、半音。

印度目前使用的調式有七十二種，由七十二種以升降記號編排的不同音階產生，唯一規則是必須呈現出音階的每一階，如「迪拉桑—卡拉巴納」（Dehrásan-Karabhárna）調式就符合我們的大調音階。我們的小調（和聲）音階看起來就像「奇拉瓦尼」（Kyravâni）調式。

「塔納魯比」（Tânarupi）調式相當於以下的音符串：

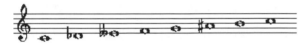

「迦瓦姆波底」（Gavambódi）調式：

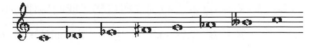

「瑪雅—馬拉瓦郭拉」（Máya-Mâlavagaula）調式：

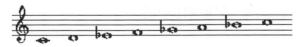

從上面可以輕易看出這七十二種調式何以成爲可能、可用的調式。請留意這些調式都呈現出了音階的七個階，其間的差異是安排半音的升降記號位置。印度人對這種調式體系帶來的複雜度不甚滿意，所以又另

外發明了數種稱為「拉格」的公式（不可與具有狂想性質、源於前述咒歌或禱歌的歌曲混為一談）[i]。

　　創作印度旋律時（當然必須採用七十二種調式中的其中一種，就像在英語世界中應該會說必須從大調調式或小調調式中擇一使用），必須符合其中一種拉格，也就是說其旋律輪廓必須遵守某些規則，上行與下行皆然。這些規則包括省略調式音符，一種是旋律上行的情況，一種是旋律下行的情況。因此，在名為「莫哈那」（Mohànna）的拉格中，音符的上行必須照1、2、3、5、6、8的順序編排；下行的順序是8、7、5、4、2、1。因此，假如我們希望以「塔納魯比」調式（也就是「莫哈那」拉格）來寫旋律，上行的話絕不能使用第四音F或第七音B；下行的話則應該避開第六音A#和第三音E♭♭。我們可以輕易看出許多奇特的旋律效果於焉誕生。例如上行時避開第四和第七階的「莫哈那」拉格，如果要使用在相當於我們大調音階的「迪拉桑－卡拉巴納」調式裡，只要旋律上行就會出現濃厚的蘇格蘭味；但如果讓它下行，那蘇格蘭元素就會轉變成明顯的北美印第安風，尤其是蘇族風。印度人是想像力豐富的民族，他們賦予所有的拉格與調式神祕特色，像是憤怒、愛、恐懼等。這些拉格與調式甚至變成超自然存在的化身，各有其特殊名字與歷史。有些只適用於中午，有些是早上，有些則是晚上。在一首曲子當中，若是要改變調式或拉格的話，會以文字表示，例如：「這裡要把『莫哈那』（新的拉格）帶進『塔納魯比』家族了」。這些調式與拉格形成的旋律分成四類：拉普塔克（Rektah）、特拉那（Teranah）、吐帕（Tuppah）、拉格尼（Ragni）。拉普塔克的性質輕快流暢，自然地分成規律的片段，這點類似特拉那，只是特拉那僅有男性能唱。吐帕的性質不明確，拉格尼則直接承襲自古代咒歌與咒文，有狂想和突發的性質。

i　譯註：這裡作者似乎是指不可與下面提到的旋律拉格尼（Ragni）混淆，見下文。

埃及音樂

與

亞述音樂

古代音樂年代久遠,考據困難

　　談到古代音樂,我們遇到的重大難題是現存音樂中幾乎找不到西元八或十世紀以前的音樂。即使是號稱獻給阿波羅、涅墨西斯、卡利俄佩的著名希臘讚歌,年代最遠也不過在第三、四世紀,且就連這點一般也認為可信度不高。因此就實際的樂音而言,我們擁有實際知識的音樂最遠僅能追溯至西元十二世紀左右。

　　理論上,我們對基督紀年五百年之前的音樂認識最深的地方是其科學面。然而,這些知識不僅毫無價值,更糟的是會造成誤解。舉例來說,如果今日世上所有音樂都毀損殆盡,只留下亥姆霍茲(Hermann von Helmholtz)論聲學等這類科學性著作和幾部論和聲、曲式、對位、賦格

的理論專著，後人很難對我們這個時代的音樂有任何清楚的概念。

　　讀過亥姆霍茲對樂音的分析後，他們會認為所謂鋼琴的平均律音階導致三度和六度聽起來不協調。

　　讀過論和聲的著作後，他們會以為作曲家從未善加研究平行五度、平行八度及其他幾項元素；不僅如此，他們還會順理成章地認為書裡提到的和聲練習就是我們心目中的完美音樂。由此可見，我們對古代音樂的鑽研一定或多或少帶有臆測成分。

埃及音樂概述

　　讓我們從埃及人的音樂講起吧。我們所知現存最古老的樂器是目前收藏於柏林國立博物館的一把埃及里拉琴，約有四千年左右的歷史，可以追溯至西克索人（Hyksos）或「牧人王」即將被驅逐的時期。

　　當時（第十八王朝初期，ca. B.C. 1570）埃及才剛從五百年的禁錮中解脫，音樂想必已經發展到巔峰。在第十八王朝的壁畫中，我們可以看到各種尺寸的笛、雙笛、豎琴，小至可以握在手裡，大至高達七英尺（約兩公尺）左右的二十一弦大豎琴、絕不會缺席的叉鈴（一種搖響器）、現代吉他的先祖琪塔拉琴、開啟了一連串樂器發展而後促使現代鋼琴誕生的魯特琴與里拉琴。

　　將埃及的小號歸入樂器領域，可能讓人猶豫再三，因為他們的小號是戰爭工具，音可能是硬逼出來的，因為希羅多德（Herodotus）說小號聲聽起來像驢叫。小號手以皮帶加強雙頰力道這點，進一步顯示其用途僅是大聲傳遞信號。

　　根據埃及墓穴中的壁畫和雕塑所示，這些樂器全都會放在一起演奏，為人聲伴奏。歷來學者皆主張古人不識和聲，因為需要進行樂音的數學測量。就弦樂器而言這可能說得通，但管樂器可以製成各種尺寸，而演奏者在豎琴和里拉琴上擺放雙手的位置，以及長短管樂器的使用，在在顯示了埃及人可能多少知曉我們所謂的和聲。

　　我們也必須考慮到他們的繪畫與雕塑極具象徵意義。要在堅硬的花崗岩上以雕刻記事，符號速記似乎是最佳做法，因此一棵樹就代表一座

森林，一個囚犯代表一整個軍隊；換句話說，雕刻圖像中的兩名豎琴手或吹笛手可能代表著二十或兩百名樂手。生活在西元二世紀末、三世紀初的羅馬作家阿特納奧斯（Athenæus）提到，托勒密二世時期（B.C. 300）的樂隊有六百名樂手，其中三百名是豎琴手，這個數字可能也包括了演奏魯特琴、里拉琴等其他弦樂器的樂手。由此可以推論，其他三百名樂手演奏的是管樂器和打擊樂器。還有另一個原因讓我們揣測他們在音樂中使用和弦，因為要讓六百名樂手合奏或以八度齊奏太困難了，這還沒把歌者算進來。豎琴的本質是弦，當時的雕刻總是刻畫了以雙手彈奏、手指略微張開的演奏者。豎琴的樂音一定是低沉渾厚的，這可以從巨大的琴身與粗弦來判斷。至於笛，在當時的圖像中也顯得很長，因此音高一定很低。從繪畫與雕刻中可知，當時簧管的音高不會高過我們的雙簧管，現代雙簧管的最高音是高音譜表上方的D和E。

有人主張就豎琴而言，埃及音樂的性質嚴格說來一定是全音階。引用羅保瑟的說法：「豎琴是埃及樂隊的根基，基本上是非半音音階樂器，因此僅能直接在全音階上下移動。」接著他指出：「因此，埃及音樂的和聲顯然是純粹的全音階。他們對轉調等現代方法一無所知，每首曲子從頭到尾都是以同一個調彈奏。」但這個說法明顯站不住腳。因為埃及人沒有理由不能和我們調整現代鋼琴一樣，調整豎琴的全音和半音。現藏於佛羅倫斯博物館的一支笛子增加了這種可能性，這支笛子在底比斯皇家墓穴中被發現，可追溯至西元前第十八或第十七世紀（B.C. 1700或B.C. 1600）。

這支笛子的音階如下：

我們對埃及音樂唯一能合理確認的事是，埃及音樂就如同埃及建築，規模一定是萬分宏偉，因為弦樂器的低音在樂隊中占有重要比例。

確切地說，叉鈴之前完全不被當作是樂器，只用在宗教儀式上，可以看成是羅馬天主教教堂舉揚聖體儀式時所搖的鈴之前身。希羅多德（生於 B. C. 485）告訴我們很多關於埃及音樂的事，他提到在布巴斯提斯（Bubastis），每年會舉行以貓為聖物的埃及月神芭絲特（或帕詩特）的盛大節慶，七十萬人乘船來參加，船上響板聲、拍手聲四起，還有數千支笛子的柔和笛聲。他還告訴我們當時設宴時演奏哪種音樂，並提到曼尼洛斯（Maneros）的哀歌。這首埃及人最古老的歌（可上溯至第一王朝）象徵了生命的逝去，通常是在宴會末尾拿出模擬屍體的雕像，提醒賓客人生終有盡頭時演唱。這個駭人的習俗後來也傳入羅馬。

　　希羅多德也讓我們一窺希臘悲劇的誕生，這一瞥雖然朦朧，但意味深長。他曾獲准觀看某齣夜間的埃及受難劇，劇中以可怖的寫實手法清楚呈現冥王歐西里斯的悲劇。代表光的歐西里斯被黑暗之神塞特（或堤豐）追逐，最後被塞特的追隨者碎屍後埋入湖底。後來歐西里斯的兒子荷魯斯打敗塞特，報了父仇，歐西里斯也復活成為陰間亡者的統治者。

　　這齣古怪的悲劇在夜裡搬演，就在塞易斯（Saïs）大神殿後方的湖邊。歐西里斯身著白色皇袍，在歷經恐怖的追逐，被塞特及其黨羽殺害之後，荷魯斯這顆初升太陽驅散了陰鬱，光芒萬丈的全新光之神就此出現。塞特及其黨羽被趕回幽暗的神殿，歐西里斯的幽影或許還在另一幕中現身，顯示他登上統治冥界的王位。我們無從得知為這齣神祕戲劇伴奏的音樂是什麼性質，但深沉的豎琴與笛聲加上男聲的吟誦，一定很相稱。此外，再加上幽微難辨的叉鈴聲。叉鈴對埃及人來說蘊含超自然力量。我們至少可以說，樂隊演奏的音色充滿暗示。

　　埃及音樂就談到這裡。羅塞里尼（Ippolito Rosellini）、萊普修斯（Karl Richard Lepsius）、威金森（John Gardner Wilkinson）、皮特里（Flinders Petri）的著作中，都收入了與音樂有關的壁畫、神殿和墓穴雕刻的相片，讀者不妨留意。例如萊普修斯的第三本著作《埃及與衣索比亞的紀念碑》（*Die Denkmäler aus Ægypten und Æthiopen*）頁103、106、111很有意思；尤其是頁106，呈現了第十八王朝阿蒙霍特普四世（Amenotep IV, B.C. 1500 or 1600）時，拿來充當舞蹈及音樂教室的宮殿房

間的樣子。在同一本著作的第二部中，頁52、53有吉薩附近墓穴的圖片，上頭有豎琴手、吹笛手、歌手的樣貌。歌手把雙手擺在耳後的位置，表達了「聆聽」之意，這也關乎埃及象形文字呈現事物的雙重方式。舉例來說，他們寫象形文字時往往先拼出字，然後再加上另一個發音符號，有時甚至又加上兩個強調意思的其他符號。

戰鬥民族亞述人的音樂表現

亞述人的音樂可以用三言兩語總結。從他們的半浮雕中，我們最多僅能得知亞述音樂一定有樂音高亢、音高尖銳的特色。羅保瑟提及現藏於倫敦大英博物館的壁面雕刻〈薩爾達尼拔像〉（*Sardanapalus*）時寫道：「看到國王與皇后一面用餐一面享受里拉琴和大鼓在旁伴奏，你對這個國家的音樂細膩度還能怎麼想？」除了鼓，這些半浮雕上的樂器，音高都很尖銳：笛、管、小號、鈸、小型弦樂器，都是方便攜帶的樂器，鼓和揚琴甚至可以直接繫在身上，在在顯示這個民族明顯的戰鬥性格。不同於埃及人以拍手來打拍子，亞述人頓足。他們的揚琴有點類似現代的齊特琴，可說蘊含著鋼琴的起源，因為其外形如一只扁箱，樂手可以繫在身上，橫拿在身前。琴弦是以撥片彈奏，右手拿撥片撥弦後，旋即以左手碰觸以止住振動，就像你一放開鋼琴琴鍵，止音器就會立刻落在弦上。當時的迦勒底人有某種音樂科學，當然十分不同於實際的音樂，其中充滿了占星學象徵，似乎不值得在此討論。巴比倫尼亞和亞述的藝術在建築與半浮雕上登峰造極，主要價值在於希臘藝術發展就此萌芽。

中

國

音樂

中國的八音樂器

討論中國音樂給人一種遙望平原的感覺。中國音樂裡沒有高山，從歷史中感覺他們從未超過稚拙的發展，所以現代中國音樂和古代中國音樂相去不遠。孔子（ca. B.C. 500）確實說過「治國要有良樂」。希臘的畢達哥拉斯、亞里斯多德、柏拉圖也曾如是說。他們的金玉良言在古代音樂發展中是非常重要的因素，原因很簡單，因為在政府掌控下的藝術，不會有活力。希伯來音樂被各種律法破壞殆盡，被壓抑的詩興轉而從詩歌找尋出口，某些世上最傑出的作品因而誕生。在埃及，靈感泉源從最初就已轉向建築。在希臘，音樂只是一種舞臺配備或數學分解圖表的主題。至於在中國，我們則遇見了對傳統的墨守成規，應證了托馬斯·布

朗爵士（Sir Thomas Browne）所言：「不由分說地遵循傳統，特別是將自身信仰建立在古法上，是求知最致命的敵人，對真理的傷害莫此為甚。」

中國的理論是，大自然有八種不同樂音（八音），分別是：金、石、土、革、絲、木、匏、竹。

使用皮革可以產生多種樂音，製成不同種類的鼓。

中國人認為玉石樂器產生的是最美的聲音，介於金木之間。這個類別中最主要的樂器是磬，在中國神話中是樂官夔選用的樂器。磬構造龐大，掛有十六個尺寸不一的石片，可以像鼓一樣以槌敲擊。依據法國耶穌會傳教士錢德明（Père Amiot）的說法，只有在泗水岸發現的某種石頭作得出這類樂器；西元前二二○○年時，大禹將各地當成貢品進貢的玉石予以取捨，作成宮廷樂器。

金聲包括了排成各種不同序列的鐘，有時依磬的模式編排，有時分開演奏。

土或塤聲來自一種卵形瓷器（此為其最終樣貌），鑿有五個音孔及一個吹孔，一吹氣便產生聲音，多少讓我們想到陶笛。

絲聲來自兩種樂器：一是名為琴的七弦扁琴，一是名為瑟的二十五弦樂器，長七至九英尺（二至三公尺）不等。這種樂器的古代形式，據說有多達五十根的弦。

木聲在中國樂隊裡較為奇特，因為其產生自以下三種來源：一是方形木箱狀的樂器（柷），側邊有孔，手可伸入孔中擊椎，而木聲就來自椎敲擊箱內壁產生的聲音，如同鐘舌敲鐘。這種木箱位在樂隊的東北角，是每首樂曲的起始樂器。二是以皮帶或細繩吊起的一串木條，以手掌拍打發出聲音。第三種樂器最古怪，因為那是一支真實大小的木虎（敔），背脊有齒或鉏鋙，「演奏」時要以木棒（籈）迅速刮出聲音，再擊打虎頭。每首中國樂曲都必須在這裡收尾，以此象徵人已馴服野獸。木虎的位置是在樂隊的西北角。

竹聲的代表是我們所熟悉的排笛，還有各式各樣的笛與管，族繁不及備載。

最後是匏聲。匏是一種瓜類，挖空為斗後插入十三到二十四根竹管

或金屬管，即為竽或笙；每根管內都有一個金屬簧，藉其振動產生聲音。簧下方的管挖有小孔，另有一根附吹孔的管托住竽，可實際用來儲氣，當中充滿空氣。空氣衝出竹管時，會從簧底下的孔自然噴出，這樣不會發聲，但如果以手指按住一或多個孔，空氣就會積在簧中產生樂音，音高則要視管的長短和空氣通過簧的力道而定。

其他中國樂器還有各種尺寸的鑼、喇叭及幾種類似我們的吉他與曼陀林琴的弦樂器。中國人和日本人似乎都不認為人聲也有音樂性。這點令人費解，因為中國的語言仰賴聲調變化來區分各音。事實上，他們對我們所理解的那種歌唱毫無所悉。

中國音樂的演奏情境與社會意涵

描述過中國的樂器後，我們還要討論中國音樂本身，以及演奏那些音樂的情境。

在上一節描述的中國樂器中，你可能注意到絕大多數是鼓、鑼、鐘等打擊樂器。關於鐘這種樂器，有個例子說明了中國藝術中暗藏的情緒（說是迷信也不為過），這一點在西方民族身上也看得到。我們從中國哲人孟子（B.C. 350）的文字中讀到以下關於齊宣王的軼事：

> 王坐於堂上，有牽牛而過堂下者，王見之，曰：「牛何之？」對曰：「將以釁鐘。」王曰：「捨之。吾不忍其觳觫，若無罪而就死地。」對曰：「然則廢釁鐘與？」曰：「何可廢也？以羊易之。」

如前所述，這是中國與西方同樣迷信的例子之一，我們的教堂鐘也曾以類似方式獲封神聖地位，這是古代各地獻祭習俗的遺跡。不過和實際音樂毫不相干的共同點到此為止，除此之外，中國藝術處處都與西方人的音樂觀南轅北轍。

中國樂隊是由十六種不同的打擊樂器與四種管樂器及弦樂器組成，但歐洲樂隊中各樂器的比例正好相反。中國樂隊在舞臺後方，歐洲樂隊在舞臺前方；他們根本不將人聲算作樂音（金、土、木、革、竹等），我

們卻認為人聲是幾近完美的樂器。這種奇特的矛盾，在我們對中國的了解不若今日充分的過往，一度引人熱烈討論他們的聽覺器官是否與西方人完全不同。如今我們知道，這類矛盾貫穿了他們所有的生活習慣。在中國人看來，白色是表示哀悼的色彩，左邊是表示崇敬的位置，腹部是知性之所在，脫帽被認為是無禮之舉，中國羅盤的指針是指向南方而非北方；弓箭直到十九世紀中葉仍是戰爭中的主要武器，雖然他們早已熟知火藥──諸如此類，不一而足。

我們知道鼓是人類最原始的樂器。如果我們對中國的認識僅限於一張簡單的樂器列表，應該能立刻看出這個擁有匏、笙、琵琶的國家文明程度很高；另一方面，鐘、鑼、鼓等占大宗的情況，無疑顯示對律法與過往傳統（野蠻未開化的過往）的推崇及盲目順從，必定是構成中國文明的首要因素。中國哲人的作品中充滿了關於音樂的智慧言語，但化為實際音樂時卻令人難以消受。例如我們在《論語》中讀到：「子[i]語魯大師樂，曰：『樂其可知也：始作，翕如也；從之，純如也，皦如也，繹如也，以成。』」這個定義早我們五百年左右就提出了，這點確實令人刮目相看；然而實際來看，中國人並未區分樂音組合與嘈雜聲之間的區別，因此必須以異於常理的方式來理解上述定義。孔子對和聲的看法明顯類似嘈雜喧鬧的聲音，「繹如也」意指節奏要絕對單調。我們從獻給祖先的讚歌與獻神歌可以看出這點，這些均是歷史悠久的中國聖歌。

依據錢德明的說法，朝廷的重要典禮之一是在皇帝引領下演奏〈頌祖歌〉。舉行典禮的大堂外有一群鐘鑼樂手各就各位，他們不能進大堂，但依固定規則必須不時加入大堂內的音樂演奏與歌唱。大堂內樂隊安排在指定位置：標示每首樂曲結束的敔（木虎）位在樂隊西北角；標示樂曲開始的柷（木製箱鼓）擺在東北角；擺出特定姿態唱頌的歌者站在正中央。大堂後方擺有先祖像，或僅刻上名字的牌位，畫像或牌位前是擺有花與供品的祭壇。讚歌第一首是讚頌先祖神聖美德的八句詩，祖靈在眾人唱頌這首詩時將從天而降來到大堂；接著皇帝會在祭壇前三跪三叩

i　學生稱孔丘為夫子，耶穌會傳教士則以拉丁語將他的名字譯為Confucius。

首;當皇帝在壇上獻酒焚香時,歌者會合唱第二首八句詩,感謝祖靈回應禱文並懇求祂們接受供品;接著帝王九叩,隨後他回到壇前位置,這時歌者會唱最後的八句頌祖詩,期間祖靈將歸天;讚歌最後以刮虎背擊虎頭畫下句點。

我們可以想像這類祭祀堂有點黝暗,在香煙裊裊中閃現著色彩紛繁的絲綢與金繡;歌者在其中半哼半唸地單調吟頌,衣料上的金線與生動色彩讓扭動的身形閃閃發光;尖銳管聲不絕於耳;鏗鏘的鑼響與隆隆大鼓聲定時打斷搖曳輕脆的磬聲;大堂外鐘聲般的巨響朦朧地劃破這片煙霧瀰漫的氛圍。典禮展現的未開化程度令人印象深刻。朦朧線香的白煙讓人聯想到祖靈確實到場,奇異華麗的場景,讓一切更添威嚴。從我們所謂音樂的觀點來看,中國讚歌相當不成熟,但我們必須記住孔子對音樂的定義:中國人認為音樂包含我們認為僅是嘈雜聲的聲音,而調和這種噪音就是中國藝術。因此,從這種觀點來看,我們必須承認他們的樂隊非常平衡,因為噪音不正是最搭噪音嗎?鼓是鑼的最佳回應,鐘也是手鼓的最佳良伴。

廟堂之外的中國民謠

中國也有自己的民歌,在各地如野花般生生不息。中國民歌也依循古聖先賢的規矩,僅使用諸多民族也採用的五音或五聲音階;但不同於官方或宗教音樂,民歌捨棄了孔孟及其後繼者所喜愛的那種無節奏的完美單調性,偏好更自然合乎人情的風格。這些民歌不使用第四音與第七音,因而肖似蘇格蘭與愛爾蘭歌曲。如果真以和弦伴奏來唱,相似度會非常驚人。

然而,中國人聲並不宏亮,歌聲通常是高聲鼻音,與我們所謂的音樂相去甚遠。他們為歌聲伴奏的音樂聽在歐洲人耳裡極不協調,主要是不間斷的鼓聲或鑼響,穿插尖銳的琴聲,琴是中國主要的弦樂器。音樂史學家奧古斯特・威廉・安布羅斯(August Wilhelm Ambros)曾引用一些這類旋律,但犯了一個古怪的錯誤,因為他的民歌〈茉莉花〉版本如下:

茉莉花

　　這就像有中國人為了讓同胞理解貝多芬奏鳴曲，刪去了所有和聲，僅留
下孤零零的旋律，用節拍難辨的鑼聲與幾面大小不同的鼓來伴奏一樣。
但這一定是上述小曲在中國伴奏的方式，而不是採用歐洲和弦與節奏。

中國的音樂美學 —— 洋洋乎盈耳哉

　　如果我們可以去掉心裡所有的音樂觀念，只去聽聲音的質地，也許
較能了解中國人理想中的音樂藝術。[i]舉例來說，如果聽緩慢低沉的大鑼

i　歷來認為中國戲劇無意間嘲諷了我們老派的義大利歌劇，兩者之間確實有諸多共通點。在中
　　國戲劇中，情節走向悲劇或角色變得激動時，會以某種詠嘆調表達。對話通常是以愈單調愈
　　好的方式進行，僅使用高昂的喉聲與頭聲，遇字偶爾會拉高或放低聲音來表達情緒。這種單
　　調、歐洲人聽起來怪冷淡的鼻音吟唱，會持續被鑼聲和尖銳高亢不協調的簧樂聲打斷。一或
　　多個角色自殺（在中國是受崇敬的習俗）時，他會在死前長吟——更正確地說是長嘯，就像
　　西方董尼采第（Gaetano Donizetti）歌劇《拉默美的露琪亞》（Lucia di Lammermoor）中的埃德加，
　　更傳神的是華格納《諸神的黃昏》（Götterdämmerung）中的齊格菲。

振動時，我們完全不想音高的事，只把注意力集中在聲音的渾厚與圓滿，以及音量漸弱時卻能不失顫動音色的特性上，應該就能理解中國人所謂的音樂是何樣貌了。《論語》載：「子曰：『師摯之始，關雎之亂，洋洋乎盈耳哉！』」那正是中國音樂的目標：因為「盈耳」所以「洋洋」。

中國人對構成音樂之美的要素採如此觀點，也難怪他們認為我們的音樂可厭。對他們來說，我們的音樂節奏太快了。他們會問：「既然已經從頭到尾欣賞完一首曲子了，為何要演奏另一首完全不同的曲子呢？」多年前他們告訴錢德明：「我們的音樂從耳入心，從心入靈，你們的音樂做不到。」錢德明以大鍵琴彈了幾首尚—菲利普・拉摩（Jean-Philippe Rameau）的樂曲，像是〈獨眼巨人〉（*Les Cyclopes*）、〈迷惑〉（*Les Charmes*）等，又吹奏許多笛樂，但他們難以領會。

拉摩〈獨眼巨人〉

依據他們的音樂觀，聲音必須緩慢地一個接著一個，才能從耳入心，再從心入靈。因此他們還是對就著鏗鏘聲伴奏的綿長單調吟詠，覺得心滿意足。

數年前，中國突然一時興起（確切來說是李鴻章一時興起），希望多了解西方文明，於是官方派遣了若干學生到柏林學音樂。在柏林住了一個月左右後，這些學生就寫信給中國政府表示希望回國，因為他們說待在一個未開化的國家簡直愚不可及，這裡連最基本的音樂原則都掌握不了。

深入探索中國音樂的技術面是吃力不討好的事，因為在中國人的性格中，臆想完全壓倒實際。不同的音有各式各樣天馬行空的名字、眾多奇奇怪怪的概念聯想。雖然他們很熟悉我們的現代半音音階（最後一個半音除外），但直到今日也從未實際運用。中國音階從古至今始終是一個八度內的五音，也就是我們的自然大調去掉第四、七音。

從技術觀點來看，竹樂器的重要性在所有其他中國樂器之上。據說竹管可以規範所有其他樂器的調音，事實上以F音為通用主音的這種管樂器也是所有音律的起源。這種在中國又稱「律」的管樂器同時是一種定音器，總共裝有一千兩百顆秬黍，長度足以橫向擺放一百顆黍子。

連續不斷的反覆是原始音樂的特色

在探討中國音樂的最後，我想請讀者留意所有未開化或半開化文明的音樂很顯著的一個特徵，即連續不斷的反覆。在〈頌祖歌〉中，非常明顯僅有三、四個音符持續不斷地演奏。

其他歌曲中的反覆也同樣明顯：

美國印第安人的音樂也有這種特性，美國街頭歌曲亦然。事實上所有具有原始性質的音樂皆是如此，正如我們的學童畫的漫畫很類似非洲深處的大酋長與巫醫所畫的圖，羅馬士兵的著名「塗鴉」也與最早的埃及藝術展現同樣的性質。在藝術中，孩童的表現多少是原始的，在生性脆弱的人或原始心性上起作用的所有強烈情感，都帶來同樣的結果，也就是固執地重複同一個概念。馬克白就是一個例子，在激動情緒到達巔峰時，他停止在「睡吧」這個字上玩花樣，儘管夫婦兩人中尚保持清醒的妻子努力轉移他的注意力、就算他遭遇生命危險，他還是反覆回到這個字。馬克白夫人最後崩潰時也以染血的雙手顯現出同樣的症狀。蘇格蘭與極地相距不遠，當探險家埃利沙‧坎特‧肯恩（Elisha Kent Kane）擄獲一個愛斯基摩年輕人，把他扣留在船上時，那名囚犯唯一的生命徵象是反覆對自己吟唱下列曲調：

回到文明世界，阿佛烈‧丁尼生男爵（Alfred, Lord Tennyson）筆下的伊蓮在悲傷中也不停重複這句話：「我必須一死了之。」

緬甸音樂

暹羅、緬甸、爪哇、日本的音樂十分近似中國音樂，前兩者與日本音樂的差異主要在於他們沒有聲（或稱樂石，或以一組鼓取代）。例如緬甸所謂的圍鼓是由繫在大環內的二十一支大小不一的鼓組成。他們的圍鑼包含十五個以上各種尺寸的鑼，同樣繫在大環內。樂手置身環中央，以棍棒擊鼓或鑼。這些樂器多半在行進中使用，由兩人如抬轎般抬著；為了敲擊到所有的鑼與鐘，樂手必須時時倒退走，或從背後擊鑼與鐘。

在爪哇與緬甸音樂中，不斷使用這類鑼與鼓，形成某種持續的高音，凌駕於其他音樂或歌聲之上。

暹羅音樂

在暹羅音樂中，管樂器的地位顯著。我在倫敦聽過幾次暹羅皇家樂隊的演奏，結論是不同樂器的樂手即興演奏，唯一的規則是維持旋律的整體性格，一起為旋律畫下句點。其音樂效果可說是對位法夢魘，可怖到沒聽過的人無從想像的地步。白遼士在《樂隊之夜》（Soirées de l'orchestre）中將其音樂效果描述得很好：

> 在最初難以壓抑的恐怖感後，你會禁不住笑出聲來，只有離開音樂廳才止得住笑。一路聽著這些令人不忍聽聞的聲音，其創作過程的嚴肅、樂手對音樂的真心欣賞，都讓這場「音樂會」滑稽得令人不知如何表達。

日本音樂

日本人對聲音悅耳與否也有一種佛教徒式的無感，但採用歐洲人的音樂概念後，他們在音樂方面很快就西化了。日本的主要樂器是箏和三味線，前者類似中國的瑟，是一種有十三根弦的大型齊特琴，每根琴弦都採用可移動的琴橋來調高或降低音高；三味線是一種小型斑鳩琴，可能源自中國琴。

秘魯與墨西哥音樂

　　從佛教到拜日教，從中國到祕魯與墨西哥，其音樂表現截然不同，但我們發現這些民族的音樂有奇特的共同點，幾乎可以支持「南美洲民族的根源或許可以追溯至遙遠東方」的理論。還記得前文提到在中國頌歌，也可以說是中國的「官方」音樂中，所有音符的長度相等。加爾西拉索·德·拉·維加（Garcilaso de la Vega）在《印加王室評述》（Comentarios Reales de los Incas, 1550）中告訴我們，祕魯人無法理解長度不一的音符，一首歌中的所有音符都應該等長。他進一步告訴我們，在他的時代，從祕魯的歌聲中很少能辨認出人聲，所有歌曲都以笛演奏，由於歌詞家喻戶曉，所以笛聲一吹馬上就能想到歌詞。祕魯人基本上是吹管的民族，墨西哥人則是另一個極端，使用各式各樣的鼓、銅鑼、搖鈴、樂石、鈸、鐘等，因此與中國藝術相近。在威廉·普雷斯考特（William Hickling Prescott）的《祕魯征服史》（History of the Conquest of Peru）中，我們讀到祕魯在夏至時期會舉行太陽祭（Raymi），這是崇拜太陽的美好節慶。書中描述印加王室與宮廷會領著全城人在破曉時分聚集於庫斯科大廣場，在晨曦初露時大聲歡呼，並以數以千計的管樂器奏出輝煌的崇敬之歌。從祕魯人的主要樂器是管樂器這點，可以看出他們較墨西哥人溫和。

　　有些人極力否認祕魯在這類場合有活人獻祭，但以鼓和銅管為主要樂器的墨西哥民族不僅有活人祭，說來奇怪，他們還將活人獻祭給音樂之神特斯卡特利波卡（Tezcatlipoca）。這是墨西哥最重要的節慶，在神廟或「德歐卡利」（teocalli）舉行。「德歐卡利」是高達八十六英尺（約二十六公尺）的巨型石臺，狀如金字塔，俯瞰整座城市。祭司和活人祭品在頂端的小平臺排成一長列，從城市各處都看得見。一年一度的獻祭有另外的重要性，因為屆時墨西哥會從全國各地選出一位最俊美的青年來代表神明本身。在獻祭的前一年他會扮成特斯卡特利波卡，身穿皇袍與白色亞麻衫，頭戴飾有公雞毛的頭盔般貝殼皇冠，繫著以二十個金鈴象徵其力量的腳環，並與全墨西哥最美麗的少女結婚。祭司會教他吹笛，人們只要一聽見笛聲，就會朝他跪拜。

從修伯特‧豪伊‧班克羅夫特（Hubert Howe Bancroft）的大作《北美太平洋沿岸各州的原住民種族》（*The Native Races of the Pacific States of North America*）及貝爾納迪諾‧德薩阿貢（Bernardino de Sahagun）的《新西班牙征服信史》（*Historia Verdadera de la Conquista de Nueva España*）中可以找到這些內容，但最戲劇性的描述還是來自羅保瑟：

> 獻祭當天早晨，他會經由水路被帶到金字塔神廟當成祭品獻祭，群眾在河岸觀看駁船載著他和他美麗的女伴們經過。船一靠岸，他就與女伴們永別，被送到一群祭司那裡。陪伴在他身旁的美女就此換成穿黑披風的男子，長髮上沾著血跡，雙耳也被削。他們領著他一階階走上金字塔，祭司們在鼓聲與喇叭聲中催促他前進。他每走上一階，就會打破一支土笛，表示他的愛與喜悅就此告終。當他走上頂端時，會被放上玉壇獻祭。祭典完成時，祭司敲響祭鼓[i]，以隆隆巨響聲昭告底下的群眾。

i　這種鼓以蛇皮製作，鼓聲宏亮到八英里（約十三公里）外都聽得見。

6

希

臘

音樂

希臘詩歌──朗誦產生的音樂效果

　　希臘音樂中第一個具有重要性的名字是荷馬。《伊利亞德》（*The Iliad*）與《奧德賽》（*The Odyssey*）的六步格很可能是拿來吟誦的，但讓人聯想到古希臘歌者的四弦里拉琴僅用來彈奏幾個前奏音符──可能是為了幫詩人調音，而不是用來為整段吟誦伴奏。不論這段吟誦採用什麼樣的旋律，其效果完全要看人聲如何依字詞重音及敘事的戲劇感作出抑揚頓挫而定。節奏則由六步格的節奏來決定，六步格是指一行詩由六個揚抑抑格及揚揚格組成，末尾永遠是揚揚格。實際上詩句應該以一個揚抑抑格（▬◡◡）與一個揚揚格（▬▬）作結；如果以兩個揚揚格作

結，就稱為揚揚型六步格。

　　從這點來看，似乎很難準確掌握吟誦的音高在哪裡，因為對於如何在實際聲音中衡量情緒對人聲所產生的效果，眾說紛紜，但至少吟誦的節奏可以被明確定義，以六步格寫成。不過，理論再次讓我們迷失，因為這類推論其實才最容易造成誤解。舉例來說，以下來自亨利‧魏茲華斯‧朗費羅（Henry Wadsworth Longfellow）〈伊凡傑琳〉（*Evangeline*）的詩句皆採用六步格，但兩句的節奏卻大異其趣。

"Wearing her Norman cap, and her kirtle of blue, and the earrings"
（戴著她的諾曼帽，她的藍色長袍，還有耳環）
"Shielding the house from storms, on the north were the barns and the farm-yard"（北方的穀倉與農院，為房子遮風擋雨）

　　如果我們以為這兩句可以用同樣的音樂節奏來唱，那會錯得離譜，雖然兩句都是六步格，亦即：

　　— ◡ ◡ — ◡ ◡ ◡ — ◡ ◡ — ◡ ◡ — — —
　　— ◡ ◡ — ◡ — ◡ — ◡ ◡ — ◡ ◡ — — —
先是幾個揚抑抑格，末尾是揚揚格。

　　由此可以看出，詩中的音步與音樂中的節奏是兩回事，雖然起源確實是相同的。

　　綜上所述，我們最好承認希臘音樂的長處，確實是詩歌。古時候所有的詩都要唱或吟誦，也就是前述所謂的「激昂的口語」。《伊利亞德》與《奧德賽》的朗誦構成了詩歌中真正的「聲」樂。對希臘人來說，「音樂」（mousiké）這個字囊括所有的美感文化，構成青年教育的一環。詩人普遍來說也被稱為歌者；甚至到了羅馬時代，劇作家泰倫提烏斯（Terence）在劇作《福爾彌昂》（*Phormio*）中提到詩人是音樂家。儘管這個主題的爭議不少，但艾斯奇勒斯（Æschylus）與索福克勒斯（Sophocles）不是我們所理解的那種音樂家，這點再明顯不過。

因此，激昂的口語是希臘聲樂僅存的遺跡；儘管如此，也只能稱得上是「耳朵能聽見的」詩歌表達。我深信這可以說明「艾斯奇勒斯與索福克勒斯在他們的悲劇作品中，寫出了所謂的音樂」這樣的看法，但他們真正做的是教歌隊如何適切地朗誦與進行舞臺動作。眾所周知在酒神節上，「歌隊指揮」獎是頒給詩人，各類藝術完全相通。朗誦往往能達到音樂的威力，這點幾乎不用說明。在現代詩人中，只要看看丁尼生的〈亞瑟之路〉（*Passing of Arthur*）就能找到這類音樂的例子，單是其字音就完成了音樂性。舉例來說，亞瑟王死前將王者之劍交給貝德維爾爵士，命他投入湖中，但後者試了兩次都失敗，於是他回頭告訴亞瑟王他只看見

"The water lapping on the crag

And the long ripple washing in the reeds."

（湖水拍打峭壁，

長浪沖擊蘆葦。）

但最後他終於將劍擲入湖中，那把魔劍

"Made lightnings in the splendour of the moon,

And flashing round and round, and whirl'd in an arch,

Shot like a streamer of the northern morn,⋯

So flash'd and fell the brand Excalibur."

（在月華中劃出陣陣閃電，

光芒四射，彎出一道拱形，

猶如北方之破曉光幕。⋯⋯

王者之劍在閃光中落入湖中。）

後來，貝德維爾爵士揹著瀕死的亞瑟王，跌跌撞撞地攀上冰岩走到湖岸，他的盔甲鏗鏘作響。詩中運用了所有「cr—ck」的鏗鏘音及滑動

的「s」音，並在所有變化中使用母音「a」；最後抵達湖岸時，詩句突然變得流暢，長音「o」給人一種和現代音樂處理同樣主題時相同的寬闊與平靜感。

詩句如下：

Dry clash＇d his harness in the icy caves

And barren chasms, and all to left and right

The bare black cliff clang＇d round him, as he based

His feet on juts of slippery crag that rang

Sharp-smitten with the dint of armed heels.

And on a sudden, lo! the level lake,

And the long glories of the winter moon.

（他的甲冑敲擊著冰穴和不毛深淵，

在滑溜危崖尋找雙腳立足點時，

光禿的黑色峭壁在四周鏗鏘作響，

腳鐙下的凹洞發出尖銳之聲。

倏然間，瞧！一面平靜湖水，

冬陽的悠久榮光就在眼前。）

思考早期的希臘戲劇，就必須想像字句本身的音樂性、領唱者或單人表演者及歌隊聲調的抑揚頓挫，歌隊還會以富節奏的動作搭配字句。我相信就早期詩人所具備的那種音樂性而言，希臘音樂能達到的程度大致若此。

器樂是另一回事，雖然我們沒有希臘器樂的真實例子，但我們知道它包含哪些音階，使用哪些樂器。回顧艾斯奇勒斯與索福克勒斯的悲劇、莎孚（Sappho）與品達（Pindar）的頌詩會很有意思；後兩人的頌詩在形式上有種新奇的周期性，強力顯示其歌隊舞蹈是我們現代器樂形式的先驅。

畢達哥拉斯立下了希臘音階的數學規則

　　然而，這類討論會將我們帶離眞正的主題，因此我們要轉向義大利克羅托內（Crotona）的畢達哥拉斯（Pythagoras, ca. B.C. 500），他立下了形成希臘音階的數學與科學基礎規則。

　　自從荷馬吟誦出《伊利亞德》與《奧德賽》以後，三百年過去了，其後的五十年間世上難得一見的傑出人物陸續出現。想到畢達哥拉斯、釋迦牟尼、孔子、艾斯奇勒斯、索福克勒斯、莎孚、品達、菲迪亞斯（Phidias）、希羅多德都是同時代的人（這個名單還可以更長），令人感覺似乎有一波追尋理想的浪潮橫掃人世。然而在希臘，畢達哥拉斯的輪迴（靈魂從一具身體轉生到另一具身體）理論不夠強到可以歷久不衰，他的科學理論也不幸地將音樂從自然發展的軌道上，轉往科學研習的方向，連亞里士多塞諾斯（Aristoxenus）也挽救不了。

　　當時荷馬的六步格已經開始產生諸多變化，樂韻與曲式的藝術也從節奏的藝術中發展出來。阿波羅卡尼奧斯節第一屆音樂比賽優勝者特爾潘德（Terpander）將古老的里拉琴從四弦轉變成七弦樂器，畢達哥拉斯[i]又加上第八根弦，竇法德再加上第九根弦，以此類推，最後發展出了十八根弦。

　　笛和里拉琴的演奏臻至卓越。當時人們仍以爲只有笛做得到急奏與快奏，但據說詩人品達（他的父親是一名底比斯笛手）的老師拉蘇斯（Lasus）將這些手法引進了里拉琴的彈奏。

希臘舞蹈的節奏發展與酒神歌舞

　　舞蹈也歷經了精彩的節奏發展，因爲即使在荷馬時代，我們就已從《奧德賽》中讀到在福西亞（Phocæa）的阿爾喀諾俄斯宮廷，兩位王子在尤里西斯面前跳舞並扔擲一種紅球，其中一人將球高高拋起，另一人

i　畢達哥拉斯哲學的基本學理是，萬物本質都來自音樂關係，數字是萬物存在的原則，而世界是以其各元素的節奏秩序存在。「天體和聲」（Harmony of the spheres）的理論奠基於以下這個概念：天體是以符合產生協和音之弦的相對長度間隔來區分。

總是跳離地面接球；接著他們扔球給彼此，動作快得令人眼花撩亂。在舞球過程中，德莫多庫斯（Demidocus）吟歌並以里拉琴為舞蹈伴奏，同時舞者繼續跳舞，舞步有條不紊。好幾個世紀後的阿里斯提德（Aristides，逝於B.C.468）提到希臘音樂時說：「節拍不是只有耳朵才感受得到，在舞蹈中還可以用眼睛看見。」就連雕塑據說也蘊含著無聲的節奏，繪畫也能以有無音樂性來描述。

早在荷馬時代，克里特島人就已經有六種可用於舞蹈的 $\frac{5}{4}$ 拍：

第一種名為揚抑揚（長短長，cretic）音步，是其他音步賴以產生的範本類型；其他音步則稱為三抑一揚（三短一長，pæon）音步。〈阿波羅頌〉又稱為讚歌（也叫做pæon或 pæan），就是因為歌者一面吟誦，一面以長短長節奏跳舞。

希臘還有其他多種舞蹈，每一種都有其節奏特色。舉例來說，

希臘的莫洛西亞（Molossian）舞包含三個長步＿＿＿＿$\left(\frac{3}{2}\right)$；

拉科尼亞（Laconian）舞是長短短步＿⌣⌣＿$\left(\frac{4}{4}\right)$，
有時也反轉成⌣⌣＿$\left(\frac{4}{4}\right)$，
這也是洛克利安人的主要舞蹈，他們稱為短短長（anapæst）舞步；

兩長兩短步＿＿⌣⌣$\left(\frac{3}{4}\right)$或⌣⌣＿＿$\left(\frac{3}{4}\right)$

來自艾奧尼亞（Ionia），稱作艾奧尼亞步；

多利克（Doric）舞步主要是由一個長短步與一個長長步組成：

但這些長短步也可以安排成另外三種不同順序，即

依短步的位置稱為三長一短步（epitrite）的第一、第二、第三或第四類。第二類被視為是最有多利克風格的舞步。

酒神節[i]在希臘出現後差點摧毀了藝術，因為那些可追溯到巴比倫神明巴力（Bel）和阿斯塔蒂（Astarte）狂熱崇拜的亂舞，那些但憑當下衝動扭動的舞蹈，似乎承襲了遠古時代的一切特性。然而，獻給酒神的讚歌是另一回事，它是悲劇和喜劇的起源；酒神在腓尼基又稱笛神，酒神崇拜的所有特性皆與此有關，瘋狂的舞蹈在此也變成了較緩和的酒神歌舞（dithyramb）。敬拜女神希泊利（Cybele）的庫瑞忒斯舞者祭司（Corybantes）從小亞細亞的佛里幾亞（Phrygia）帶來這種崇拜的黑暗形式：哀悼酒神之死，酒神在冬日逝世，春日復生。唱這些哀歌時，會在祭壇上獻羊，「悲劇」或「羊歌」（goat song，悲劇〔tragedy〕的希臘文字源即是trago〔羊〕加上odos〔歌者〕）就是由此而來。在儀式過程中，歌隊隊長吟唱讚頌酒神，唱出酒神歷險記，歌隊則做出回應。不久之後，僅由一位歌隊成員來回應隊長或主唱（coryphæus）成為慣例，這位成員僅唱出這類敘事的評註。這位回應者又稱「hypocrite」，這個詞後來用以稱呼演員。

這就是艾斯奇勒斯創作第一部悲劇（就我們所認知的「悲劇」）時所用的材料。後繼的索福克勒斯（A.D. 495-406）增加演員數量，尤里比底斯（Euripides, A.D. 480-406）亦然。

喜劇（希臘文komos〔狂歡〕加上odos〔歌者〕）則來自春夏之際的

i 酒神即戴歐尼修斯（Dionysus），羅馬人稱為巴克斯（Bacchus）。

酒神祭，那是快活的季節，大自然的微笑重返大地。

酒神歌舞（或酒神步 |__◡◡__| ）帶來了新舞步，也為詩帶來新元素，因為所有舞蹈都有歌隊性質，也就是說舞者載歌載舞。

阿里翁（Arion）是試圖將酒神歌舞帶進詩的第一人，他教舞者放慢動作，並從各式各樣的舞步中觀察出更多的規律性。一般認為利地安笛是為酒神歌舞伴奏的樂器，這種歌舞與所有最刺耳、喧鬧的樂器有關，像是鈸、鈴鼓、響板等。阿里翁試著以較具威嚴感的希臘里拉琴取代這些樂器，但這種狂舞歷經很長一段時間才逐漸緩和為規律的節奏與曲式。從科林斯（Corinth）的阿里翁再來到希錫安（Sicyon），酒神歌舞在普拉克西拉（Praxilla）手中成功馴化為一種藝術形式，這位女詩人為這種輕快的酒神拍子添加新魅力，也就是樂韻（rhyme，也可說是節奏）。

這種新添加的詩歌元素符合了當時日益奢華宏偉的城市發展。我們從阿特納奧斯與狄奧多羅斯（Diodorus）的著作中讀到阿格里真托人（Agrigentum）派三百輛白馬馬車參加奧運；市民穿金戴銀，連家裡也以金銀裝飾，家中酒窖有三百個大缸，每甕酒缸都裝有百桶的酒。錫巴里斯（Sybaris）人更是極盡榮華富貴之能事，他們不准其城牆內有任何買賣發出不悅耳的聲響，像是打鐵、木工、砌磚等；他們身穿深紫衣袍，用金帶束髮，以連綿不絕的宴會與取樂聞名於世。品達在敘拉古（Syracuse）的希倫王宮廷看見的就是這般金碧輝煌的景象。艾斯奇勒斯在雅典酒神節被索福克勒斯打敗後，退隱的地方就是敘拉古。

酒神崇拜在當時達到巔峰，可以想見酒是節慶中的要角。而就像酒神歌舞為詩所用，飲酒也受音樂的節奏催化，連倒水入酒也要依音樂的比率進行，例如

三抑一揚或三比二 ◡◡◡__ = ♪♪♪♩

抑揚或二比一 __◡ = ♩♪

揚抑抑或二比二 __◡◡ = ♩·♪♪

節慶主人決定比率後，一位女孩以笛吹出指定曲調，同時眾人乾杯祝好運，藉以為每場宴會揭幕。吹出最後一個音符時，大杯子應該輪過整桌的每個人，最後回到主人手上。接著他們玩「寇塔波」（cottabos）遊戲，將杯中物拋向空中，讓酒柱實地落入金屬盆中，能讓盆發出最清澈的樂音者獲勝。

綜上所述，可以看出當時的人將音樂看成是美麗的玩物，僅用來增添情趣罷了。音樂本身被看成是陰柔的，因此早期的希臘人每每讓吹笛手搭配一位歌者，歌聲還得加上里拉琴聲調和，以避免直接吸引感官。舞蹈也是以同樣的方式修正，我們談到希臘舞蹈時，永遠是指「歌」舞。也許最能表現出接近我們所謂音樂效果的是艾斯奇勒斯的作品，在其劇作《波斯人》（*Persians*）的最後一幕中，薛西斯與歌隊以綿長的哀呼結束全劇。文字在這裡的地位是次要的，戲劇效果是由實際發出的聲音決定。

以科學方法衡量音樂的畢達哥拉斯：弦的分割

在希臘，實際上器樂的起落發展大約是介於西元前五○○至四○○年之間。伯羅奔尼撒戰爭（B.C. 404）結束後，斯巴達取代雅典成為希臘霸主，藝術從此一落千丈；到了馬其頓的腓力二世時期（B.C. 328）甚至可說是幾已絕跡。在藝術的死灰當中，科學之火接著冷冷升起。歐幾里得（Euclid, B.C. 300）學派以數學分析樂音，將需要以情感熱度來維持活力的藝術套上了冷硬的計算系統。音樂從此變成科學。要不是民歌從荒瘠的土堆底下勉力生存，最後脫胎換骨，在我們的時代遍地盛開可愛的花朵，我們可能還在用樂音闡明數學算式。

畢達哥拉斯的學理是邁向這種聲音分類的第一步，但他還進一步將音樂所影響到的「情感」進行分類。因此他自然會認為情感性的音樂有害而予以否定。他來到克羅托內時，城內正流行阿格里真托、錫巴里斯、塔蘭多（Tarentum）等各地的奢華作風，當地的行政首長身穿紫衣、頭戴金冠、腳踩白履。據說畢達哥拉斯在巴比倫神殿向賢士求教十二年，與高盧的德魯伊人及印度婆羅門同住，又到埃及與祭司同行，

見證最不爲人知的神殿儀式。他的臉上沒有牽掛或激烈的情緒，讓當地人認爲他是阿波羅；他玉樹臨風，是大家見過最美的人物。因此人們相信他是人上之人，在科學與藝術方面的影響力無人能及，禮儀方面亦然。

他帶給希臘人最早的聲音科學分析。傳說他經過鐵匠鋪聽見不同的錘打聲時，心中泛起一個念頭：聲音就像秤重或以腳量距，是可以測量的。他秤過不同鐵錘後，得出了和聲學或泛音的知識，亦即基本的八度、五度、三度等。許多音樂史著作認眞複述的這段傳說，其實是無稽之談，因爲我們知道鐵錘是不會振動的。鐵砧會產生聲音，但要產生八度音、五度音等，你必須造出巨大的鐵砧。另一方面，物理學學生很熟悉的單弦琴也是他的發明；弦長與張力所造成的音高效果、管長與呼吸力道的關係的第一個數學證明，都是在他手中完成。

然而，單弦琴的數學分割最後造成的是音樂發展千年來超乎想像的死寂。弦的分割讓我們所謂的和聲變成天方夜譚，因爲大三度的音程變得比現代的大三度更寬，小三度的音程則更窄。因此三度不僅聽起來不優美，事實上根本不協調，唯一協和的音程是四度、五度與八度。這種以數學將音分割成相等部分的做法一直延續到十六世紀中期，才有喬瑟夫・查理諾（Gioseffo Zarlino, 1517-1590，義大利音樂家與音樂理論家）發明今日使用的體系，稱爲「平均律音階」（tempered scale），不過也要到一百年後才廣泛運用。

亞里斯多德的學生亞里士多塞諾斯在畢達哥拉斯去世一個世紀後出生，他拒絕以單弦琴做爲測量樂音的方式，相信耳朵才應該是音程聽起來完不完美的判準，而非數學計算。但他提不出將三度（當然還有其反轉，即六度）化爲協和音程或協和音（consonants）的體系。狄迪莫斯（Didymus，ca. B.C. 30）首度發現要作出第三個協和音程，就必須有兩個寬窄不同的全音音程。托勒密（A.D. 120）又稍微改良了這個體系。但這個新理論直到將近十七世紀時才發揮實際效用，數學計算根據自然現象基礎提出的完美理論，在一段備受敬重的悠久歷史之後終於被捨棄，實際效果獲得青睞。如果亞里士多塞諾斯後繼有人，足以抵禦歐幾里得學

派的話，音樂早就能與其他藝術一同成長了。但事與願違，導致音樂至今仍在襁褓期，尚未完全脫離實驗階段。

因此，畢達哥拉斯將秩序帶進音樂，也帶進生活。但在生活獲得提升的同時，生活中唯一能無拘無束地抒發情感的音樂也遭扼殺。音樂的本質與靈性息息相關，將兩者硬生生地分開，並以人類的數學禁錮音樂，也就是讓音樂淪為功利一途。希臘音樂正是如此，當時認為音樂不如節拍，不如詩歌，不如演戲，最後落得被蔑視的下場。畢達哥拉斯希望屏棄笛子，後來柏拉圖也是如此，吹笛手之名於是淪為罵名。我猜想這是因為笛的構造可以無視弦樂器必須服膺的數學分割，可以沉浸於純屬感性的音樂中的緣故。此外，笛是放蕩的酒神崇拜所選定的樂器，與之有關的聯想也都是不加節制的縱慾。可以確定的是，人聲的音高並未受到數學限制，但其音樂仍受限於文字，拍子則受限於舞步。

希臘音樂中的七種調式

測量過音程後，剩下的任務是為存在於希臘的不同歌唱方式分類，並以當中所有不同的音符形成通用的系統。正如在希臘不同地區存在不同舞蹈，形成所謂的利地安、洛克里安、多利安（Dorian）音步等，他們隨之起舞的旋律也有所謂的利地安、艾奧尼安或多利安音階或調式。談到印度音樂時，我解釋過我們所謂的調式包含一個音階，而調式與調式的不同只在於半音在這個音階上的位置不同。古希臘使用的調式超過十五種，每一種都是其起源地區的通用調式。畢達哥拉斯的時代普遍使用的調式有七種：多利安、利地安、伊奧利亞（Æolian）或洛克里安（Locrian）、副利地安、弗里吉安（Phrygian）、副弗里吉安、米索利地安（Mixolydian）調式。從亞里士多塞諾斯的著作中我們得知，希臘作家普魯塔克（Plutarch）將米索利地安調式的發明歸功於莎孚。

希臘人為所有調式賦予個別性格，就像今日我們說大調快樂，小調悲傷。當時認為多利安調式是最偉大的，據柏拉圖的說法也是唯一值得人類使用的調式。據說多利安調式有威嚴、尚武的特性；利地安調式則是一片軟玉溫香，情歌都是以這種調式寫成；弗里吉安調式的性質暴

烈、狂喜，一般認爲尤其適合酒神歌舞，也就是狂亂的酒神舞蹈拍子。
亞里斯多德曾提到詩人費羅薩努斯（Philoxenus）嘗試以多利安調式來譜
酒神歌舞的曲子，結果失敗，後來還是回頭採用弗里吉安調式。莎孚發
明的米索利地安調式傷感而熱情。多利安、弗里吉安、利地安是其中最
古老的調式。

　　每種調式或音階都由兩組四個音符組成，稱爲四音音階或四音組
（tetrachord），可能是源自古代形式的里拉琴，在荷馬的時代里拉琴據知
爲四條弦。

　　假使不考慮實際音高的問題（這些調式的音高可以調高或調低，就
如我們的大調或小調音階的音高也可以調成高低調），這三種調式的構成
如下：

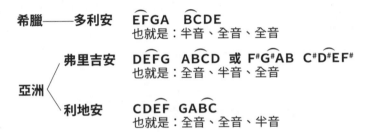

　　由此可以看出，從半音開始下接兩個全音的四音音階，叫做多利安
四音；從全音開始接半音再接全音的是弗里吉安四音。

　　其他調式如下：在伊奧利安或洛克里安調式中，半音出現在第二、
三個音，以及第五、六個音之間：

　　彭提烏斯（Heraclides Ponticus）認爲副多利安調式就是伊奧利亞調
式，但他說「副」（hypo-）這個字首只是表示近似多利安調式，無關音

高。亞里士多塞諾斯否定了這種觀點，認為副多利安調式是比多利安或副利地安調式低半音的調式。在副弗里吉安調式中，半音出現在第三、四階和第六、七階之間：

在副利地安調式中，半音出現在第四、五個音，以及第七、八個音之間：

上面已經說過多利安（E）、弗里吉安（從F開始，第四個音升半音），利地安（A♭大調）等調式。在米索利地安調式中，半音出現在第一、二階，第四、五階之間：

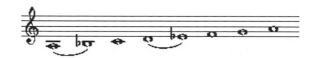

依據最佳證據（托勒密《和聲學》第二部及阿里斯提德[Aristides]的著作），以上約莫就是這些調式實際音高的比較情形。

如何將上述調式放進同一個音階之中

現在的難題是要將所有上述調式融進同一個音階之中，表現出每種調式，但又不以所謂的變音記號（accidentals）將事情複雜化。以下就是完成這點的簡單數學方法：

我們提過，最受希臘人青睞的多利安調式分成兩個剛好相等的四音音階，也就是半音、全音、全音。將米索利地安調式的最低音B拿來建立多利安四音，就會得到B、C、D、E，加上另一個多利安四音E、F、G、A（從第一個音階的最後一個音開始），再提高八度重複同樣的四音音

階，就產生了四個多利安四音，其中兩個與另外兩個重疊。兩個構成原始多利安調式的中間音階稱爲不連續音階，與中央音階重疊的兩個外圍音階稱作連續（conjunct）或聯合（synemmenon）音階。

　　如果我們從新音階第一個八度的最低音看向另一個八度，也就是從B到B，會發現它與米索利地安調式一模一樣，因此叫做米索利地安八度；從這個音階的第二個音開始、亦即從C到C爲止，與利地安調式一模一樣，所以稱爲利地安八度；從第三個音D往上八度，產生的是弗里吉安調式；從第四個音E往上產生的是多利安調式：從第五個音F往上產生的是副利地安調式；從第六個音G往上產生的是副弗里吉安調式；從第七個音A往上產生的是伊奧利亞或副多利安八度。在這個所謂通用希臘音階的低音端加上一個音，整個音調系統就包含在兩個八度內了。此系統中的每個構成音都有名稱，部分是依據其在四音音階中的位置，部分是依據彈里拉琴的指法，如下列圖表所示：

希臘音階的音符表

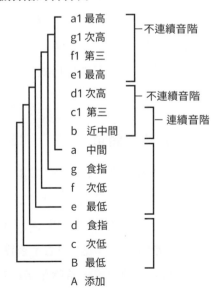

琪塔拉琴的十五根弦是依據這個音階調音，重複三次的A具有類似主音的重要性。不過這個音階不允許調式變調成另一個音高；爲了做到

這點,第二個四音音階會成為另一個相近系統的第一個音階。因此,當第二個四音音階E、F、G、A成為新音階的第一個音階,其後會跟著A、B♭、C、D的音,形成兩個不連續四音音階。加上兩個上方的連續四音音階,還有最後的添加音,就完成我們奠基於新音高的系統了。這個步驟傳到今日幾乎一絲未改,我們只有兩個調式:大調和小調,用在每個音高,構成各種調。這些希臘調式是所有現代調性概念賴以根據的基礎;我們的大調不過是希臘的利地安調式,小調則是伊奧利亞調式。

　　詳細說明希臘的四分音與半音音高幾乎沒有必要,因此我僅補充一點:有時為了舒緩純粹全音階不可避免的單調性或為了變調,希臘樂器會調成不同音。多利安四音是由半音、全音、全音構成,為變成半音音階則會改成:,食指弦位會降低半音。

　　四分音音高是指將食指弦位進一步調低,幾乎到次低弦位下方四分之一音的位置,如此一來四音就成了四分音、四分音、兩個全音。此外,希臘人即使是在全音階中也會採用他們所謂的軟音程(soft interval);四音不是以半音、全音、全音(這種系統稱為硬全音〔hard diatonic〕)行進,而是調成半音、四分之三音、一又四分之一音時,就是一例。半音音高也有幾種形式,因此除了半音也必須使用幾分之幾音。

希臘音樂記譜法

　　我們對希臘音樂記譜法的認識完全來自阿利皮烏斯(Alypius)這位權威,而且是西元四世紀左右的記譜法。即使我們手邊真有古希臘旋律,也無法百分之百確定如何閱讀,因為最早衍生自黃道十二宮、其後來自字母的希臘音符符號,只表示著聲音的相對音高;節奏則完全留給唱詞中字的格律值決定。希臘記譜法有兩套符號,聲樂系統是以顛倒寫、側寫等不同角度寫下字母。

　　至於器樂系統,我們所知甚少,僅有的認識也不可靠。

羅馬

音樂

：早期教會

技巧重於內涵的時代

世界藝術史清楚顯示，當一個國家的藝術對細節太精雕細琢，太關心技術純不純熟，當整體趨勢強調印象的生動多過表達的深刻與活力，那我們一定能看到墮落的徵兆，最後將不可避免帶來某種革命。如前所述，偉大的笛手、里拉琴樂手、同時也是詩人的拉蘇斯（B.C. 500）就顯露出這種傾向，後來羅馬人在這一點上更是「出類拔萃」。與其說拉蘇斯是詩人，不如說他是演奏大師，他將嶄新華麗的里拉琴與豎琴演奏風格引進希臘；因為不喜歡多利安人發字母S音時的顎音，他寫的許多合唱詩完全不使用這個字母。他的學生品達也追隨他的腳步。我們可以從他的許多頌歌中發現細緻的格律手法，例如大多數頌歌的第一句格律會經過

安排，使這行無論是順讀或逆讀都顯現同樣的重音順序，長音節和短音節都精確位在同樣的位置。其中一個例子是〈海克力斯，底比斯的守護神〉（Hercules, the patron deity of Thebes）：⌣—⌣⌣⌣—⌣—⌣⌣⌣—⌣。這類手法貫穿了他的詩歌。我們也可以從他的作品中看到華麗的措辭，這是「名家技藝」的前兆，他說自己的歌是「金柱神廟，那金如夜裡的烈火閃耀」。

在亞里斯多芬（Aristophanes, B.C. 450-380）的手中，寫詩技巧持續精進。從〈蛙〉、〈黃蜂〉、〈鳥〉都可以發現精湛的擬聲[i]技巧。他的喜劇比悲劇需要更多的演員，歌隊也從十五人增加到二十四人。舞臺鋪滿紫皮，主唱段（parabasis，主歌）與諷刺詩爭取觀眾注意，和艾斯奇勒斯與索福克勒斯的高貴詩句一別苗頭。

與此同時，如我們所預料，器樂變得愈來愈獨立，音樂家尤其笛手也愈來愈多。我們從《蘇答辭書》（Suidas）中讀到，他們越來越專業，也比里拉琴和琪塔拉琴樂手更受歡迎。他們演奏時是站在觀眾當中的顯眼位置，穿著女性化的番紅花色長袍，臉罩面紗，以皮帶加強兩頰支撐嘴的力道，展現最出神入化的技藝。即使是女性也可以成為笛手，不過會被認為顏面無光。雅典人甚至建了一座神廟獻給笛手拉米亞（Lamia），把她當成維納斯敬拜。這些笛手的報酬甚至遠高過現代名家，有時一天會超過一千元，遠近皆知他們生活豪奢。

在這段時期，人稱「文法學家」的亞歷山卓的亞里斯多芬（Aristophanes of Alexandria, B.C. 350）想出一種標示說話語調變化的方式，朗誦者在激昂言語中必須採用的抑揚頓挫，至少在某個程度上可以加以分類。聲音要下降時，就在音節上方標示向下的一撇＼；聲音要提高時，就以向上的一撇／表示；聲音先上後下時則以∧表示，成為了我們音樂中的重音記號。在法語中可以看到這三種記號，例如「passé」中的閉口音符（或尖音符）、「sincère」中的開口音符或（重音符）、或是

i 摹仿所指事物的聲音。愛倫坡的〈烏鴉〉（Raven）就深富這類特性。

「Phâon」中的長音符號。以小點標示[ii]也可以歸功於亞里斯多芬；我們記譜時使用小點，還有以逗號表示呼吸，都可以追溯至這個系統。

如前所述，這一切往往會導向技巧與分析，缺乏創造力的地方就以精湛技藝來掩飾。例如後來笛樂似乎風行全球，連克麗歐佩特拉（Cleopatra）的父親——埃及王托勒密十二世（Ptolemy Auletes. B.C.80-51），也有「吹笛手」的綽號。

羅馬人偏好簡單的啞劇，戲劇與祭神無關

在羅馬，似乎從一開始就明顯缺乏詩興活力。當希臘以悲劇及喜劇為代表，羅馬人卻偏好簡單的啞劇，這種鬧劇類型分成三類：

（1）沒有歌隊的簡單啞劇，演員以手勢和舞蹈向觀眾表明劇情；

（2）請一班器樂樂手上臺為啞劇演員伴奏；

（3）歌隊啞劇，即歌隊與樂隊都在臺上，為補充演員的手勢而唱出啞劇劇情並演奏樂器。歌隊啞劇也表現出了啞劇的務實特色，從歌隊中的鈸、鑼、響板、腳踏板、搖響器、長笛、風笛、巨型里拉琴、某種貝製或瓦製鈸統統交雜在一起，可見一斑。

羅馬戲劇本身不是一個與敬拜神衹有關的場合，這點不同於希臘。酒神祭壇已經從樂隊中央消失，歌隊（更正確地說是樂隊）和演員一起在臺上。風笛在音樂史上首次現身（不過亞述人到底知不知道這種樂器仍有爭議）。風笛或許是羅馬音樂僅存至今的樂器，因為現代義大利農夫吹風笛的方式可能和祖先們非常相近。羅馬管樂器是以銅製作，產生音量的力道大致等同於小號。

尼祿時代藝術的式微

我們可以輕易看出，這種組合的樂隊比較適合發出嘈雜聲，而非音樂；啞劇本身也就粗俗，可以說藝術全然降格了。就如藝術在埃及托勒密十二世時期式微，在羅馬則是卡利古拉（Caligula, A.D. 12-41）與尼祿

ii 𝄐 表示完全暫停，c· 表示短暫暫停，c. 表示最短的暫停。呼吸：𝄐 表示重，❜ 表示輕。

（Nero, A.D. 37-68）時期。

我們從歷史學家蘇埃托尼烏斯（Suetonius）的著作中得知，尼祿在公開的音樂競賽中角逐獎項，而且總是要有奴隸在他身邊提醒他不要過度使用喉嚨。他像希臘笛手一樣，熱愛富麗奢華，而且也有數不盡的財富可以滿足他的熱愛。他的「金宮」有長達一英里的三層柱廊，建築物彷若一座城市環繞著湖興建，其中有玉米田、葡萄園、牧場、各種野生與溫馴動物棲息的森林。其他地方則完全鍍金，飾有珠寶與珠母貝。門廊高到足以容納尼祿本人高達一百二十英尺（約三十七公尺）的巨型雕像。用餐室有拱頂，天花板隔間嵌有象牙，可以旋轉並灑花，還設有可向賓客噴灑香氛的管子。

文德克斯（Gaius Julius Vindex）發動叛變（A.D. 68）時，某種新樂器正好被引進羅馬。特土良（Tertullian）、蘇埃托尼烏斯、維特魯威（Vitruvius）都把它稱為管風琴。這種由亞歷山卓的克特西比烏斯（Ctesibus of Alexandria）發明的樂器是一組音管，穿過其中的空氣透過某種由鐵匙操作的水泵產生振動。這無疑是我們現代管風琴的直系前身。尼祿想將這類樂器引進羅馬戲劇。在計畫討伐文德克斯時，他首先關心的是準備馬車裝樂器，以便鎮壓叛變後可以唱凱旋歌。他公開立誓，如果他能重建政權，他會把管風琴還有長笛及風笛的表演，納入慶賀戰功的展示會中。

從音樂的角度來看，蘇埃托尼烏斯的尼祿傳記之所以有趣，主要是因為我們能從中一窺當時專業音樂家的生活。除了諸多其他細節，我們還讀到當時歌手有些習慣，像是：平躺著用鉛片壓胸以矯正呼吸不平穩的問題；連續禁食兩天來清嗓子，通常也戒吃水果與甜點。尼祿時期有雇用專業拍手人的習俗，可以想見當時藝術式微的景況。尼祿之死在蘇埃托尼烏斯筆下高潮迭起，在他死後，音樂在羅馬式微。

早期基督徒的讚歌

但在這同時，一種新音樂誕生了。早期基督徒在墓窖與地下墓穴裡唱出了他們最早的讚歌。如同一切所謂「新」的事物，讚歌有其古老根

源。基督徒唱的讚歌主要是希伯來聖歌,後來奇妙地變成對古希臘戲劇或酒神崇拜的粗糙模仿。例如亞歷山卓的斐洛(Philo of Alexandria)和小普林尼(Pliny the Younger)都提過基督徒會一面唱歌一面作手勢,同時前後踏步。最早的教會教父克萊曼特(Clement of Alexandria, ca. 300)的命令中,進一步包含了這些來自希臘的影響——他禁止讚歌使用半音風格,因為異教風味太濃。有些作家甚至認為很多基督教的神話與象徵,與希臘版本如出一轍。比方說,他們把「但以理在獅穴的故事」當作是「奧菲斯降伏野獸的傳說」的另一種形式;從「約拿的故事」看到了「阿里翁(Arion)及海豚的故事」;至於將走失的羊扛在肩上帶回家的好牧人象徵,則被認為是眾所熟知的希臘人物赫密斯扛著公羊,只是換個形式而已。

話說回來,基督教音樂的粗糙起源,確實是由於至關重要的必要性,伴隨著不屈不撓的信念。回顧一下就會發現,截至當時為止,音樂要不是在大師尋求數學問題的科學解答時提供卑屈的服務,就是被政府以指定的方法運用。舞蹈將音樂往下拖進感官耽溺的深淵;在輕快的節奏與軟綿綿的誘人韻律中,音樂的神聖起源也遭到忘卻。

音樂只是數學算式與心理治療的藥

一方面,數學家在冷冰冰的計算中把音樂貶為實用的代數,甚至視之為治療神經與心智的藥物。我們一想到畢達哥拉斯及其學派的音樂,就彷彿置身實驗室,當中所有的音都有標籤及其特殊使用指示,謠傳他以全音、半音、四分音風格作曲,當成憤怒、恐懼、憂傷等情緒的解藥;他還發明了新節奏來穩定加強心智,以打造學生素樸的個性。他建議他們每天清晨起床後就彈里拉琴並歌唱,以清澈心智。他用這種半數學、半心理醫療的方式對待音樂,落到歐幾里得(B.C. 300)及其學派手裡後,音樂不可避免地就淪為只用來表示數學定理的用途。

另一方面,一提到希臘舞蹈,我們似乎就想到明亮溫暖的陽光。我們看見麗人們拉著彼此的手腕,圍繞酒神祭壇跳舞,就那些長短不均的節拍形成的奇妙輕快旋律歌唱。我們可以想像其色彩主調是白和金,外

框是深藍色的弧形天空，紫水晶般的海水閃爍著點點銀光浪沫，克里特島海岸的黝暗岩石將命運的暗示帶進這種無靈性的舞動景象中。到了羅馬時代，音樂更是淪落到奴隸般的悲慘境地，退縮到角落，直到尼祿用火刑迫害基督徒，他們的尖叫聲需要被蓋住時，一大群奴隸尖聲盛讚尼祿，在他們的舞動簇擁下，野蠻的音樂才從響亮刺耳的鏗鏘聲與恬不知恥的節奏中大搖大擺地現身；此時，音樂革命的成功也就指日可待了。

早期教會音樂：朗誦的性質

真正能為新音樂下定義，始於西元第二世紀，也就是基督徒能夠較公開地進行禮拜、改信基督教者不乏有錢人的時候。他們在公家廳堂和長方型會堂舉行集會，這些地方白天是地方行政官和其他官員辦公之處。這些廳堂或會堂的一端有隆起的平臺，長官們執政時坐在這裡，神職人員就站在通往平臺的臺階上。會廳的其餘部分稱為「中廳」（nave，拉丁語指「船」），因為早期基督教教會總是念念不忘「風暴中的水手」這個比喻。在集會中，《聖經》講師會站在中廳中央，歌者沿著牆站在他的左右兩側，以應答輪唱的方式唱《詩篇》，也就是一側的人先唱，另一側的人再答。有時會眾人數眾多，根據聖熱羅尼莫（St. Jerome, 340-420）和聖安布羅斯（St. Ambrose, 340-397）的說法：「他們高喊『哈里路亞』的聲音響徹天花板，猶如海水中的洶湧巨浪。」

儘管如此，那只是聲音，不是音樂。吟誦不過是有抑有揚的「言語」，一直到許多世紀後，音樂才從吟誦中獨立出來。亞流派（Arians）與亞他那修派（Athanasians）之間的爭端[i]也影響了教會音樂，因為早在西元三〇六年時，亞流就引進了許多世俗旋律，並由女性演唱。

若不提這點，我們會發現教宗思維一世（Pope Sylvester）在西元三一四年時，首度將基督教音樂安排進正規系統之中，他設立了歌唱學校，亞流異端也正式受到譴責。

i 譯註：西元三世紀時埃及亞歷山卓教會長老亞流與主教亞他那修之間的神學爭辯所開啟的一系列爭端。

這種讚歌的吟誦或歌唱多多少少是種朗誦，因此也追隨希臘傳統，僅採用一個主要音符，性質上有點接近我們所謂的主音（keynote）。

基督徒認為節奏、個別旋律、甚至拍子，含有他們所反抗的異端信仰，不潔野蠻，所以能避就避。為了保持教會音樂純淨無瑕，他們舉行老底嘉大公會議（Council of Laodicea，舉行於西元三六七年），將布道壇沒有授權的一切歌唱逐出教會。

聖安布羅斯制定了四種教會音樂調式

幾年後（A.D. 370），米蘭大主教聖安布羅斯為了更清楚定義音樂，於是將獲准用於吟誦中的調式固定下來。我們必須記住，當時所有的音樂仍以希臘調式為基礎，現代的大小調還未面世。由於古代調式在時間長河中已經凋零，因此安布羅斯採用於讚歌中的調式雖然與希臘調式名稱相同，但內容已經不同。

他的多利安調式是古人所謂的弗里吉安調式，屬音A；

弗里吉安調式是古代的多利安調式，屬音C；

利地安調式符合古代副利地安調式，屬音C；

米索利地安調式則符合古代副弗里吉安調式，屬音D。

這些調式獲得教會首肯，並被稱為主要調式或正格調式（authentic modes）。

格雷果增添了另外四個變格調式

近兩個世紀後，教宗格雷果一世（Gregory the Great）增添了四個調式，稱爲變格調式或副調式（Plagal modes，plagal源自希臘文plagios，意指側向、斜向），如下所示：

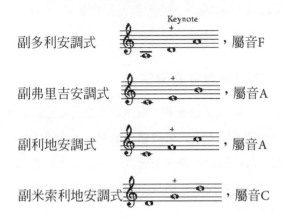

副多利安調式，屬音F

副弗里吉安調式，屬音A

副利地安調式，屬音A

副米索利地安調式，屬音C

我們可以輕易看出這些所謂的新調式只不過是最初四種調式的新版本，雖然比正格調式低了四分之一音（因此稱爲「副」調式），但每種調式的主音依然相同。

後來又新增了兩種調式：

艾奧尼安調式（Ionian mode），屬音G，符合古希臘的利地安調式；

與伊奧利安調式（Aeolian mode），屬音E，奇特的是這是新調式中唯一一個與希臘同名調式相同的調式。

這兩個新近承認的調式自然也有其音高較低的副調式，即副艾奧尼安調式，屬音E；

以及副伊奧利安調式，屬音C。

總結

調式	調	屬音
多利安	D	A
次多利安	D	F
弗里吉安	E	C
次弗里吉安	E	A
呂底亞	F	C
次呂底亞	F	A
混合呂底亞	G	D
次混合呂底亞	G	C
伊奧利安	A	E
次伊奧利安	A	C
艾奧尼安	C	G
次艾奧尼安	C	E

屬音

副多利安、副弗里吉安、副利地安等所有偏低或衍生調式都叫做變格調式，因爲音階上只有一個主音。因此，不管旋律從音階上的哪一個音開始，最後一律會回到同樣的主音。它們不同於正格調式，正格調式的旋律可以終止於上方或下方的主音。因此，旋律本身是依據有一或兩個主音來看它是正格或變格調式。舒曼的《交響練習曲》（*Etudes symphoniques*）是正格調式，變奏一是變格調式。

在西元六到十世紀間，人們對如何安排這些調式舉棋不定，但最終確定了上述樣貌。這些調式的希臘名稱終於在十一世紀左右被採納，它們在十二世紀以前也被稱爲第一、第二、第三教會調式或格雷果調式。

舒曼的《交響練習曲》

安布羅斯聖歌

安布羅斯聖歌

這時有必要再度提起安布羅斯。除了將前四種正格調式帶進教會音樂，他也譜出許多讚歌，其特點是比以前更以實際朗誦來唱的文字爲範本。借用同代人科隆的法蘭哥（Franco of Cologne）的話，安布羅斯的讚歌「洋溢著甜美和悅耳的聲音」；聖奧古斯丁（St. Augustine, 354-430）談起這些讚歌時也非常著迷。這些讚歌中使用的文字與幾組音符有關，所以唱出聲時就可以理解，多少回到了古代音樂的特質——文字與朗誦的重要性高過於實際伴奏樂音。但這時出現了一件將帶來新藝術的妙事：音樂終於要脫離語言和舞蹈節奏，在文明史中首度以「純音樂」的形式獨自存在了。

格雷果的創新

要欣賞格雷果（540-604）帶來的改變，就必須記得在他之前的時代教會所呈現的狀態。安布羅斯聖歌將古老的朗誦與甜美重新帶回教會儀式的同時，教會本身也趨向陷入古代異教儀式散發出的金色光輝之中。安提阿教區主教薩摩撒塔的保羅（Paul of Samosata, 260）早已力圖將某種東方式的華麗風格帶進教會儀式之中。他坐在有華蓋的寶座上向會眾說話，將羅馬戲劇中使用的鼓掌引進教儀，也組織了一支女歌隊，但伊索比烏斯（Eusebius）告訴我們，她們唱的不是基督教讚歌，而是異教徒歌曲。後來在君士坦丁堡，華麗鋪張更是有增無減，教堂的金色圓頂閃閃發亮，變成了由數千盞燈照亮的巨型宮殿。穿著閃亮長袍的歌隊站在教堂中央。在這些歌者身上，我們開始看到先前在羅馬與希臘出現的毀滅性衰微徵兆。依據聖屈梭多摩（St. Chrysostom, 347-407）的說法，他們在喉頭擦軟膏好讓嗓音變靈活，因爲此時的歌唱已經變成不過是炫技的工具。他們唱出自己的絕技時，群眾會鼓掌與揮手帕，聽到有趣的講道時他們也這麼做。異教徒鄙夷地對基督徒指指點點，認爲他們只是舊有宗教的變節者，同時不無道理地指出，他們的禮拜只是另一種形式的酒神悲劇——有同樣的祭壇、同樣的歌隊、同樣由神父領唱再由歌隊回應。相似程度高到聖屈梭多摩抱怨說，教會歌隊還以戲劇手勢輔助歌

唱，而就我們所知，這正是邁向舞蹈的第一步。

　　這就是格雷果在西元五九○年成為教宗時教會的情況。上文解釋過他在當時使用中的調式外所增添的其他調式。他的一大改革是斬除教會音樂與先前的異教世界之間的關聯。除了捨棄直至此時始終主導著純樂音的朗誦與節奏，他也廢除時興的教會歌唱風格，以斬斷文字與音樂之間關聯的吟誦系統取而代之。

　　那時的音樂著實原始，僅包含人聲在許多單音節音符的空間中所呈現的起落，例如：

　　看看以下這段就會發現，上面的樂音顯然不同於安布羅斯的讚歌；我們也必須謹記，安布羅斯聖歌和拜占庭教會的華麗「力作」比較起來，非常簡樸：

　　這類改革不可能馬上生效，要到一百年後查理曼大帝（Charlemagne, 742-814）時期，格雷果聖歌的地位才穩固下來。在教宗哈德良一世（Pope Adrian I）召集全歐各地主教舉行的宗教會議授權下，查理曼大帝在西元七七四年下令義大利各地焚毀安布羅斯系統的所有聖歌與歌本。這項命令徹底到迄今僅有一部安布羅斯彌撒書留存下來（聖尤金紐烏斯〔St. Eugenius〕在米蘭發現），我們對安布羅斯的追隨者所採用的音樂性質如果有任何了解，都是來自這部作品。由於他們缺乏對記譜法的認

識，所以音樂知識非常淺薄，而記譜法是讓音樂與其他藝術平起平坐的另一項重要因素。

音階的

形成：

記譜法

格雷果聖歌的發展條件

比較安布羅斯聖歌與格雷果聖歌時，可以說已經觸及了現代音樂的重要原則。格雷果聖歌的新意在於從實際文字與朗誦的專制中完全解放，而思想、詩意原則或宗教狂喜仍是音樂要表達的理想。如前所述，在這之前音樂要不是數學問題、舞蹈中的拍子標記，就是爲了展現巧妙絕技，就連悲劇中的音樂也只是一種旋律性的朗誦。借歌德所言：「體認到事實後，我們仍須明白其來龍去脈。」以下就來討論這段發展。

格雷果聖歌要開始發展，得要有三項條件：

（1）簡單清晰的音階或系統性的樂音表；

（2）某種代表聲音的確切方式，才能以書寫精確表達；

（3）培養聽力，如此人類才能學習區分不協和音與協和音，換言之要有和聲。

我們從音階開始，並藉由回顧我們對希臘調式的認識，看看它們是如何合併為今日的八度音階系統。

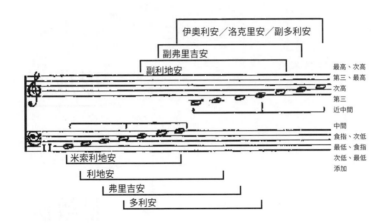

在安布羅斯與教宗格雷果手中，這些調式產生出不同曲式。理論上半音與四分音風格已遭捨棄，歌者帶進頌歌的滑音是僅存的原則。新系統如下：

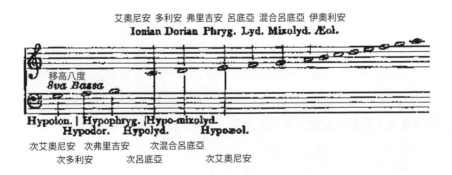

胡克白將音階分成規律的四音音階

為了交代音階與譜號如何演變，我們必須補充一點：法蘭德斯修士胡克白（Hucbald, 900）將音階分成幾個規律的四音音階，從G開始，依序是全音、半音、全音，形成了不連續四音：

這項區別對音階的發展始終沒有影響。

桂多將音階分成六音音階，運用唱名來代表音符

阿雷佐的桂多（Guido d'Arezzo，十一世紀前半葉）首次改變了四音音階系統中，音的位置安排與分割音階。他將音階分成六音音階或六音組。當時音階中的每個音符都以一個字母做為其象徵符號。運用唱名來代表音符是桂多提出的點子。眾所周知他是如何想出來的：有一次他在聽托斯卡納阿雷佐修道院的聖歌隊兄弟唱一首施洗約翰的讚歌時，注意到每一句第一音節的音固定是上行，例如這一句的第一音節是C，下一句的第一音節是D，第三句的第一音節是E，一路推到第六句第一音節的A。所有這些唱名剛好彼此不同，唱起來又容易，因此他靈機一動，想到以此來區分落在讚歌中的音符：

《聖約翰讚美詩》

Ut que-ant la - xis Re-so-na-re fib-ris Mi - ra ges - to-rum

Fa-mu-li tu - o-rum Sol - ve pol-lu-ti La-bi-i re-a - tum Sanc-te Jo-an-nes

此外，因為有六個音節，所以他將音階安排成六音一組，而非四音一組，亦即六音音階，而非四音音階。G是胡克白時代系統的最低音，

95

從G開始形成的第一組六音是GＡＢＣＤＥ；他依希臘人的做法讓第二組六音與第一組重疊，也就是ＣＤＥＦＧＡ；從F開始的第三組也與第二組重疊。為了讓這組六音在結構上與第一、二組相同，他將B降半音，形成FＧＡＢ♭ＣＤ的連續音。其後三組六音是頭三組的重複，亦即GＡＢＣＤＥ、ＣＤＥＦＧＡ、FＧＡＢ♭ＣＤ；最後一組音又重複第一組：GＡＢＣＤＥ。

音階 The Gamut.

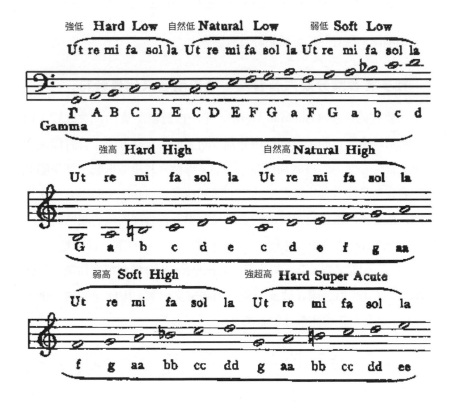

在這音階上，他為希臘系統所沒有的最低音起了一個特別的名字，即表示希臘字母G 的「伽瑪」（gamma）。我們也從這裡獲得音階的名稱「gamut」。其他音符都和先前一樣，只是最低的八度使用大寫字母；下一個八度中的音則使用小寫字母，最後一個八度採用雙小寫字母aa、bb 等，如下所示：

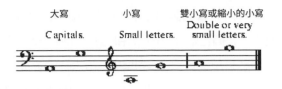

大寫 小寫 雙小寫或縮小的小寫
Capitals. Small letters. Double or very small letters.

現行音階

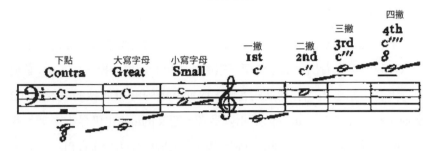

他給每一組六音採用新唱名，貫穿整套系統；例如最低的六音G A B C D E稱為「強」，變成ut re mi fa sol la；第二組C D E F G A稱為「自然」，也變成ut re mi fa sol la；第三組F G A B♭ C D稱為「弱」，同樣是ut re mi fa sol la。其後三組六音也以同樣方式給名，最後（或第七組）六音僅是第一、四組六音的重複。

在讚歌和所謂的續抒詠（sequence，其實僅是由一系列音符所組成可以用三言兩語歌唱的一小段旋律）中，聲部很少超過一個六度音程，因此這種新系統的唱名法很實用——你只需要給出音高，ut永遠是指主音，re是第二音，mi是第三音，以此類推。不久人們就發現ut不好唱，所以用do取代。然而，這項改變發生在音階已經分割成八度而非六音系統以後。歌唱的改進不久就使得六音音階的上限小到不實際，因此這個六音系統又添加了新唱名si，這第七音出現後，我們的現代音階就此成形。從這裡可以看出，當代使用的音階是由八度音構成，就如過去的音階是由六音構成，在那之前則是四音。就如中古世紀的每組六音都以ut開始，如今我們音調系統的每個八度都以do開始。

結束六音音階系統的討論之前，還可以說明一下聲部必須超過六音音程時的調式。我們已知每一組六音的第一音稱作ut，第二音re，第三音mi等。當聲部必須超過第六音la到B♮時，第六音就會被稱作re，當成新六音的第二音看待。另一方面，若聲部必須超過a到B♭，第五音就改稱爲re，因爲mi、fa都必須變成半音。

記譜法中的升降音

研究譜寫音樂的體系時，也可以從升降音的衍生談起。從前述第三組六音我們可以看出，爲了讓第三組與前兩組的結構一模一樣，B音必須降低半音。第三組六音稱爲弱音階，因此其中的B♭就叫做弱B或軟B（B molle），今日法文的molle仍是指降半音，德文的moll也仍是指小調，或是「弱」或「降半音」。在名爲強音階的第四組六音中，B音再次升高半音，但因爲降半音的B已經以♭表示，因此這裡還原B的記號是方形的♮，又名還原記號。今日法文中表示還原（需要特別標示時）的字眼是「bécarré」，德語中大調的名稱也是間接來自這裡，因爲「dur」意指「強」。

從這段關聯就可以輕易理解音符的現代德語名稱。德語命名就和英語一樣，以字母代表音階中的音符，唯一的例外是B。B或「圓」B在德文系統中代表B♭，比我們在英語中的使用合理，因爲我們的降記號不過是稍微修改了b的形式。德語的還原B則是我們的字母h，只是更動了方b或♮，加一條線後就變成我們的♮。德國人目前的命名法已經將音的升降帶向合理的結論，因爲單一字母的「上升」音就能使其從標準音域提升半音，因此F就變成Fis，G變成Gis。另一方面，爲了降音，其代表字母會「下降」，因此F就成爲Fes，G成爲Ges，這些規則唯一的例外是上文提到的B。

法國音樂界嚴格遵守桂多的系統，今日還原記號（bécarré）僅用來當成變音記號，表示該音符先前曾被降音。本位音（naturel，形狀相同）用來指還原本來音高的音符，由此區別出變音記號與一般調的音符。例如在F大調中，B♮是si的還原，A♮則是la的本位音。我們現代的升記號只

是還原B（♮）的另一種形式，後來漸漸變成可以放在任何音符之前，用來表示升半音；降記號則是降半音。不久之後升音和降音之間就出現了本位音。第一個升音的例子出現在十三世紀，當時（亞當‧德‧拉‧阿勒[i]的輪旋曲）採用的是十字「×」形（今日德語中的升記號仍是十字形）。法語字「diese」（升號）來自希臘語的「diesis」，這個字是用來表示聲部在半音音階中的提高。

記譜法的歷史發展

現在必須來談談記譜法及其發展。到目前為止我們只發現古人表示樂音的兩種方式。首先是亞里斯多芬的發明：重音、揚抑及其符號；接著我們從托勒密十二世、波愛提烏斯（Bœthius）、阿利皮烏斯等人那裡得知，字母是用來指稱不同音；但因為使用這種記譜法的音樂沒有留存下來，無法證明這個理論，我們也就不須為此費神了。

然而，亞里斯多芬的系統註定成為現代記譜法的起源核心。我們知道一個清楚表達的基本概念比複雜的系統更有機會留存下來，無論後者設計得多巧妙。這套系統淺白到連許多原住民族也知道，例如美國印第安人就有一個非常神似的系統。

在本文討論的這段時期（從西元三世紀到十世紀），音樂是這樣記譜的：筆往上劃代表升音，往下劃代表降音，平坦的線則代表重複同一個音符，也就是

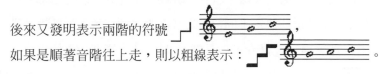

因為逐漸有必要以更精確的方式指出旋律起伏，所以揚抑符又加上

和反向的

後來又發明表示兩階的符號

如果是順著音階往上走，則以粗線表示：

i　亞當‧德‧拉‧阿勒（Adam de la Halle, 1240-1287）北法的愛情歌手（trouvère），作有多首香頌，以《羅賓漢與瑪麗安》最為著名。

遊唱詩人之歌《羅賓漢與瑪麗安》

99

隨著這種記譜方式的發展，再結合眾多符號，就可以用相對簡單明瞭的方式來表示簡單的無節奏旋律了。

　　用來表示單一音符 🎼 的水平直線 ＿最後變得短而粗＿。

　　在不同符號的結合下，音符往上跳三度再回到原地以 🎵 表示；如果音符降下來時不是回到本來的音，而是降到二度，就變成 🎵
🎼 。

　　奎利斯碼（quilisma ∿）表示兩個音符的重複，一個疊在另一個之上，我們今日仍用十分類似的符號來表示顫音（trill）。兩個揚抑符 ⌒ ⌒ 也可以連接成 ∿，形成華格納很常用的現代迴音（turn）。

　　雖然這種記譜法很巧妙，但音高方面還留下很多發展空間。要補救這點，寫這些符號或所謂紐碼（neumes）之前會畫一條紅線表示特定音高，通常是E，然後才在這條線上方或下方處寫音符符號，其音高是由音符相對於線的位置決定。

　　因此 🎵∿ 等同於 🎼 ，其中那條線是中央C，比F高四度。

　　以上就是西元一〇〇〇年時的音樂記譜情況。

　　大家通常把類似我們今日系統的發展歸功於桂多，但這種主張也常遭反駁。不過可以肯定的是，這個時期確實出現了一些創新。首先，桂多讓那條紅線永遠代表音高F，他又在稍高一點的位置加上另一條黃線，用來表示音高C。於是符號開始產生非常確切的音高意義──如果某個符號從一條線延伸到另一條線，讀者一眼就可以看出音樂從F到C升高或降低了五度。由於這些決定不同符號之音高的線頗有意義，抄譜員又自行添加了兩條黑線，一條介於F和C線之間，另一條在C線上方，也就是
≡≡≡≡≡。如此一來，就可以精確決定每個音符的音高了，因為最底下的F線與C線之間必定代表A，兩個空間分別代表G和B，頂端的線代表E，介於E線和黃線之間的空間為D。日積月累之下，抄譜員逐漸無心於

黃線、紅線、黑線的區別，有時會全以黑色或紅色來劃，因而失去了F與C線的區別。為了挽救這點，桂多在線的前方寫上F與C來代表音符，這就成了現代譜號（clefs，來自拉丁文clavis〔琴鍵〕）的發源；所謂的C譜號形狀逐漸轉變成 C ⌐ F 和 ⊢ ⊩，F譜號則變成 𝄢 ꞊ꞁ，是現代低音譜號的早期樣貌。

後來，又有另一條線加入這個組合之中，形成了現代線譜；最底下的線旁邊又加上另一個譜號 𝄞，進而成為現代的高音譜號 𝄞。

隨著歲月推移，這些符號本身歷經許多變化，最後從 ⌐┐等變成現代符號。

然而，在這之前還要先改進記譜法的一大瑕疵，因為還沒有標示音符拍子長短的一貫方法，必須要有標示節奏的確切方法。科隆的法蘭哥在十三世紀初完成了這件事，他將 ⌐┐這個符號的各部分拆開，得出 ▮ ꞁ ▪等個別符號。為了分出兩種不同長度，上述符號又以長短稱之，即長音符 ꞁ（longa）與短音符 ▪（brevis），加上另一個半短音符 ◆（semibrevis）。長音符的長度是短音符的兩倍，半短音符則是短音符的一半（ꞁ = ▪▪；▪ = ◆◆）。要圓滑奏出相同長度的音符時，就寫成 ⌐┐。要加速以一個音節唱出兩個以上的音符時，就將短音符連起來▪◣，如十三世紀的歌曲：

理查王輓歌

或是以現代風格表示如下：

在這個例子中，我們發現到將樂句劃分成小節的最早表示。如我們所見，其中有一條短線表示新的一行開始，除了主歌之外不受任何類別的規律限制。

半短音符的運用顯現在以下庫西的拉烏爾（Raoul de Coucy）的香頌（1192）中：

十三世紀的法國遊唱詩人與德國愛情歌手只使用這些形式的音符，甚至只使用兩種音符：不是長音加短音，就是短音加半短音。

休止符的必要性很快就顯現出來，因此人們發明以下符號 ▬▬▬▬ 來對應長、短及半短休止符。音符符號的數量也增加了，多了最長音符（maxima，或雙長音符 ▬）和代表半短音符之一半的最短音符（minima，或二分音符 ♩）。

音樂的節奏形式開始比以往更明確之後，更規律的樂句區分就變得必要，這時就用上了點和我們從〈納瓦拉王之歌〉（1250）中可以發現的另一種形式：垂直線。

起初發明的是三拍子的表示方式；要指出對應 9/8 拍的節律時，則將 ⊙ 號擺在線的前方，這叫做完全（perfect）拍子；

要表示普通的三拍子的話，則刪去 ⊙ 符號的點變成 〇；

表示 $\mathbf{3}\atop\mathbf{2}$ 拍的符號是 ₵，普通的四四拍以 C 表示。

結果當這些符號被擺在線譜前方時，音符時值就會隨之改變，以配合標示出的拍子。

因此在 ⊙（完全節拍、大短拍）或 $\mathbf{9}\atop\mathbf{8}$ 拍中，

短音相當等於三個半短音 ■ = ◆◆◆（𝅝. = 𝅗𝅥. 𝅗𝅥. 𝅗𝅥.），

半短音相當於三個二分音符 ◆ = ♩♩♩（𝅗𝅥. = ♫♩）。

在 ○ 或 $\mathbf{3}\atop\mathbf{4}$ 拍中，■ = ◆◆◆（𝅏. = 𝅏 𝅏 𝅏），

但半短音的長度僅為兩個二分音符 ◆ = ♩♩（𝅗𝅥. = ♫）。

在 ₵ 或 $\mathbf{6}\atop\mathbf{8}$ 拍中，■ = ◆◆（𝅗𝅥. = 𝅗𝅥. 𝅗𝅥.），但 ◆ = ♩♩♩（𝅗𝅥. = ♫♩）。

在 C 或 $\mathbf{3}\atop\mathbf{2}$ 拍中，■ = ◆◆（𝅝 = 𝅗𝅥 𝅗𝅥），且 ◆ = ♩♩（𝅗𝅥 = 𝅗𝅥 𝅗𝅥）。

十五世紀初，人們開始將音符寫成如下的開放形式：

⊏⊐ 最長音符

⊏ 長音符

◻ 短音符

◆ 半短音符

♩ 最短音符（二分音符）

♪ 四分音符（後來添加）

由於後來又添加了時值更小的音符，

半最短或四分音符（semiminima）被 ♩ 取代，

四分音符的一半則變成 ♪，

更小的單位則是 ♬ 與 ♬。

四分休止符是 ⌐，

半短休止符是 ▬，

二分休止符是 ▬。

我們由此得出以下時值的音符及其相應的休止符：

最長音符
長音符
短音符
半短音符
二分音符
四分音符
八分音符
十六分音符

八分與十六分休止符轉向左側，以免休止符 ⌐ 與 ♪ 相互混淆，而且 ⌐
也很容易與C譜號 ⌐ 混淆。

　　速度（tempo）變化的符號，也就是快慢等變化，出現在十五世紀。
最早是在速度符號中畫一條線Φ，表示音符的唱奏應該比平常快一倍，
但又不應影響音符彼此之間的相對時值。

　　現在我們知道，符號C代表現代的 4／4 拍；如果中間畫一條線C，就表
示將兩個短音當成一個，而這類活動就稱爲二二拍子（alla breve）。這是
拍子記號流傳至今未改的一個例子。

9

胡克白與

桂多的系統:

對位法的起源

胡克白的複合音，產生了和弦的效果

我們已知在查理曼的命令下，格雷果聖歌取代了安布羅斯聖歌，從音樂史中我們也得知，查理曼排除了所有音樂，讓格雷果聖歌成爲唯一傳授的聖歌。雖然瑞士聖加倫修道院修士諾特克·巴布魯斯（Notker Balbulus）與其他人持續在格雷果聖歌的基礎上發展下去，但這種音樂直到胡克白的時代仍不過是游離的旋律，沒有任何和聲聲部。

胡克白（840-930）是法蘭德斯聖阿曼修道院的修士。我們從上述記譜法的討論得知，他是採用線與間改良記譜法的第一人，然而此時的間只用來顯示音符，亦即：

　他也試圖重建音階，但因為後來被桂多的系統取代，所以這裡不予贅述。胡克白對音樂史進展的偉大貢獻是：他發現可以同時演奏或歌唱不只一個音，由此產生複合音，也就是我們所謂和弦的效果。然而，他在決定應該要同時演奏或歌唱哪些音時，多少受到了當時神祕主義的影響，部分也墨守著從希臘代代相傳下來的音樂理論遺產。如同後來科隆的法蘭哥（1200）把節奏系統化為節律，是受到三位一體概念的影響，而將 $\frac{3}{8}$ 拍或 $\frac{3}{2}$ 拍變成完全節拍，並使用畢達哥拉斯的 ⊙ 或 ○ 符號；胡克白選擇和弦或充分合韻的系列音時，也採用每個分音列的頭三個泛音，或說自然泛音列的頭三個泛音，也就是說他承認八度和五度：但從五到八度產生了四度音程，所以他也容許這種組合。

　從波愛提烏斯（ca. 400）等人的作品中，胡克白得出並接受了畢氏劃分的音階，讓三度和六度成為不協和音程；因此他的完全和弦（我們後來的三和弦就是從這裡得到「完全」的稱呼）是由根音、五度或四度、八度組成。

如上所述，胡克白稍微更動了希臘音制，將之安排成四個規則的不連續四音組，亦即：

▶♫

這個系統允許為每個音符一律增加五度，增加的五度永遠是「完全」的；但就八度而言這是錯誤的，原因不言而喻。由於他的記譜系統只寫T來代表全音，寫S代表線譜之間的半音，只需要改變每條線前方的字母成八度就可以了。然而，這種手法對四度不管用，所以他立下規則，當聲部以四度行進，不得不使用不協和音（或增四度）時，低音會保持在同一個音符，直到可以跳到另一個形成完全音程的四度為止：

這起碼偶爾把三度音帶進了和聲，後來逐漸成為音樂固有的一部分。

末日恐慌的遺緒

大家或許知道，過去普遍認為西元一○○○年是世界末日。巴黎的國家圖書館有一份流傳好幾個世紀的手稿就包含這個預言，同時也收錄了屆時要歌唱的音符記號，如下：

▶♫

手稿文字如下：

> 審判者將發言，世人戰戰兢兢。諸星將隕，月華消散，群山傾崩，世上萬物將悉數滅絕。

十一世紀揭幕後，籠罩著基督教世界的這種恐懼才消散，連教會也以滑稽模仿彌撒的驢子節（一月十四日）等奇特慶典來表現他們如何大鬆一口氣。

在這種彌撒的諧謔表現中，代表聖母瑪利亞的少女抱著一個孩子，騎著驢子來到教堂門口，獲准入內後她沿著走道走向祭壇，把驢子繫在欄杆上，然後坐在臺階上等儀式結束。儀式中的〈光榮頌〉、〈信經〉等樂曲最後都以「嘻吼」的驢叫聲結束，執事神父模仿三聲驢叫，會眾也回應後，儀式才告落幕。這個混合方言和拉丁文的儀式是教會音樂中除了拉丁語還使用其他語言的第一個例子。

這類半象徵性的啞劇正好激發了中古世紀所謂受難劇或神祕劇的誕生。這類諧謔彌撒在不同國家有不同形式，華特・史考特爵士（Sir Walter Scott）在《修道院院長》（The Abbot）中對「無理院長」的形容，顯然證明了這點。在英國，除了「愚人教宗」、「球舞」等荒謬表演，還有「少年主教」的節慶活動，讓一位男孩從十二月六日到二十八日行使主教的所有職責。

〈軍人之歌〉

垂憐經取自〈軍人之歌彌撒曲〉

這些慶典活動雖然看似與音樂的發展沒有多大關係，但其實音樂是這些活動的元素，因為基本上音樂完全是教會獨有的財產。教會允許人們在某些季節將宗教儀式世俗化，讓教會音樂一度成為了共同財產；然而，差別在於一般人會將旋律帶進腦海，音樂就成為嘉年華會後唯一殘存的回憶。確實，通俗歌曲不久後蔚為風行，本來是源自教會音樂，後來卻變成教會音樂作者反過來運用的對象。這種現象一直持續下去，直到一五五〇年左右，有彌撒曲的曲名是來自其所根據的通俗歌曲，例如約斯昆・德普雷（Josquin dés Pres）的〈軍人之歌彌撒曲〉（Missa L'homme arme），以及〈我告辭了〉、〈我要一萬元〉等歌曲。

現在我們知道完全節拍就是典型的 $\frac{3}{2}$ 拍和 $\frac{3}{4}$ 拍，因此這些教會歌調在常民手中變成舞曲再自然不過了。很有趣的是，即使是在這類舞曲中，同樣的象徵意義似乎仍然存在，因為這類舞曲的最初形式是圍成圓圈跳舞的「迴旋曲」（round song或roundela）。

二拍子（duple time）要到十四世紀初才變得普遍。大約在那個時候，所謂的平行複音（organum）或胡克白的和聲系統被捨棄，約翰‧德‧穆里斯（Johannes de Muris）與菲利浦‧德‧魏特利（Philippe de Vitry）提倡大小三度與六度的協和性。五度保留為協和音程，但法國派作者默默繞過了四度，或將之歸類為不協和音程。連續五度是禁止的，因為太刺耳不協和，但連續四度則非獲准不可，割捨是不可能的。儘管如此，四度仍被認為是不協和的，只能用在音樂的上聲部之間。因此，為了柔緩的三度與六度進程，胡克白平行複音中刺耳的連續五度和四度段落就此消失。

胡克白的平行複音系統，選擇了四度、五度與八度

為釐清對位法這種新科學的出現，我必須再次回頭討論胡克白[i]。

胡克白之前的時代，所有獲得「承認」的音樂多少都是一連串帶有旋律性的音，長度通常差不多，同一個音節有時會用在多個音符上。胡克白發現，一個旋律可以由數名歌手演唱，每個人從不同音高開始，不需要全部同時唱同樣的音符。他也立下如何做出最佳效果的規則。上文已經提到他為什麼要選擇四度、五度、八度，而非三度與六度。他稱呼自己的系統是「平行複音」或「不協和音」（diaphony），依他的規則演唱則稱為「組唱」（organize或organate）。我們必須記住，當時的樂譜不一定都會標出四度與五度，只有在稱為主旨或主題的旋律中會標示出來。歌者如果對平行複音的指定規則有所鑽研，便可以在旋律中添加適

i　胡克白的平行複音有諸多問題。但事實上，米蘭的法蘭哥‧加弗里爾斯（Franco Gafurius）證實，這些不協和音甚至一直使用到一五〇〇年，例如當時常用的亡者禱文〈從我內心深處〉：

De profundis, etc.

當的音程。不過我們必須記住，後來人們偏好四度多過五度（一般認為較不刺耳），這段時期的音階也迫使不同聲部不得不略有差異，也就是說，兩個聲部不可能在四度音程中不使用升降而唱出完全相同的旋律。因此有一個聲部會保持在同一個音符，直到捱過那個尷尬點，再和另一個聲部繼續以四度音前進：

由於增四度會發生在嚴格遵守主題的旋律結構時，所以不可能發生下列情況：

對位法

我們在這裡發現了首次使用三度的例子與斜行（oblique motion），而非早先多個聲部不可避免的平行。唱平行複音或不協和音必須要有的自由，導致試圖唱出兩種不同旋律來彼此對照——「音對音」（note against note）或「點對點」（point counter point）[i]，點（point或punct）是指譜寫下來的音名。既然有了兩個不同旋律，兩者都必須被譜寫下來，而非任由歌者像先前一樣，自行依據平行複音的規則即興添加歌唱部分。早在之前的時代（1100），由於人們傾向捨棄連續四度或五度，各聲部之間的相互活動就已經從平行斜向變成反向行進（contrary），因而避免了音程的平行連續。「平行複音」這個名稱遭到捨棄後，名為持續聲部（tenor）與高音聲部（descant或discantus）的新系統出現；持續聲部是主要或基礎旋律，高音聲部（音樂有許多部或聲部，所以高音聲部也

i　最早提及「counterpoint」（對位法）這個名稱的是西元一三〇〇年的約翰・德・穆里斯（Johannes de Muris）。

可能有一或多個）則取代了平行複音。高音聲部和不協和音之間的區別在於：不協和音由數個部或聲部組成，但多少完全重現了主要或既定旋律，只是音高有別；而高音聲部則由完全不同的旋律與節奏材料構成。這促使對位法誕生，如前所述，對位法是讓幾個聲部同時唱出不同旋律卻又不違反某些既定規則的訣竅。既定或「主要」旋律不久後就被稱作是定旋律（cantus firmus），其他聲部各自被稱為「對位」（contrapunctus）[ii]，也就是之前的持續聲部與高音聲部。最早使用這些名稱的是西元一四〇〇年左右的巴黎聖母院祕書長尚・吉赫松（Jean Gerson）。

於此同時（1300-1375），前述偶爾在不協和音中使用的六度與三度帶來了完全不同的歌唱型態，名為假低音（falso bordone或faux bourdon，唱低音〔bordonizare〕這個詞來自平行複音中首次使用三度的持續音）。相對於過去的平行複音，這個系統僅結合三度與六度來用，除了首尾兩個小節之外完全排除四度與五度。歷來都將這項創新歸功於與教宗聖歌班（1377）有關的歌者，當時教宗格雷果十世（Pope Gregory X）從亞維農返回羅馬。然而，大英博物館收藏的十三世紀手稿顯示，假低音早在前一個世紀就已經開始和胡克白與桂多的舊系統分庭抗禮。假低音與平行複音元素的組合，給予了我們現代樂制的基礎。讓不同聲部的變格適用於平行行進方式、或兩個聲部都適用於反向行進方式的舊規則，理論上仍適用於我們的作品；禁止連續五度與八度的規則也是如此，只留下四度的問題未解。

總而言之，我們可以說直到十六世紀，音樂一律是由三度、六度、五度、八度的單薄材料構成，四度只能使用在不同聲部之間；然而，連續四度是可以使用的，五度或八度反而沒有這種特權。這直接引領我們去討論對位與賦格的法則，這些法則的實際運用迄今依然不變，只有一處不同，即我們已經不再受限於所謂協和音的稀少材料，反而愈來愈常使用過去所謂的不協和和弦，例如屬七和弦、屬九和弦、減七和弦，近

ii 只有主要（持續或定旋律）有唱詞。

來還有所謂的變化和弦（altered chord），豐富了音樂這門藝術。

　　與其立刻跳到對位的法則，我們不如先來說明當時的器樂資源發展。當時有三種不同類型的音樂：教會音樂（理所當然是主要類型），以教會聖歌班所唱的旋律來表達，如上所述，他們有時會依固定規則同時唱出四個以上的旋律。這類旋律或頌歌通常由管風琴伴奏，下文會再詳述。第二類是充當舞蹈伴奏或由號曲（fanfare，典禮的號角信號）或狩獵信號所組成的純器樂。第三類是帶著娛人（jongleurs，詳見第十二章）的所謂吟遊詩人或遊唱詩人，還有愛情歌手與後來的工匠歌手。所有這類我們可能會稱爲「遊唱樂人」的歌手唱歌時都以樂器伴奏，通常是某種魯特琴或薩泰里琴。

10

樂器的歷史

與

發展

教會音樂中最重要的樂器：管風琴

在教會音樂中，最先要討論的樂器或許是管風琴（Organ）。西元九五一年，溫徹斯特主教埃菲格（Elfeg）在其大教堂內安置一座有四百根風管與二十六對風箱的大管風琴，要彈奏這個樂器需要七十個壯丁。沃斯坦（Wolstan）在談到本篤會修士聖斯威辛（St. Swithin）的生平時描述，為了讓風箱運作，需要耗費巨大人力。

彈這座管風琴需要兩位演奏者，就像今日鋼琴的四手聯彈。由於琴鍵非常難按，演奏者必須用手肘或拳頭來壓鍵；因此可想而知，最多只能同時壓下四個鍵。另一方面，水平或垂直壓下琴鍵（早期的管風琴琴鍵是垂直的）時，風箱的風會在每次鳴響中進入十根風管，風管可能是

調成八度或依據胡克白的平行複音調成五度或四度。這座管風琴有兩組琴鍵（稱作手鍵〔manual〕），兩位演奏者各彈一組；每組手鍵有二十個鍵，每個鍵只要一壓就會有十根風管作響。這座管風琴最多只有十個音符，每八度重複一次，總共有四百根風管，每個音符可使用四十根風管，每個鍵都印有音符名稱。可以想見這個樂器發出的聲響足以遠颺天際。

歷史上還有很多較小型的管風琴，例如拉姆西（Ramsey）修道院的銅製風管管風琴。十二世紀其他管風琴的圖片顯示，即使只有十根風管，當時的管風琴都有兩組手鍵盤，需要兩位演奏者，另外還要至少四人來操作風箱。彈奏這些樂器需要耗費的巨大人力導致後來發明了所謂的「混合音栓」（mixture）。從人們開始認為五度與四度合彈比簡單的音符效果更好以後，風管就改變了設計，從此演奏者不需要再為這種樂音組合按下兩個笨重的琴鍵。其中一個琴鍵被設計成能打開兩套風管的閥，如此一來，每個鍵可以發出不只一個音，而是完全五度、四度或八度音，任君挑選。加入三度後，就構成了大三和弦，這種原始習慣一直流傳至今，幾乎絲毫未改，使用現代管風琴所謂的「混合音栓」時，手鍵盤上的每個琴鍵不僅會發出本來的音，還會發出高幾個八度的大三和弦的音。

管風琴原本只是用來讓教士唱誦禱文時找出正確音調。十二世紀以後，發音範圍有限的小型活動管風琴廣泛使用，雖然音質微弱，且因為風管短所以音高很高，但其構造原則仍與大型管風琴相近。樂手會以皮帶將小管風琴掛在肩上，一手按風管前的鍵（垂直排列），另一手操作風管後的小風箱。超過八根風管的小管風琴少之又少，也就是說通常只能彈八度音。這類管風琴直到十七世紀都仍普遍使用，變化不多。西元一三二五年左右，德國人發明了管風琴的腳踏板（pedal）。威尼斯聖馬可教堂的管風琴手伯納德（Bernhard, 1445-1459）據說是腳踏板的發明人，又或者他只是把這項發明引進義大利。

古鋼琴與大鍵琴

正如希臘調式構成教會樂制的基礎，修士們也以希臘單弦樂器為本，發展出所謂的古鋼琴（clavichord）。單弦樂器有一塊可移動的琴橋，因此為了彈出不同音而調整琴橋會比較費時。為避免這種不便，後來人們把幾根弦並置在樂器上，並安裝一個裝置，只要按下琴鍵（clavis），琴橋就會移動到琴弦要分段的地方，以產生琴鍵顯示的音符。如此一來就可以用一條弦發出幾個不同音符，也解釋了為何古鋼琴或古鍵琴（clavicembalo）需要的琴弦相對地少。這種樂器在十八世紀末逐漸被淘汰。

古鋼琴演奏主題與四段變奏曲《看我的牛》

另一類樂器就是大鍵琴（英文harpsichord，義大利文cembalo），發明於西元一四○○年左右，可以看成是源自古鋼琴，每個音各有一條弦；按下琴鍵時，羽管會撥動琴弦，而不是透過某項裝置的運轉，敲擊琴弦並同時將之分段。因此，這類樂器不僅會產生截然不同的音，琴弦的音高也能保持不變。這類樂器又稱為「開放」（德語bundfrei）的樂器，相對於「封閉」（德語gebunden）的古鍵琴。大鍵琴較古鋼琴複雜得多，因為手一離開移動琴橋的琴鍵，古鋼琴的聲音便立即消失；但大鍵琴需要所謂的「制音器」（damper）來剎住從琴鍵升起的聲音；羽管一碰到琴弦，琴鍵就不再能掌控音了。為調節這點，大鍵琴又增加了一項裝置，讓制音器能在放開琴鍵後落在琴弦上，從而制止琴音。

現在我們必須來說明中古世紀的樂器發展。

古翼琴（spinet，來自拉丁文的「刺」〔spina〕；這種樂器的尖皮管多達一千五百根）是大鍵琴類樂器，在中古世紀的樂器發展中占有重要地位，由威尼斯人約翰・史平柯特斯（Johannes Spinctus）在西元一五○○年時首度製作。這種大鍵琴有一個方箱，其中琴弦是呈對角線而非縱向排列。古翼琴的尺寸還相當小的時候，名為維金納琴（virginal）；當然，等它發展成現代大鋼琴的尺寸時，就成了大鍵琴；當琴弦和響板呈垂直排列時，稱為直立式大鍵琴（clavicitherium）。換句話說，早在西元一五○○年時就已經有四種普遍使用的樂器存在，大型樂器有四個八度的音。大鍵琴、古鋼琴、現代鋼琴的連結是在小酒館中演奏的揚琴或

海克布里琴（hackbrett）。萊比錫舞蹈專家暨發明家潘塔黎翁‧黑本施特賴特（Pantaleon Hebenstreit）在一七〇五年時添加了改良的琴鎚效果，首先使用在弗羅倫斯樂器製作者巴托洛梅奧‧克里斯托弗里（Bartolomeo Cristofori）所製作的鍵盤樂器（1711）中。他的樂器名爲強弱琴（forte-piano或pianoforte），因爲可以奏出強音（forte）或弱音（piano）。

這類樂器都是傳承自古代里拉琴，唯一的差別是它們不是由手持撥子撥動琴弦產生振動，而是藉由琴鍵的機械裝置來驅動撥子。直到西元一七〇〇年時，彈奏大鍵琴的指法系統都沒有使用到大拇指。巴哈、庫普蘭（F. Couperin）、拉摩是這方面的先驅。第一部論彈琴技巧與指法的著作是由C‧P‧E‧巴哈（Carl Philip Emanuel Bach, 1753）所撰。

弓弦樂器

弓弦樂器的出現立下了現代樂隊的根基，這類樂器自然而然是樂隊的基礎。弓弦樂器的古代起源問題備受討論，結論是弓弦樂器基本上肯定是屬於現代的樂器，因爲直到十至十二世紀左右歐洲人才認識這種樂器。事實上，弓弦樂器無疑起源於波斯或印度，由八至十五世紀在西班牙的阿拉伯人帶到西方。其實不論是弓弦類還是里拉琴類，我們的弦樂器大多要歸功於阿拉伯人的傳播——烏德琴「el oud」（阿拉伯語「殼」的意思）這個魯特琴的名字，到了義大利變成「liuto」，到德國變成「laute」，到英國就成了「lute」。這類弓弦樂器有諸多種類，原則上就是以一種樂器摩擦另一種樂器。其他已知的幾種原始弓弦樂器僅有：（1）拉瓦那斯特隆琴（ravanastron），一種印度當地的單弦樂器，以弓拉動一條上下延伸的琴弦產生樂音；（2）威爾斯克羅塔琴（chrotta, 609），一種里拉琴外形的原始樂器，不過其使用的弓似乎是很後來的發明。我們還應該提到風行於十四至十六世紀的海號獨弦琴（marine trumpet），是一個由三塊板構成的長窄型共鳴箱，箱上拉一條弦，其他以弓摩擦的不可更動的弦則是低音弦。海號獨弦琴僅用來彈奏和聲。

弦樂器的振動原則，自然是透過弓擦單弦類的鍵盤樂器產生，因此是手搖琴（hurdy-gurdy）的起源，手搖琴是一個由塗滿樹脂的皮革包裹

烏德琴演奏

的輪子，由手柄拉動。

最初有兩種弓弦樂器，一種是魯特琴或曼陀林（mandolin）形式，另一種可能衍生自威爾斯的克魯特琴（crwth），由一個長扁箱和琴弦（稱作費德弦〔fidel〕，來自拉丁文fides）構成。這些類型的各種組合在經歷過外形的千變萬化後，最終成為現代小提琴類樂器。

我們知道小提琴的製作在西元一六○○年左右的義大利達到最完美的境界。克雷莫納（Cremona）製作者阿瑪悌（Amati）、瓜奈里（Guarnerius）與史特拉底瓦（Stradivarius）等家族在西元一六○○年至一七五○年間製作出了其最富盛名的樂器。

小提琴琴弓的最早形式，不過是一根普通的弓，上面繫著弦，柯賴里（Arcangelo Corelli）和塔替尼（Giuseppe Tartini）使用的就是這種弓[i]。今日的弓形是巴黎製弓師弗朗索瓦·札維耶·圖特（François Xavier Tourte）與著名小提琴家喬望尼·巴蒂斯塔·維歐提（Giovanni Battista Viotti）共同實驗的成果。

我們從原始的魯特琴和阿拉伯三弦琴（rebeck）或威爾斯克魯特琴（crwth源自拉丁文chorus）可以看出現代小提琴大致圓潤的外觀來自魯特琴，扁平造型源自三弦琴，側邊凹處則是為了讓弓容易擦到側邊的弦。小提琴的德語「fidula」或拉丁語「vidula」名稱來自中古世紀的「fides」，意指弦，後來成為「fiddle」（提琴）與「viola」（中提琴）。較中提琴小的琴稱為「violino」（小提琴），較大的琴叫做「violoncello」（大提琴）和「viola da gamba」（古大提琴）。

在中世紀，弓弦樂器共有十五到二十種不同類別，現代形式的樂器直到一六○○年至一七○○年之間才躍升主流。

管樂器

在管樂器中，笛自然而然地保留了其古代形式，現代與古代形式的唯一差別是前者要橫著吹而非直著吹。普魯士國王腓特烈大帝（Frederick

i　編註：巴洛克弓不是長這樣，而且柯賴里與塔替尼也不是用這種弓，可能為作者筆誤。

the Great）宮廷的著名笛手約翰・姚阿幸・鄺茲（Johann Joachim Quantz）是發表所謂吹長笛的「方法」的第一人。

　　簧樂器在現代的變化最大，其原始外形是雙管。最古老的已知記載出現在西元六五〇年，當時使用的名稱是卡拉姆斯管（calamus），後來出現蕭姆管（shalmei或shawm，又稱夏魯摩笛〔chalumeau〕，意指管，來自德語「halm」）等稱呼。這類樂器透過鐘型吹嘴來吹奏，雙管固定在管內。鐘型吹嘴一直到十六世紀末才被淘汰，讓嘴唇直接吹管，從而給予樂手更多表現力。雙簧管（oboe）是高音雙管樂器的代表類型，其今日的外觀已成形約兩百年之久[i]。由於音色較低沉的樂器必須非常長，要六到八甚至十英尺，樂手得要有一個助手在他面前以肩扛著樂器。這種不便導致管開始往內彎，變得像一束竿子，低音管（德文faggot）的名稱便是由此而來，不過我們在美國常以法文巴松管（bassoon）稱之。這種樂器樣式大約起自西元一五五〇年。單簧管（clarinet）基本上是一種現代樂器，單簧片與圓筒狀管子在一七〇〇年左右出現，由住在紐倫堡的德國人約翰・克里斯多夫・丹納（Johann Christoph Denner）發明。

　　中世紀的銅管樂器似乎全都非常短，因此音高很高。還記得羅馬有名為布契那圓號（buccina）的小號（主要用來發信號），我們或許可以假設整個現代的銅管類樂器都是傳承自這種原始類型。直到西元一五〇〇年時，獵號仍只有一個孔，且必須從肩膀橫過身體側揹。長六到七英尺的號角在一六五〇年左右首次使用；由於當時的樂器小而音高，所以要以現代銅管樂器演奏巴哈的許多曲子是不可能的事。這些樂器分成小號（trumpet）、法國號（horn）、長號（trombone），類別依據形狀而異，而形狀差異又產生出不同的音質。長號內徑大，音量奇大；小號內徑小，音色清亮；法國號內徑中等，所以音色不那麼清亮，音質也不那麼渾厚。

　　法國號又稱獵號（cor de chasse），在一六六四年尚—巴蒂斯特・盧利（Jean-Baptiste Lully）的一齣歌劇中，首度出現在樂隊演奏中。但人們

布契那圓號

i　編註：本書為二十世紀初的講稿。

直到一七五〇年左右才充分了解其技巧（阻塞音與變音管）；今日的活塞圓號（valve horn）要到十八世紀後半才廣為使用。在應用其原則到法國號的五十年前，小號出現變音管和伸縮管的設計，今日在英國的小號仍保留著這種設計，顯示長號畢竟不過是一種非常長的小號。

11

民歌及其與音樂中的

民族特色

的關聯

原始音樂中的三大原則

為理解同時感受音樂，我們必須將音樂簡化為幾個主要元素來談，民間歌謠裡也有這些元素，說得更確切一點，這些元素早在民歌的前身——未開化民族的吟誦中——就已存在。

借用泰納（Hippolyte Adolphe Taine）的說法，民歌好比落在鹽礦上的細枝，每一年都會有新的精華加入，在晶體上成形，最後細枝只剩下輪廓依稀可辨。我們知道旋律的核心在於單音，就如語言的起源要從單字找起。因此，民間音樂本身必須與所謂的原始音樂分開來論，最早的一類原始音樂是「單音」音樂，從中孕生出該種族的多種旋律。這種單音形式歷經諸多節奏變化，後來歌曲才發展成熟，以添加數個音符作為

表達方式。原始吟誦（民歌的前身）的下一階段發展，可以追溯自其中的兩個元素：一個僅是未開化種族的咆哮；另一個則是在強烈情感的壓力下提高的音量，這仍然是我們主要的表達方式之一。

因此，在這類原始音樂中，我們永遠會發現三大原則：一、節奏；二、咆哮或長短不定地降低音階；三、情緒性地提高音量。節奏帶有歌曲或吟誦最原始形式的特色，包含不斷重複少數幾個節奏音。不斷重現一個樂思是天性原始、貧弱或瘋狂的特徵。第二條原則永遠包含第一條（指向稍微進步的發展狀態），即使是現代民歌仍有多數符合這項原則。第三條原則顯示從原始或未開化音樂到民間音樂的過渡階段。

對原始未開化的種族而言，最小的節奏樂句就是了不起的發明，所以要不停重複，加上單純對樂音的某種喜悅，就出現了咆哮。咆哮無疑是天性使然，原型來自於模仿雷擊或回音現象，也就是轟天巨響，再加上一連串多少規律的較弱回音。當熱情加在這兩條原則之中——意志與天性——我們就立下了一切所謂音樂的美學根基[i]。末尾逐漸上揚的宏亮音，只有在心智最扭曲的人類中才會發現；例如一位英國作家談到玻里尼西亞食人族的歌曲離奇古怪，「以逐漸上升的四分之一音（quarter-tone）的音高，予人毛骨悚然的聯想，幸災樂禍地唱給不久後要被下肚的活人俘虜聽」。

這三個元素的痕跡，如今還可以在每首已知的民歌中發現，甚至在現代音樂中也可以追溯到其影響。如前所述，最低階或原始的歌曲是「單音」類的音樂，接下來是我所謂的「咆哮」類，第三個最高階的種類是「情感」類。

第一類的樣本是這類吟誦：

在世界各個角落都找得到這類音樂，其節奏音型一定是短而不斷重複的。

i 任何旋律的古老根源（或原始性）都可依其節奏與旋律或人類的特質來建立。

下一步的進展很大，我們發現其影響力遍及所有音樂。這類音樂最原始的樣本可以在朱特印第安人混合一兩個音的音樂中發現：

在澳洲也可發現稍有差別的相同做法：

加勒比人有同樣的歌曲：。

匈牙利也一樣，不過修改得比較多，如下：

最後，我們在比才於《卡門》中使用的民歌裡，也可見到其原始狀態。我們甚至能在本世紀的類民歌中看見些許痕跡：

民歌的第三個元素再度顯示出一大進展，因為感受表達的層次變化，或多或少變得精確，而不是只有開懷大笑或嚎啕大哭。談到激昂的口語時，我解釋過聲音末尾變化的相對意義，談到四、五、八度的上揚如何顯現出導致大吼大叫的情感強度。這種元素進入音樂時，就能給予音樂前所未有的活力，因為它變成了一種口語（speech）。當這類語調末尾變化在音樂中與唱詞合韻，也就是口語從音樂中找到情感反映時，我們就達到了民歌的巔峰。在最佳狀態下，它們超越了節奏、感覺、朗誦往往非常造作的大多數「拼製」音樂，不知凡幾。

在不同民族身上，這三種元素往往在民族特色的蒙蔽下隱而不現。許多中國音樂，例如〈頌祖歌〉，似乎涵蓋不少音符，但其實仍屬於單音

類。他們的旋律幾乎無一例外地會回到同一個音符，中間插入的樂音多少只是主音的上下音高變化。如下：

匈牙利民間音樂已經在吉普賽音樂等東方元素的影響下大幅扭曲。匈牙利式的民謠尤為如此，就外觀上看來特別嚴重，如下所示：

李斯特第二號
匈牙利狂想曲

李斯特（Franz Liszt）所仿效的吉普賽元素，以無數阿拉貝斯克[i]與形形色色的裝飾掩蓋了民謠旋律；這些裝飾覆蓋了甚至只有「單音」類的旋律，好讓整體看似複雜。

雕琢每段旋律的細節與添加經過音及裝飾音顯然是東方特徵，這種特徵不僅顯現在音樂上，也顯現在建築、設計、雕刻中。許多人認為這是種弱點，為的是層層疊疊地遮掩思想的貧乏。但我認為這種看法是一大誤解。不同於修伯特·帕里爵士（Sir Hubert Parry）與其他作家的看法，我不認為西班牙摩爾人有可能以表面精巧的設計來掩飾思想的貧瘠。阿爾罕布拉宮宮廷在「炫技樂段」（passage work）與精湛的阿拉貝斯克上表現驚人，在在像鋼琴曲中的李斯特；但阿拉伯人同時也是科學的救星，為歐洲帶來了當時所知最偉大的學識與思想深度。至於李斯特，他繼承了稍微「華麗」、誇張的言語技巧，而在那底下的詩性與深意是如此驚人地豐富，真正的愛樂人是不可能讓自己的感覺被其外表誤導，就像我們不會以一個人的夾克剪裁或戴哪款帽子來評判他的心智。

i　編註：意譯為「阿拉伯風格」。

由此，我們可以看出民歌的要素是上述三個元素，其美學價值則是由各元素的結合方式及其相對優勢來決定。

民謠旋律全是單音，所謂的「民族特色」只是外物

有一點必須非常清楚地說明，亦即我們所謂的旋律和聲不可能成為任何民歌的一部分。民間旋律統統是單音，無一例外。也許在這種情況下，才更能理解我的主張：民間音樂的生命力，就算在最好的情況下也與民族特色（以平常的意思來理解）沒有共通點。這也能證明所謂的民族特色只是外來之物，在純藝術中無立足之地；因為任何旋律，即使是最鮮明的民族音樂，只要刪去其特色轉折、虛飾或造作誇飾，主題就變成只有音樂，沒有任何民族性色彩了。我們甚至可以進一步說，如果我們保留外觀上的造作誇飾，或許也可以為一首民歌配出掩蓋其根源的和聲；藉由這種強力因素（基本上是現代發明），我們甚至能將一首有「促音」（snap）與獨特風格的蘇格蘭歌曲變成一首中國歌曲，或賦予其阿拉伯風味。當然，程度也許有限，但仍足以證明和聲的威力，而如前所述，和聲在民歌中是無用武之地的。

要定義和聲的角色不是件容易的事。就如口語（speech）有隱語（shadow language）、手勢與表情，人兼有理想性與物質性，音樂本身是情感與知性的結合，和聲也是旋律的隱語。正如口語中的隱語使口說字詞（spoken words）相形見絀，音樂中的和聲也掌控著旋律。舉例來說，想像以開玩笑的口吻與愉悅的表情說「我要殺了你」的樣子──文字的意義在表達中不見了，單是文字本身對我們毫無意義，比不上說這些字時的表情。

拿掉華格納建構歌劇時的和聲結構，我們就很難理解其音樂的磅礴氣勢。因此，旋律可以說是民歌給音樂的禮物，而和聲就是其隱語。因此，當旋律與和聲這兩股力量互補，相互成就彼此的樂思，如果這個樂思高貴，效果就會強大有力，勢不可擋，而我們就有了偉大的音樂。如果兩者相互牴觸，就會造成相反的結果，而這種情況屢見不鮮。比如我們都聽過套用悲劇與戲劇性和弦的華爾茲，就像莎翁《仲夏夜之夢》中

的波頓「像小鴿子一般溫柔地咆哮」，再無力不過。

討論言語的起源時，都會提到伴隨著所有口語的隱語，也就是表情與手勢的語言。這確實是口語最初的輔助，而我們發現，它們同時也是原始旋律有所進步的初兆。原始民族會一再重複同一個樂思，顯然是為了尋求類似涅槃的體驗（也許更好的說法是「催眠般的揚升」），在聲音的隱語顫動中，那個不斷重複的樂思自然而然會帶來那類體驗。

也有人說一首旋律有多古老或原始，永遠可以從它與原始類別的關係有多深來理解。它是單音符？單節奏？是情緒性還是原始咆哮（換句話說，是不是在高音之後逐漸下降）？要確認這種民歌起源的理論，只需觀察分散世界各地的原住民吟誦就知道了；我們會發現最古老的歌曲全都彼此相似，雖然其起源地相距十萬八千里。

這類原始音樂和我們所謂的民歌不同之處在於，後者有最廣義的設計感，而前者完全沒有。我們會發現，雖然民歌的構成原料和原始音樂相同，但其材料會組成條理分明的樂句，而不是如同原始音樂，僅停留在充滿激情地驚嘆或激動地反覆吟誦不變的節奏與顫動。

原始音樂與民歌之間的關聯

在進一步討論之前，我希望將區分原始音樂與民間音樂的那條線一清二楚地畫出來。

我們知道原始音樂的第一個階段是單音符，後來逐漸加上音調，因為原始人吟誦不出正確的音；五度和八度透過情緒的緊張感進入吟誦之中，後來又增加比五度高一個音的六度，高於二度的三度也是如此，由此形成了世界各地都可見到的五聲音階。因此可以清楚得知，音階的發展來自於情緒的影響。

節奏的發展可以追溯自歌唱或朗誦的字詞，整體設計或曲式則來自舞蹈。從以下來自巴西的例子中，我們可以發現幾乎是初始狀態的原始吟誦：

▶ ♫

以下同樣來自巴西的例子稍微好一些，但仍缺乏曲式也不帶情緒。

etc.

然而一搭配舞蹈，情況就截然不同了，因爲曲式、規律性與設計立刻就顯而易見。

etc.

另一方面，情緒元素帶來了另一個非常決定性的變化，也就是歌手可以自由加入更多聲音，以及字詞被引用至歌曲之中，想當然耳爲歌曲增添了語言的節奏。

於是，情緒和朗誦元素藉由更廣域的人聲而提升了表現力量，也將口語中強烈的節奏感加入了歌曲裡。另一方面，舞蹈也爲富節奏感與情緒的反覆樂句帶來規律性。

從下面的例子，可以更清楚看出存在於原始音樂中的民歌元素：

<center>

三或四個音符（簡單）

南美

</center>

<center>

努比亞

</center>

<center>

情緒性（簡單）

薩摩亞

</center>

情緒性與綜合

哈德遜灣

蘇丹

咆哮與情緒

舞曲。巴西

　　許多民族都發展出了五聲音階（中國、巴斯克、蘇格蘭、印度等），這似乎指出其音樂之間必然具有相似性。然而並非如此。我們探索其異同時，會發現真正的民歌蘊含的顯著民族特徵不多，而是某種發自內心的東西。音樂中的民族特色是某些思維習慣或語言習氣的產物，是外觀上的東西。如果我們觀察不同民族的音樂，會發現某些特性；除去這些共同特性後，會發現這種民族特色外衣底下的形體舉世皆同，與原始音樂的普世語言之間的關係非常鮮明。卡門的歌曲去除三連音和二拍子節奏（西班牙式或摩爾式）的混合後，與「咆哮」相去不遠。

民族特色的六種類別

民族特色可以分成六種不同類別：

首先是可以廣泛稱爲「東方特色」的類別，包含印度、摩爾、暹羅（今日泰國地區）、吉普賽特色，而吉普賽特色囊括大多數東南歐（羅馬尼亞等）類別。李斯特的第二號匈牙利狂想曲開頭部分去除東方情調或吉普賽特徵後，也不過是三音符的原始類別。

第二類或許可稱爲重複風格，可以在俄羅斯和北歐發現。

第三類是名爲「蘇格蘭促音」的誇張風格，這種節奏手法可能源自從一個聲域跳到另一個聲域的訣竅，天性單純的民族永遠爲此著迷。瑞士約德爾唱法（jodel）誇張萬分的形式是最佳例子。

第四類是二拍子節奏與三拍子節奏看似變化無常的相互混合，在西班牙與葡萄牙音樂中尤其常見，其南美後裔的音樂也有這種特色。然而，這個特點可以直接回溯到摩爾人身上。從摩爾人絕佳的編曲設計中，我們一直可以看到曲線與直線、圓形與方形、完全節拍與揚揚格的相互交織，讓這個特點直接成爲東方特色或裝飾發展的其中一個類別。但因爲其獨特性太過明顯，似乎應該分開來論。

第五類就如第四類，也可以說成僅是東方類別的一個階段，由不斷地使用增二度和減三度所構成；這種手法深富阿拉伯風格，可以在埃及音樂中發現，奇怪的是偶爾也會出現在北美印第安文明中。然而無須大驚小怪，因爲我們對其古老根源一無所知。從那片神祕汪洋中，我們只能偶爾看到露出一半的岩石，激發各式各樣的揣測。朱特印第安人在某些舞蹈中穿綠袍搖扇子的習俗便是一個例子，在美洲內陸發現的這類阿拉伯旋律如下：

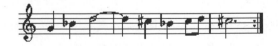

還有如下的俄羅斯歌調：

作者麥克杜威與其夫人瑪莉安在瑞士山間散步。構圖與姿勢流露浪漫主義風格，表現出強烈的情感與在自然中人的渺小。
© the United States Library of Congress,the digital ID cph.3b20266.

麥克杜威在近代的美國音樂史中，其音樂不但承襲歐洲古典音樂的傳統，也融入當代美國的文化元素，作品呈現世紀交替的美國。他作育英才，授課講義啟迪許多音樂晚輩，是集作曲家、鋼琴家與音樂教育家於一身的音樂家。
© the United States Library of Congress,the digital ID cph 3b38907.

左圖：福格爾魏德坐在綠色小
丘上沉思，身邊是劍和他的紋
章圖像（一面是籠中鳥，一面
是頭盔），拿著一捲手稿。

圖版35，我們都因為華格納的歌劇而
熟悉唐懷瑟，因此除了說這位愛情歌
手是真有其人、瓦爾特堡也確實舉行
過歌唱大賽。

圖版7，圖根堡是著名的愛情歌手，圖根堡
是諸多古怪傳說的主角，他的詩作簡單，
富旋律魅力，似乎與其生平故事的野蠻殘
忍有所出入。

圖版 44，麥森的海因里希人稱「弗洛布」，代表著愛情歌手的發展巔峰。他被稱爲是七種藝術的大師，圖版顯示他向某位王侯獻唱，身邊的隨從抬起他腳下的地毯。此圖清楚顯現出愛情歌手與遊唱詩人之間的不同。

圖版28，在國王面前唱歌時也爲自己伴奏，但在這張圖中，我們可以看見兩位遊唱詩人在比武場中，演奏或演唱歌曲的是娛人，詩人在相鬥。

圖版11，最後一位霍亨斯陶芬家族成員的康拉丁。圖中描述他有著金髮黑眼，穿著金領綠長衫。他的灰色獵馬披著深紅色斗篷，配上金色馬鞍與馬銜，繫著緋紅色韁繩。康拉丁戴著白色狩獵手套和三角王冠。圖片上方是耶路撒冷王國的紋章（銀底金冠），因為祖母伊奧蘭特緣故，他也是耶路撒冷王國的繼承人。

圖版36，尼塔爾人稱「搗蛋鬼提爾」第二，他是巴伐利亞人，他顯然是農民詩人與歌手，如同搗蛋鬼提爾般惹起諸多爭端，圖版描繪的顯然正是其中一個爭端。他的音樂或旋律與搭配的詩作，構成了中世紀音樂目前所知最完整的合集真跡。

民歌中的最後一種民族特色幾乎是一種負面特質，其特點就是簡單，這種簡單性是受歌曲作者本人影響，也可能是作者耳濡目染的結果；例如德國民歌嚴格來說是人工產物，不是根源自當地人民，而是從古至今許多作曲家在這個領域中耕耘的成果。

　　雖然這點自然去除了所謂「德國民歌」的民族特色，但這些作品反而因此獲益良多，因為音樂藉此剝除了一切民族習性後，留下的僅有不受個人習癖與性情及有限音階影響的思維本身，得以淋漓盡致地煥發其內在之美。因此在所謂的德國民歌中，最深刻的效果往往是透過絕對的簡單與直接達成的。

　　以下我們舉六首民歌為例，先探討其民族特色，再分析其編曲設計，因為我們是藉由編曲設計來辨別一首旋律的生命力，其餘皆是外物，都是不同國家的外在特色罷了。從中我們應當看得出來，某個民族孕育出來的一段旋律或樂思，到了另一個國家就會換上另一套衣裝。

阿拉伯歌

編曲設計

俄羅斯──重複

紅色的俄羅斯裙

蘇格蘭

愛爾蘭──情感充沛，編曲設計完善

西班牙

埃及

(Note augmented intervals) （注意增音程）

從德國與英國兩個民族相似的神態中，可以觀察到其民謠的特色。

去除民族特色之後，典型的民歌如下所示：

12

遊唱詩人、

愛情歌手與

工匠歌手

中世紀的阿拉伯文化璀璨輝煌，影響了歐洲藝術

雖然雲遊各地的遊唱樂人或詩人從創世之初就存在，且他們留下的詩歌往往意味深長，但後人對他們搭配唱詞的音樂卻所知甚少。

西元七〇〇年到八〇〇年左右，當歐洲人普遍還是心智駑鈍的文盲時，阿拉伯人是文化與科學的化身；當時的阿拉伯帝國橫跨了印度、波斯、阿拉伯、埃及（包括阿爾及利亞與巴巴利）、葡萄牙與西班牙轄區、安達盧西亞、格拉納達等地。人們似乎總是把巴格達的東方哈里發宮廷描述得富麗堂皇，令人嘆為觀止。

舉個例子，據說哈里發馬赫迪（Caliph Mahdi）一次麥加朝聖之旅

就耗費了六百萬金第納爾[i]。他的孫子阿爾馬蒙（Almamon）則在某一次救濟中發出了兩百五十萬的金子；他在巴格達的宮殿房間掛有三萬八千張織錦，其中一萬兩千張是金線絲織品，地毯則有兩萬張以上；他還讓希臘大使觀賞象徵國王尊榮的一百頭獅子，每頭都有專人照料，以及一株驚人的金銀樹，共有十八根枝葉茂盛的粗枝幹，上面停滿了同樣以貴金屬製作的鳥，透過機械操作，鳥一歌唱，葉子便會顫動。這樣的宮廷，尤其是在阿爾馬蒙之後繼任的哈倫‧拉希德（Haroun-al Raschid）王朝，自然會吸引如祖拜爾（Zobeir）、摩蘇爾的伊伯拉罕（Ibrahim of Mossoul）等知名阿拉伯遊唱樂人，以及多位出現在《一千零一夜》中的真實人物與當紅歌手前來。其中一位是塞賈布（Serjab），他在宮廷爭寵與陰謀中被迫離開巴格達，設法進入西方哈里發國，最後抵達西班牙哥多華（Cordova），那裡的阿卜杜拉赫曼哈里發（Caliph Abdalrahman）宮廷的奢華程度與巴格達宮廷不相上下。關於這點，我們從愛德華‧吉朋[ii]的書中讀到，在阿卜杜拉赫曼王的阿爾札哈拉城（Zehra）宮殿謁見廳中，四處鑲飾著金子和珍珠，阿卜杜拉赫曼王光是馬夫就有一萬兩千名，每人的腰帶與彎刀無不鑲金帶銀。

我們知道阿拉伯對歐洲藝術的影響是經由西班牙傳播，雖然從今日的西班牙音樂就能明白看出這些痕跡，但其特色在這千年來已經淡化了大半。另一方面，從直到一四○○年在布達佩斯城門外還能見到薩拉森人[iii]這點來看，我們可以了解為什麼阿拉伯特色在匈牙利音樂中明顯得多。要說歐洲遊唱詩人採用了摩爾人的烏德琴並稱之為「魯特琴」，那也是順理成章的事。在遊唱詩人所有的早期歌曲中，我們會發現同一個影響來源留下的許多痕跡，像是晨歌的名稱「albas」或「aubades」來自阿拉伯語，「serenas」（夜曲）、「planhs」（哀歌）、「coblas」（對句）亦然。

i 譯註：dinar of gold，通行於中古世紀伊斯蘭國家的金幣。

ii 譯註：Edward Gibbon，西元一七三七年至一七九四年，英國歷史作家，這裡提到的著作應是吉朋的六冊名著《羅馬帝國衰亡史》（*The History of the Decline and Fall of the Roman Empire*）。

iii 譯註：Saracens，中世紀歐洲人對阿拉伯人的稱呼。

遊唱詩人（troubadour）這個詞本身是延伸自「trobar」，意思是發明。

遊唱詩人的起源

在克勞德·弗里耶爾（Claude Fauriel）、聖波列耶（St. Polaye）和許多人的著作中，可以發現對普羅旺斯文學[i]起源的描述，當然也會提到遊唱詩人。一般認為，普羅旺斯詩歌與拉丁文沒有關係，這種新的詩歌很可能起源自一群吉普賽人般的民族，中世紀的拉丁文編年紀錄者稱呼他們為「娛人」（joculares或joculatores），普羅旺斯語是joglars，法語是jouglers或jougleors，英語中的「juggler」（變戲法者）也是從這而來。遊唱詩人最早的源頭究竟來自哪裡，可以從他們將大量阿拉伯舞蹈與詩歌形式帶進基督教歐洲這點來推論。舉例來說，普羅旺斯詩歌的兩種形式正好對應著全詩都使用同一個韻的阿拉伯長詩（cosidas），以及也押韻的短詩（maouchahs）。薩拉邦德舞（saraband）或薩拉森人的舞蹈，以及後來的摩里斯舞（Moresco或Fandango）或摩爾舞，似乎都指向同一個來源。為了更清楚說明，且讓我從現藏於大英博物館的手稿中引用某首阿拉伯歌曲，與遊唱詩人卡普杜爾（Capdeuil）所作的歌曲進行比較。

i　編註：現今多稱「奧克語文學」（Occitan Literature），奧克語文化區為法國南部大部分地區。

阿拉伯旋律

Pons de Capdeuil

Us gays co-nortz-ne fai gay - a-men far gay-a chan-so qui fag

e gai sem - bian gai dez-i - rier jo-jos gay al - le grar

法國的遊唱詩人

遊唱詩人不可與娛人混為一談。娛人是遊走各地的賣藝音樂人,隨時都能拿出魯特琴來彈奏、唱歌、跳舞或變戲法,是受有錢人家歡迎的娛樂藝人,不久後富有貴族也養成了在宅邸中雇用幾個娛人的習慣。但遊唱詩人非常不同,通常是貴族階級,寫詩且譜曲,會雇用娛人來演唱或演奏作品。南方的歌曲往往多情,北方的歌曲則多半是「武功歌」(chansons de geste)形式,即描寫英雄生平成就與戰績的長詩,例如查理‧馬特[i]與羅蘭[ii]的故事,征服者威廉的部隊便是唱著《羅蘭之歌》作戰。

遊唱詩人就此立下了許多現代音樂形式的根基,因為這些歌曲無疑是種敘事。傍晚的歌是晚曲(sera)或小夜曲;夜晚的歌是夜曲(nocturne);舞曲叫做敘事曲(ballada);圍成圓圈跳舞的曲子是圓舞曲(rounde)或輪旋曲(rondo);鄉村情歌是牧歌(pastorella),甚至連「最高音部」(descant)或「高音部」(treble)等字也可追溯到那個時期。唱歌娛樂主人的娛人,不會全跟著同樣的旋律走,其中一人會潤飾歌曲並唱出十分不同但仍與主旋律相合的裝飾旋律,就像今日小型業餘樂團中的笛手自行為音樂添加裝飾音。不久之後,愈來愈多的歌者加入歌唱,新的聲部便稱作三聲部、第三聲部或高音聲部。很快地,娛人的這種即席表演有了管理的必要,人們開始把實際的音符譜寫下來,以免混淆。這種歌唱習慣於是融入了前一章提到的假低音。在這些歌曲形式之外,還有所謂的「勸世詩」(sirventes)──也就是「祈禱儀式之歌」(song of service),內容非常偏頗,以鼓、鈴、管伴奏,有時也用喇叭。娛人會在其主人(也就是雇用他的遊唱詩人)比武的時候,在場外唱富戰爭意味的歌曲。哈根(Friedrich Heinrich von der Hagen)的著作《愛情歌手》(*Minnesinger*)對這個習俗有詳盡的描述。

i 譯註:查理‧馬特(Charles Martel)西元六八八年至七四一年左右,法蘭克首相與軍事領袖,戰功彪炳,自西元七一八年以後也是法蘭克王國(Francia)的實際掌政者。

ii 譯註:羅蘭(Roland)是查理曼的聖戰士之一,以他的名字命名的史詩〈羅蘭之歌〉(La Chanson de Roland)作於十一世紀,是早期法語文學的重要著作之一

在法國，十三世紀阿爾比十字軍被根除時，遊唱詩人也遭受重大打擊，此後普羅旺斯詩歌僅延續到十四世紀中期便沒落。

當時單是在一座城市（例如貝濟耶〔Béziers〕），就有三到四萬人遭控信奉反教宗的異教而遭處決。教宗代表人的訓詞是「上帝知道誰是自己人」，無論是天主教徒還是阿爾比人（教派名），都遭肆意誅滅。毋庸置疑的是，這類反教宗的異端幾乎都有遊唱詩人大力相助。他們的勢力之大，以致於要到普羅旺斯各城市幾乎完全被夷為平地，人口因為屠殺、活活被燒死、接受宗教審判而大量減少之後，遊唱詩人反叛、反教宗的勸世詩（娛人團隊在每個市集裡歌唱）才噤聲。

德國的愛情歌手

這裡不宜回顧貝特蘭・德・波恩（Bertran de Born）、伯納特・德・文塔多爾（Bernart de Ventadour）、蒂柏（Thibaut）等人的詩歌，因此我們來到德國，當地的愛情歌手與工匠歌手以獨特的德國作風吸收了遊唱詩人的精神。

在德國，遊唱詩人變成了愛情歌手，也就是唱情歌的歌手。早在十二世紀中期，愛情歌手就已在人們生活中扮演重要角色，其行列中不乏多位顯要的貴族與王侯。不同於法國遊唱詩人，德國愛情歌手會自己用維奧琴（viol，古提琴）為歌曲伴奏，而不是雇用娛人伴奏。他們以當時的德國宮廷語言施瓦本語（Swabian）寫詩，比遊唱詩人的詩歌更有感染力而純粹。他們的長詩對應著法國北部的武功歌，就莊嚴度與力道而言皆更勝一籌。從法國人那裡我們聽見《羅蘭之歌》（征服者威廉的部隊入侵英國時便唱著這首歌），從德國人那裡除了沃爾夫拉姆・馮・埃申巴赫（Wolfram von Eschenbach）的《帕西法爾》（*Parzival*）與戈特弗里德・馮・史特拉斯堡（Gottfried von Strasburg）的《崔斯坦》（*Tristan*）之外，還能聽見《尼伯龍根之歌》（*Nibelungen Song*）。相對於遊唱詩人的詩，愛情歌手的詩作特色是潛藏著一股似乎專屬於德國這個民族的憂傷。歌曲中充滿了對大自然的描述，以及冬天與夏天（原型是死亡與生命）之間的永恆紛爭（讓我們想起曼尼洛斯、酒神、亞斯他祿〔Astoreth〕、巴

力等古老神話）。

愛情歌手沒落後，取而代之的工匠歌手

在最後一位施瓦本國王霍亨斯陶芬（Hohenstaufen）家族的康拉德四世（Konrad IV）過世後，德國的愛情歌手沒落，取而代之的是職人（meister）或工匠歌手所代表的運動。十四、十五世紀時，德國分裂爲無數個小公國與王國，許多貴族淪爲強盜之流，發動數不盡的小型戰爭，陷全國於動盪之中。因此，他們沒有發展詩歌或音樂的閒情逸致。然而在這同時，大小不斷的戰事與搶劫在鄉間肆虐，使人不得不到城市尋求保身。城市人口規模增長之餘，商人也一點一滴重拾貴族所捨棄的詩歌與音樂藝術。

他們按照商業上的慣例，將藝術團體組成公會，入會規定非常嚴苛。每名會員的等級由其運用所謂「指法譜」（Tabulatur）原則的技巧而定。會員分五等：只要加入公會就是最低等；高一等者有學者之稱；第三等是學校之友；再高一等是歌手、詩人；最高等是工匠歌手，有志取得這等榮耀的人，必須發明出新的旋律或韻律風格。這類比賽的細節，我們都可以從華格納的喜劇[i]中得知；在某些情況底下，華格納甚至也使用工匠歌手晉升規則的字句。雖然直到將近十五世紀中期，工匠歌手在德國各地都享有公會特權，但這場運動在以紐倫堡（Nuremberg）爲核心的巴伐利亞最爲風行。

由此我們可以看出，工匠歌手與愛情歌手是十分不同的兩群人。工匠歌手的主要價值在於給予了華格納創作偉大美妙音樂的托辭，畢竟漢斯・薩克斯[ii]（Hans Sachs）可能僅是旋律平庸無奇之至的眾多工匠歌手之一。另一方面，愛情歌手及其前輩與後繼者則爲我們的現代藝術貢獻良多。廣泛而言，可以說多數現代詩歌受惠於德國中世紀傳奇的地方，

i 譯註：華格納的作品《紐倫堡的工匠歌手》（Les Maîtres Chanteurs）和《唐懷瑟》（Tannhäuser）都是以這類歌唱比賽為經緯。

ii 編註：華格納歌劇《紐倫堡的工匠歌手》中的主角，亦是生活於十六世紀的真實人物。

比我們普遍願意承認的多，這類傳奇的代表即是埃申巴赫、史特拉斯堡的作品，以及〈尼伯龍根之歌〉、〈古特露尼〉的無名編曲者。音樂的發展歸功於遊唱詩人的部分更多，因為就我們對愛情歌手所唱的旋律的了解，他們的歌曲就表現力而言仍無法與法國「同行」相提並論。

幾位著名的愛情歌手與其作品

在結束這一回合的討論之前，讓我引述一些愛情歌手的詩作與旋律，並簡單介紹一下作者。

最著名的愛情歌手是瓦爾特・馮・德・福格爾魏德（Walther von der Vogelweide）、海因里希・弗洛布（Heinrich Frauenlob）、唐懷瑟（Tannhäuser）、尼塔爾（Nithart）、圖根堡（Toggenburg）等人。福格爾魏德的名字首次出現在西元一二〇〇年，他是德國霍亨斯陶芬王朝國王菲利浦的宮廷詩人，不久也成為繼位者奧圖與弗里德里希的宮廷詩人。西元一二二八年時，他隨弗里德里希王加入十字軍，又在耶路撒冷見證國王加冕。他逝世於巴伐利亞烏茲堡（Würzburg）。根據他的臨終囑託，他的墳上每天都要備妥給鳥兒的食物和水，至今我們仍可見到那四個為此鑿的洞。哈根（Hagen）論工匠歌手的著作中所收錄的圖片來自十五世紀蘇黎世的《馬內塞古抄本》（Codex Manasses），後來也成為所有此主題寫作的基礎。福格爾魏德的圖像（見彩圖一）顯示他坐在綠色小丘上沉思，身邊是劍和他的紋章圖像（一面是籠中鳥，另一面是他的頭盔），手裡拿著一捲手稿。他的一首短詩是這樣開頭的：

菩提樹下，
草地上，
我尋找甜美花朵；
芬芳的首蓿，
柔美的綠草，
在我腳下彎腰。

看，那暮色，

緩緩西沉，

籠罩丘陵與山谷。

噓！我的愛人——

譚達拉黛！

夜鶯的歌聲多甜美。

　　我們都因為華格納的歌劇而熟悉唐懷瑟（圖版35），因此除了說這位愛情歌手是真有其人、瓦爾特堡（Wartburg，圖林根〔Thüringen〕家族的城堡）也確實在一二○六至一二○七年時舉行過歌唱大賽之外，其他無須贅述。華格納寫進歌劇《唐懷瑟》中的這場競賽，是巴本豪森（Babenhausen）與圖林根兩地宮廷關於騎士實力、詩歌、音樂的較量，在艾福特（Erfurt）舉行。參加比賽的騎士有曾出現在〈帕西法爾〉傳說中的匈牙利克林索爾（Klingsor）的後裔、唐懷瑟、瓦爾特·馮·埃申巴赫（Walther von Eschenbach）、福格爾魏德等多位樂人。唐懷瑟是福格爾魏德的追隨者，更佳說法是福格爾魏德的繼任者，和他一樣是十字軍，生活年代在十三世紀前半葉。圖根堡和弗洛布都是著名的愛情歌手，圖根堡（圖版7）是諸多古怪傳說的主角，他的詩作簡單，富旋律魅力，似乎與其生平故事的野蠻殘忍相違。

　　麥森的海因里希（Heinrich von Meissen），人稱「弗洛布」（圖版44），代表著愛情歌手的發展巔峰。他在一三二○年左右逝世，如其綽號[i]所示，他的作品中充滿了「永恆女性」（das ewig weibliche）[ii]最佳的典型。他被稱為是七種藝術的大師，賦予他梅因茲主教座堂法政牧師的地位，有神學博士的頭銜。他也譯述了《聖經》中的〈雅歌〉，將之改寫成獻給聖母瑪利亞的狂喜頌辭，將詩的創作帶上當時的巔峰。圖版顯示他

i　編註：「弗洛布」（Frauenlob）這個名字由德語「Frauen」（女性）與「lob」（崇敬）所組成。

ii　編註：德語，意指「永恆的女性」，該詞首度出現於歌德作品《浮士德》第二部最終幕的〈神祕的合唱〉，此時浮士德的靈魂得到救贖，歌德提到了「永恆女性」的存在。

向某位王侯獻唱，身邊的隨從抬起他腳下的地毯。此圖清楚顯現出愛情歌手與遊唱詩人之間的不同。圖中的弗洛布在國王面前唱歌時也爲自己伴奏，但在圖版28中，我們可以看見兩位遊唱詩人在比武場中，演奏或演唱歌曲的是娛人，詩人則彼此相鬥。爲了再舉一個例子，我們看看康拉德四世之子、也是最後一位霍亨斯陶芬家族成員的圖片（圖版11）。他出生於西元一二五〇年左右，一二六八年在那不勒斯的市場遭斬首處決。他又被叫做康拉丁（Konradin），其生平故事我們耳熟能詳：康拉丁和母親同住在舅舅巴伐利亞的路德維（Ludwig of Bavaria）的城堡中，他在旁人慫恿下加入兩西西里（他是該地的王位繼承人）反抗法國的戰事，戰敗後被本身也是著名遊唱詩人的安茹（Anjou）公爵處決。哈根著作中的圖說描述他有著金髮黑眼，穿著金領綠長衫。他的灰色獵馬披著深紅色斗篷，配上金色馬鞍與馬銜，繫著緋紅色韁繩。康拉丁戴著白色狩獵手套和三角王冠。圖片上方是耶路撒冷王國的紋章（銀底金冠），因爲祖母伊奧蘭特（Iolanthe）的緣故，他也是耶路撒冷王國的繼承人。以下是他的作品之一，可以說公允呈現了愛情歌手的歌詞風格：

可愛的花朵與甜美的青草
在溫和的五月解放後，
卻被冬天的鐵掌
殘酷地囚禁；
但五月在遍地青蔥中微笑，
不久前似乎愁雲慘霧，
如今全世界笑顏逐開。

夏天明亮綿長的白日
帶不來喜悅。
縈繞在我腦海的美麗少女
嘲笑我企盼的凝視；
她昂首闊步走過我面前，

除了輕蔑什麼也沒留下，
讓我的生命悵然若失。

但我應該收回對她的愛意，
因為我的愛人已絕塵而去。
只要能忘懷縈繞我歌中不去的愛，
我願意慷慨死去。
於是我孤單、哀愁地生活下去，
因為我的祈禱沒有帶來愛，
反而如孩子般嘲笑我的嘆息。

現存手稿中這些愛情歌手的音樂作品很少受到關注，直到最近才有人進行分類並譯成現代樂譜。然而到目前為止，成果仍令人不甚滿意，因為所有節奏都是揚揚型。對這個必定籠罩著十一到十三世紀音樂記譜法的謎團來說，這似乎是非常不可能的答案。

尼塔爾（圖版36）人稱「搗蛋鬼提爾」（Till Eulenspiegel）第二，有多首旋律或「曲調」收錄在哈根的著作（頁845）中。他是巴伐利亞人，生活在一二三〇年左右，服務於奧地利腓特烈（Frederick of Austria）的宮廷。他顯然是農民詩人與歌手，如同搗蛋鬼提爾般惹起諸多爭端，圖版描繪的顯然正是其中一個爭端。他的音樂或旋律與搭配的詩作，構成了中世紀音樂目前所知最完整的合集真跡。

討論德國人的戀歌時，把戀歌（minnelieder）拿來與遊唱詩人的歌曲比較十分有意思，可以看出阿拉伯影響如何讓後者的曲線數量（或稱阿拉貝斯克）增加；而德國歌曲則好比直線，這正是我們所知的德國民歌特色。

納瓦拉王蒂柏二世的牧歌，一二五四年

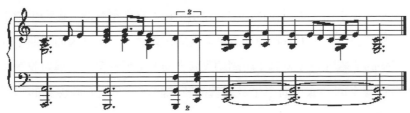

尼塔爾創作的旋律

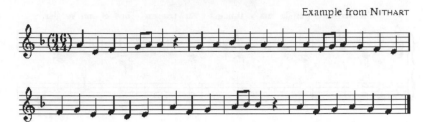

Example from Nɪᴛʜᴀʀᴛ

愛情歌手與遊唱詩人音樂風格的比較

　　論及愛情歌手旋律的直線性，並拿來與遊唱詩人歌曲中的些許東方特色相比較時，有人認為音樂的發展歸功於後者更甚前者，此言不虛。如果我們承認希臘建築的直線很完美，那就必須承認人類並不完美。我們是活生生的存在，在很大程度上會感情用事。些許東方特色與情感的曲線為藝術的純粹直線帶來生命的奔流，結果是出現了我們可以帶著敬意遠觀也可以就近**感覺**的成品。音樂是一種語言，能夠成為人類無法訴諸言語時的表達工具。因此，音樂必須含有純感官性的人性元素，才容易聆賞。這就是為什麼遊唱詩人的音樂儘管風格不如愛情歌手的音樂純粹，但在我們的藝術發展中卻擁有最高價值。然而，不應該讓其中的東方特色蒙蔽了直線，它必須是給予音型更多力道或溫和氣息的方法。它必須像詩在畫中、香氣在花朵中的作用一樣；它必須有助於彰顯事物本身。我們發現這種東方特色（以最廣義的定義而言）蒙蔽因而扭曲了純粹音樂的直線性時，就有了所謂的民族音樂，這種音樂的名稱與聲譽是來自它身上的外衣，而不是其靈魂的特殊語言，即無人發現到的那個「為什麼」。

早期的

器樂

形式

俾斯麥（Otto von Bismarck）談到某些「據他所知毫無根據的報導」時說：「報紙不過是印刷廠的一堆紙墨」。略過詆毀的言下之意不談，我們可以說書面音樂與評論也是如此。因此討論書面音樂時，我們首先必須記得，盡信書不如無書，必須看得更深入，讓自己有能力把聲音轉譯回使其產生的情感。表達音樂的方法無所謂對錯；也就是說，表達音樂內涵只有**一種方法，亦即透過活力與生命力來表達**，其他方法表達的都不是音樂，只是為了悅耳而作，僅是感官之事。

眼下我們必須透過作曲家的眼睛去看，透過他們的耳朵去聽。換句話說，我們必須以作曲家的語言來思考。在很大程度上，創作音樂的過程是超乎作曲家所能掌控的，就像小說角色對小說家而言也是如此。然而，表達音樂思維的語言是另一回事，我在討論音樂中的形式時，想說

明的就是這種發展音樂言語的過程，透過這種過程，才能表達出口語永遠表達不出來的情思。

十六世紀德國、義大利、英國的音樂發展

就我們所知，直到十五世紀落幕之際，音樂還沒有自身的語言，也就是說，人們不把音樂當成表達思想或情感的工具。約斯昆‧德普雷（Josquin des Prés, 1450-1521，生於法國北部的貢代〔Conde〕）是試圖以聲音表達思想的第一人。反抗羅馬教會的馬丁‧路德（Martin Luther）也在德國推翻教會音樂。他將許多民歌融入新教教會的音樂中，揚棄古老的格雷果聖歌（其節奏模糊，或說根本無節奏可言），稱之為驢叫。

路德提倡教會音樂應該超越只是依既定規則吟唱某些旋律，從而為巴哈鋪路時，義大利（在西元一五四六年他過世之際）的特利騰大公會議（Council of Trent）也試圖底定適用於教會的音樂風格。此事在一五六二或一五六三年採用帕勒斯替那的風格後，拍板定案。因此，在德國教會音樂拓寬道路，為音樂的戲劇與情感面發展提供出口的同時，義大利卻反其道而行，忽視音樂的情感性風格，鼓勵一種極為寧靜安祥的風格，或許可稱為「非人性」的音樂。然而，義大利不久後便轉向歌劇，因此音樂在這兩個國家都急速發展，只是路線不同。

在英國，以亨利‧普賽爾（Henry Purcell）為代表的新英國藝術學派正嶄露頭角，不久後也被韓德爾（Georg Friedrich Händel）與他引進之後席捲一切的義大利歌劇派的影響力所淹沒。

法國音樂的發展

在法國，為了取悅路易十三的遺孀，來自奧地利的安妮，馬薩林樞機主教（Cardinal Mazarin）於一六五五年時從義大利招募了一支歌劇團。在這之前，除了從國外引進的音樂外，其實沒有任何受認可的音

i 皮耶‧路易吉（Giovanni Pierluigi da Palestrina, 1525-1594）出生於離羅馬不遠的帕勒斯替那（Palestrina），意大利文藝復興後期作家，創作大量教會音樂。

樂。在路易十一（逝於一四八三年）時期，荷蘭對位法作曲家約翰·奧克岡（Johannes Ockeghem）是法國的首席音樂家。

有時也稱爲「假面劇」的法國啞劇，很難說能代表藝術的可貴進展，雖然它在法國的風行程度，清楚顯示出它直接承襲了古老的啞劇，也是法國歌劇的直接先祖。我們讀到早在西元一五八一年時（較弗羅倫斯的卡契尼〔Giulio Caccini〕創作《尤麗迪斯》〔Euridice〕早二十年），就有一齣名爲《瑟西》（Circe）的芭蕾舞劇在亨利三世的繼妹洛林的瑪格莉特（Margaret of Lorraine）的大婚典禮上演出。劇中音樂是由兩位宮廷音樂家吉拉德·迪·博略（Girard de Beaulieu）與賈克·薩蒙（Jacques Salmon）所作。舞劇演出時，有十組樂團在舞廳的圓頂閣待命。這些樂團包括了雙簧管、短號、長號、維奧爾琴、笛、豎琴、魯特琴、哨笛等。在這之外，還有十位穿著戲服的小提琴手在第一幕進場，左右各站五人；一群彈魯特琴、豎琴、笛的樂手扮成人魚隨後「游」進場中，其中一人甚至拿著某種人提琴；朱庇特（Jupiter）也在四十個音樂家簇擁下登場。據知這場婚禮的慶祝活動耗資五百萬法朗以上。就音樂而言，上述芭蕾舞劇在藝術表現力上並無進展。瑟西進場時的旋律伴奏可能是今日法國民謠〈孤挺花〉的原始版本，如今通稱爲〈路易十五曲〉，巴達沙利尼（Baltazarini）將之形容爲「宏亮的歡樂之聲，即鐘聲」。

音樂在法國的發展始終停滯不前，直到一六五○年義大利音樂開始風行（到一七三二年）、拉摩的第一齣歌劇《伊伯利特與阿莉西》（Hyppolyte et Aricie）在巴黎演出後，情況才有改變。此時拉摩已經以大鍵琴樂手與（多半爲大鍵琴作品的）器樂作曲家的身分大獲成功，生涯起飛。然而，那個時代的音樂（也就是世俗音樂）已經成爲一種新藝術，法國人只是在既有基礎上予以改良。

舞曲形式的革新，帶來了新的曲式

這種新藝術最早在各個不同民族的舞曲上特別明顯。這些舞曲賦予了音樂「形式」，並讓音樂保有某些既定節奏與時間長度。漸漸地，這些舞曲形式與節奏再也圈限不了自然表達為音樂的情感，於是大膽的革新者一個接一個起而修改。人類這種勇於掙脫舞曲束縛，以適切的語言表達其靈魂深處的「膽識」，在我們眼中看似滑稽，但即使是今日，要鼓起勇氣來革新也非易事。我想說明的是，這類舞曲形式的修改帶來了奏鳴曲、交響曲與交響詩。歌劇是另一回事，由於不受舞曲節奏或教會法規束縛，歌劇依循常態逐漸演變。然而，我們不能說歌劇與純器樂是一起發展，因為純器樂才剛開始褪去舞曲外衣，以表達人心神聖內涵的語言之姿初登場而已。以下首先討論這些舞曲的形式與節奏，再來看編曲設計的概念如何在音樂中覺醒，以及在修改這些形式與立下十九世紀奏鳴曲的基礎上，效果如何。

舞曲形式示例

下面顯示西元一七五〇年左右以前不同舞曲形式的結構：

古老舞曲形式（1650-1750）

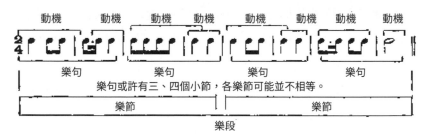

這個樂段可以重複，或是延長為十六小節但仍為一個樂段。

在上述所有形式中，每個樂段都可以重複。

通常第 I、III、VI 樂段會重複，第 II 樂段則自行其是。第 II 樂段比第 I 樂段長時，更是如此。

在形式二、形式四、形式六、形式七中，結尾往往會有幾個小節的尾奏。

古老舞曲分析

（1）**薩拉邦德舞曲**（Sarabande）：$\frac{3}{2}$ $\frac{3}{4}$ 緩板。

節奏 。形式一，有時是形式二。

這種舞曲起源自西班牙（薩拉森舞曲），通常以所謂變奏段（partita 或 doubles）來伴奏。

（2）**彌塞特舞曲**（Musette，風笛）：$\frac{3}{4}$ $\frac{4}{4}$ 稍快板。形式一。

永遠都寫在持續音上方或下方，持續音通常會延續到最後。彌塞特舞曲通常會形成嘉禾舞曲的第二部（不是樂段）。

（3）**嘉禾舞曲**（Gavotte）：♩快板。

節奏 ‖♩ ♩ ♩ ♩ ♪♪ ♩ ♩ ♩ ｜ 或 ｜♩ ♪♪ ♩ ♩ ♩ ♩ ｜。永遠都從第三拍開始。形式三或形式五。有彌塞特舞曲伴奏時，嘉禾舞曲一定會重複。

（4）**布雷舞曲**（Bourrée）：¢快板。

節奏 ¢ ♪♪ ♩｜♩ ♩ ♩ ♪♪｜。形式三或五。通常比嘉禾舞曲快，從第四拍開始。

（5）**黎高多舞曲**（Rigaudon）：類似布雷舞曲，但速度較慢。

（6）**魯爾舞曲**（Loure）：類似布雷舞曲，但速度較慢（在法語中，動詞「lourer」的意思是「連奏」，可能是魯爾舞曲的低音特色）。

（7）**鈴鼓舞曲**（Tambourin）：¢快板。

形式與節奏類似嘉禾舞曲，但速度較快。通常是建立在模仿鈴鼓的節奏性持續音上。

（8）**庫朗舞曲**（Corrente或Courante）：♩稍快板。

節奏 ♩ ♪ ♪♪♪｜♪♪♪♪♪♪｜ 或 ♩ ♪｜♪♪♪♪♪♪｜（不常從拍子上開始）。形式一，有時也採用形式二。節奏通常是統一的，是一種永久的行進，但並非同一個聲部。

（9）**小步舞曲**（Minuet）：♩，通常比中板慢一點，不過後來的小步舞曲速度變成稍快板。

節奏通常是‖♩ ♩｜♩ ♩ ♩｜♩ ♪♪♪♪｜ 等。

古老的小步舞曲往往從第一拍開始。形式四；第III、VI 樂段通常採用不同於第I、II樂段的調式，稱為中段或小步舞曲二。也有無中段的小步舞曲，採用形式一或形式二。

（10）**夏康舞曲**（Chaconne）：♩中板。

形式不定；有時僅有一個樂段，有時有三或兩個。通常會以變奏段伴奏，且總是寫成反覆低音或反覆低音變奏。節奏往往是切分音。

（11）**帕薩喀利牙舞曲**（Passacaille）：♩，類似夏康舞曲但更宏偉。

（12）**圓舞曲**（Waltz，古德國）：♩中庸的行板。通常為形式六。
節奏類似是 ♩♩♩。

（13）**進行曲**（March）：♩中庸的快板。
節奏 ♩…，或 ♩…等。形式六。

通常所有樂段都會重複，且每個樂段包含八個小節；第III、VI樂段會改變調和節奏。

（14）**阿勒曼舞曲**（Allemande）：♩中板。
節奏通常統一為十六個音符。形式一。

（15）**巴瑟比舞曲**（Passepied）：較快的小步舞曲。

（16）**巴望舞曲**（Pavane）、帕瓦那舞曲（Padvana）或孔雀舞曲（Pavo）：♩中庸的行板。
節奏 ♩。形式二或六。
有時是♩；第III、IV樂段採用不同的調性。

（17）**吉格舞曲**（Gigue）：♩♩♩♩♩♩急板。
節奏通常統一為八分音符。形式一與形式二。

（18）**波蘭舞曲**（Polonaise）：$\frac{3}{4}$。

節奏 ‖ $\frac{3}{4}$ 𝅘𝅥𝅮𝅘𝅥𝅮𝅘𝅥𝅮 𝅘𝅥𝅮𝅘𝅥𝅮𝅘𝅥𝅮 ｜ 或 ‖ 𝅘𝅥𝅮𝅘𝅥𝅮𝅘𝅥𝅮 𝅘𝅥𝅮𝅘𝅥𝅮 𝅘𝅥 ｜ 快板。形式一，通常有短尾奏。

現代形式（1800）

（1）**馬祖卡舞曲**（Mazurka）：$\frac{3}{4}$ 稍快板。形式六。

節奏 ‖ $\frac{3}{4}$ 𝅘𝅥 𝅘𝅥 ｜ 𝅘𝅥𝅮𝅘𝅥𝅮 𝅘𝅥 𝅘𝅥 ｜。

（2）**波蘭舞曲**（Polonaise，也稱作Polacca）：$\frac{3}{4}$ 莊嚴的快板。

節奏 ‖ $\frac{3}{4}$ 𝅘𝅥𝅮𝅘𝅥𝅮 𝅘𝅥𝅮𝅘𝅥𝅮 𝅘𝅥𝅮𝅘𝅥𝅮𝅘𝅥𝅮 ‖ 或 𝅘𝅥𝅮𝅘𝅥 𝅘𝅥𝅮𝅘𝅥𝅮 ｜。
低音部通常是 ｜ 𝅘𝅥𝅮𝅘𝅥𝅮 𝅘𝅥𝅮𝅘𝅥𝅮 𝅘𝅥𝅮𝅘𝅥𝅮 ｜。形式七。

（3）**波麗露舞曲**（Bolero，西班牙語稱爲Cachucha）：類似波蘭舞曲但更活潑有勁，通常包含三連音構成的反節奏。

（4）**哈巴奈拉舞曲**（Habanera）：$\frac{2}{4}$。
節奏 ‖ $\frac{2}{4}$ 𝅘𝅥𝅮𝅘𝅥𝅮 𝅘𝅥𝅮𝅘𝅥𝅮 ｜ 𝅘𝅥𝅮𝅘𝅥𝅮 𝅘𝅥𝅮𝅘𝅥𝅮 ｜ 𝅘𝅥𝅮𝅘𝅥𝅮 𝅘𝅥𝅮𝅘𝅥𝅮 ｜
這種舞曲的特色元素是混合三連音與八分音符。速度：行板。形式不定，通常是形式一。經常重複，各次重複略有變化。

（5）**查爾達斯舞曲**（Czardas，匈牙利）：第一部 ₵ （慢、緩板）；第二部 $\frac{2}{4}$ （快、急板與最急板）。形式與節奏可見李斯特第二、四、六號匈牙利狂想曲。

（6）**塔朗特舞曲**（Tarantella）：

節奏 ‖ $\frac{6}{8}$ 𝅘𝅥𝅮𝅘𝅥𝅮𝅘𝅥𝅮 𝅘𝅥𝅮𝅘𝅥𝅮𝅘𝅥𝅮 ｜ 𝅘𝅥𝅮𝅘𝅥𝅮𝅘𝅥𝅮 𝅘𝅥𝅮𝅘𝅥𝅮 ｜ 或 ‖ 𝅘𝅥𝅮𝅘𝅥𝅮 𝅘𝅥𝅮𝅘𝅥𝅮𝅘𝅥𝅮 ｜ 𝅘𝅥 𝅘𝅥𝅮𝅘𝅥𝅮 𝅘𝅥𝅮 ‖。
拍子從頗快到最急。形式四和六，有時是形式七。中段通常比較安靜，但不一定較慢。這種舞曲幾乎都有尾奏。結尾通常是最急板。

（7）**薩塔瑞舞曲**（Saltarello）：類似塔朗特舞曲，只是跳躍（salti）較多。

（8）**波卡舞曲**（Polka，西元一八四〇年左右）：稍快板。

節奏。形式六。強音在第二拍上。古巴舞曲（有時稱作哈瓦那舞曲〔habaneros〕）往往採用波卡舞曲形式與節奏，只是會採用西班牙音樂幾乎都有的三連音

（9）**圓舞曲**（Waltz）：。

節奏（低音部）。比古圓舞曲快。採用形式二及尾奏。現代圓舞曲通常寫成組曲，或以短變調或尾奏將許多不同的圓舞曲合在一起，前面加上導奏，通常是一個慢板樂段，結尾則是蘊含主旋律意味的強烈尾奏。

（10）**加洛舞曲**（Galop）：。

節奏或。形式六。拍子為急板。

（11）**進行曲**（March）：和古代進行曲相同，但依送葬進行曲、軍隊進行曲、行列（cortege）、節慶進行曲等標題修改其特性與行進方式。在送葬進行曲中，第III、VI樂段以大調居多。

舞曲形式的現代化

從史卡拉第（Giuseppe Domenico Scarlatti, 1685-1757）迄今，幾乎每位作曲家都致力於舞曲形式的現代化。史卡拉第以個別小節、重複樂節與樂句結合各不同部分，再以樂段完成，末尾一律加上短尾奏。從他的時代以來，人人都以結合兩種形式來增減既定形式，所以就出現了幻想─馬祖卡舞曲等形式。華格納代表著現代趨勢的高峰，捨棄了各作曲家做出不同詮釋且起源於不同舞曲的形式。

將音樂從舞曲中解放出來的嘗試出現得非常早；事實上，我們所知最早的世俗音樂大多已顯現出標題音樂的趨勢，因為從情感的角度來看，世俗音樂位於最底層。起初是用來表達事物，就如學習任何一種新語言時，我們自然而然會先學名詞詞彙以表達眼前的事物如桌椅等；在書寫語言裡，符號最初也是以動物或人們意圖表達的事物外觀為形狀。同樣的特徵自然也出現在音樂中，這個新語言會先尋找一般日常名詞，然後才有表達情感的文字出現。托馬斯·威爾克斯（Thomas Weelkes）的牧歌及其音畫就顯現出了這點，器樂亦然，威廉·拜爾德（William Byrd）的〈馬車夫的哨聲〉便是一例，這是英國最早的器樂作品，與托馬斯·莫利（Thomas Morley）等人的牧歌同一時代。在法國，許多最早的古鋼琴作品是標題音樂，即使是在器樂可謂與教會音樂步調一致的德國，也顯現出相同的趨勢。

拜爾德〈馬車夫
的哨聲〉

　　上文已經說明了古代舞曲的大多數形式及其旋律結構的元素（動機、樂句等）。然而我必須提醒諸位，上述說明只是概述，呈現的是最常使用的節奏與形式。法國庫朗舞曲與義大利庫朗舞曲不同，某些舞曲的拍子在各國也不盡相同。許多混淆往往是因為結構不佳或馬虎，比方說史卡拉第的旋律結構就異常鬆散。

　　直到貝多芬出現，音樂設計的藝術才顯現出作曲家對音樂的完整理解。在那之前，幾乎偶爾才有成功之作，人們似乎對如何將思緒帶往合理結尾的藝術一無所知。偶然出現的情感性段落往往透露深刻的感受，但樂思卻幾乎無一例外地在述說的過程中不見了，原因很簡單，因為樂句的組合幾乎是隨興的，情感的瞬間迸發似乎就是其唯一的引導。巴哈是當時鶴立雞群的作曲家，他對音樂設計的掌握是本能的，但當時的對位法趨勢往往凌駕了他對旋律設計的感受，甚至因為作品元素的交織太複雜，使其旋律設計變得不可能。在多條旋律同時並行的情況下，自然難以強調其個別的情緒發展。

巴哈與帕勒斯替那

　　巴哈的藝術與帕勒斯替那有相近之處，兩人都在世界史上獨樹一

幟，但帕勒斯替那的音樂風格屬於中世紀[i]。帕勒斯替那直接承襲自聖安布羅斯、格雷果、諾特克、聖圖歐提洛（Saint Tuotilo）等羅馬教會音樂的巨匠，或許可被稱爲「非情緒性音樂」的代表。他的藝術不受奇特、意味深長的現代和聲色彩所影響，顯得純粹、不帶情緒、祥和寧靜。另一方面，想到巴哈就會立刻想到新教的某種音樂反思。他的作品不是那種「高處不勝寒」的藝術，而是偉大心靈的眞實傾瀉。巴哈的作品也呈現出一切壓抑至今、渴望但始終未能表達的感受；如果他面前有一張畫布（使用一個差勁的比喻），他會畫出更石破天驚的作品。當時的情況是，他手中的材料是殘缺不全的舞曲形式，唯一的例外是賦格，這種複雜的表達排除了自發性元素，將情緒設計限縮在十分嚴格的範圍內；這就像硬要華格納以方舞（quadrille）形式來表達思緒，不然只能進行某種音樂複式簿記的數學手法。巴哈帶來的革新確實不小。別的不提，由於缺乏平均律系統，當時的作曲家僅能使用兩或三個升降號；我們絕少能從前巴哈時期的大鍵琴音樂中找到高過G的升調或低過A♭的降調。可以確定的是，同時期拉摩在法國已經開始看出平均律的必要性，但要到巴哈寫出全部二十四個調的四十八首前奏曲與賦格，這件事才首度確定下來。

　　巴哈爲賦格形式本身帶來了諸多變革，主要是拋開形式主義。他的賦格是由所謂的「呈示部」（exposition）構成，也就是主題的表達，其答句則是由另一個聲部來進行，答句也就是以另一個聲部來重複主題，而這個答句又會引出下一個答句，以此類推，依聲部的數量而定。在呈示部之後，賦格包含某種主題及其答句的自由對位幻想曲。儘管處理的材料很複雜，巴哈往往能藉由拋卻形式囿限，給予賦格情緒意義。

i　編註：帕勒斯替那生活的年代是文藝復興時代晚期，然而音樂風格是屬於中世紀的。

14

組曲
———

融入
———

奏鳴曲
———

前一章提到，各種舞曲如小步舞曲、薩拉邦德舞曲、阿勒曼舞曲等是現代奏鳴曲形式的前身，說得更明白一點，奏鳴曲形式就是從這些舞曲發展而來。事實上，早在十七世紀「sonata（奏鳴曲）」這個詞就已用在音樂作品上，通常是指小提琴作品，很少是大鍵琴作品。奏鳴曲這個詞源自義大利語的「suonare」，意指「發出聲音」，這個詞是用來區分樂器與人聲音樂。人聲音樂是「唱出來的」（cantata），器樂則「以樂器發出聲音」（suonata）。因此，許多作品稱為「suonatas」，因為這類曲子是以樂器發出聲音，而非人聲。管風琴奏鳴曲可上溯至一六〇〇年甚至更早，但最早使用這個詞似乎與小提琴作品有關。

舞曲往往會形成組曲，尤其是稍具音樂價值的舞曲。「奏鳴曲」這個詞的來由，最早或許是為了指稱這類不是用來跳舞的舞曲形式作品。

這些舞曲組合逐漸被稱為「組曲」（suite），個別的舞蹈曲目名稱也被逐一捨棄，「組曲」就被稱作「奏鳴曲」。然而以下將說明，這些不同曲目仍保留了各自的舞蹈特色。各國將作品集合為組曲的方式不同，一般而言有法國、義大利、德國、英國組曲，但都是將不同樂章以同樣的方式組合。第一樂章是阿勒曼舞曲，接著是庫朗舞曲，然後是小步舞曲，再來是薩拉邦德舞曲，最後是吉格舞曲；所有舞曲都是同一個調。有時小步舞曲和薩拉邦德舞曲會調換位置，就像今日也會更動行板與詼諧曲的順序。

在柯賴里弦樂奏鳴曲面世的一六八五年時，將樂章數量減少到三個的慣例就已開始成形，一個世紀後，這個慣例變成通則。阿勒曼舞曲、序曲或前奏曲構成第一樂章；第二樂章是薩拉邦德舞曲，即今日慢板的先祖；最後一部通常是吉格舞曲。儘管已經不再使用舞曲名稱（其音樂早已超出其原始目的），但仍保留著這些不同樂章的顯著特色；慢板中仍使用薩拉邦德節奏（即使是海頓亦然），最後一章也保留著吉格舞曲的三拍子與節奏。除此之外，這三個樂章也往往採用同一個調。貝多芬在他最早的數首奏鳴曲中多加了一個新樂章，通常是小步舞曲，但後來又回到三樂章的結構。他的作品111（鋼琴奏鳴曲32號）只有兩個樂章，就某方面來說是回到更早的一般奏鳴曲形式。而如前所述，某些最早的器樂作品特色主要在於描寫，也就是以模仿「事物」為主，標示出標題音樂最初階段的特點。後來作曲家越來越雄心勃勃，開始藉由音樂來表達情緒。最後，某個意義上可稱為「標題音樂」的發展在貝多芬手中達到巔峰。雖然人們普遍沒有意識到，但他的每首奏鳴曲都有特定主題，一度還差點寫了題辭，以提示大眾他寫每首曲子的心思。

我們需要分析來將音樂作品拆解成和聲、節奏、旋律等不同元素以及表現力。旋律可以被解析成動機與其構成樂句，音樂的表現力也可以被這樣分析。後者的研究價值非凡，因為我們可藉此更深入了解音樂這種語言的力量。

為了清楚說明，我們將音樂分成以下幾類：

（1）舞曲形式

（2）標題音樂（事物、感受）

（3）將舞曲集結爲組曲

（4）作曲設計的開端

（5）組曲融入奏鳴曲

這裡應該沒有必要舉例說明何謂舞曲旋律，舞曲就是以單純的聲音演奏來使舞者跟上腳步，爲達到這個目標，或多或少適合的聲音節奏序列都可以拿來用。

如果要在促進器樂發展上更進一步，那就是賦予舞曲意義了。如上所述，這些意義起初來自模仿事物，例如庫普蘭模仿鬧鐘的聲音，拉摩試圖讓音樂聽起來像有三隻手而非兩隻手在彈（〈三隻手〉〔*Les trois mains*〕），他也模仿嘆息聲（〈嘆息〉〔*Les soupirs*〕）、叱責聲，甚至試圖以音樂表達心情（〈漠然〉〔*L'indifferente*〕）。在德國，這些讓器樂有表現力而非只是節奏合拍的嘗試持續發展下去，我們發現C・P・E・巴哈也試著表現愉悅的善意（〈隨和〉〔*La complaisance*〕）甚至慵懶消沉（〈慵懶〉〔*Les tendres langueurs*〕）。組曲雖然將幾種舞曲整合爲一種形式，但只看得出一點點的編曲設計。上述小型標題作品反而比這時期大多數的組曲來得更有設計（參見尚－巴蒂斯特・羅埃利〔Jean-Baptiste Loeilly〕的〈組曲〉）。

J・S・巴哈那個時代的人要是無法以實際故事來引導表達方式時，似乎就不會使用音樂言語；然而巴哈對此有直覺上的感受，即使在他的舞曲音樂中，我們也能發現前後連貫的樂句，A大調庫朗舞曲就是一例。

藝術仰賴眞心的見解而存在

在藝術中不論探討什麼，我們都應該直接就事論事，而不是討論別人寫的評語。我衷心認爲自己並不盲目尊崇書面文字，也就是說，儘管是知名人士所寫的評論，印在家喻戶曉的著作中，或有眾多大名鼎鼎的人物背書，對我而言不如直接就主題本身討論有意義。如果對音樂沒有

庫普蘭模仿滴答鐘響

通透的了解，包括對其歷史和沿革的了解，更重要的是缺乏音樂「同理心」，這種評論當然不值一哂。在這同時，要培養對音樂的認識與同理心並不難，希望我們在美國仍有一群能形成自身看法的大眾，不受傳統、批評或潮流影響。

我們必須張開雙眼直觀事物本身，而不是任由他人主導自己的方向。即使是基於無知提出的看法，只要秉持誠意，對藝術的價值也比照搬他人的陳腔濫調高。如果你照搬的不是陳腔濫調而是別人的精闢觀點，那或許更糟，因為其中缺乏真心誠意，當然你若是在理解之後而引用，則另當別論。我們的時代需要新意，需要以一片誠心提出自己的藝術判斷，因為藝術正是仰賴人們真心的見解而存在。世界各地都有能乖乖聽完冗長音樂會的聽眾，但我們還未見到誰能像安徒生童話〈國王的新衣〉中的小男孩那般直言不諱。在其他藝術中也是如此。我從未聽過有人說尚─法蘭索瓦・米勒（Jean-François Millet）〈晚禱〉前景的一部分「髒髒的」，人人也無不讚賞拉斐爾〈年輕女子肖像〉中的神祕微笑「美得令人神往」。在一切美醜都必須以希臘建築的直線來衡量的觀念下，人們不敢公開欣賞倫敦皇家司法院的建築。坦白吧！讓我們打開天窗說亮話，如果我們對一個主題沒有感覺，那就保持沉默，不要人云亦云，照搬套用時下「藝術權威」的話。

只要稍加喜愛藝術、被藝術觸動的人，就能提出對那個藝術領域有價值的見解。有時再渺小不過的種子也能長成雄偉的大樹。既然如此，為什麼要讓偉岸而傲慢的傳統大樹──時下潮流、權威、常規等──扼殺個人心中柔嫩的幼苗？

在我們以為愛樂大眾應該對權威意見照單全收的這個時代，我堅持認為讓所有藝術愛好者形成自己的見解很重要，原因再明顯不過。舉個例子，假如我們從某本史書中讀到（每本音樂史都有這類章節）莫札特的奏鳴曲令人讚嘆，每個音符無不精雕細琢，遠遠超越海頓或同時代作曲家的任何一首大鍵琴或古鋼琴作品，於是便人云亦云地說出同樣的話，必要時還把「權威」端出來佐證。這時如果你有機會研究當時的古鋼琴音樂，可能會發現事有蹊蹺，莫札特的奏鳴曲似乎沒那麼厲害，甚

至可能暗自懷疑許多看似直白而無意義的段落到底價值何在。於是你再回頭讀權威人士寫的文字，試圖找尋解釋，可能會發現以下這段話：「莫札特的音樂有難以言喻的魅力，使我們忘卻了其樂曲構造底下有著驚人學識。後來的作曲家試圖掩飾莫札特從沒想過要掩飾的建構支點，因此粗心大意的學生有時會看不見莫札特樂曲中的『主屋棟樑』，從而指控他風格貧瘠，但其實他只是像偏好將支撐大教堂尖塔的角柱暴露出來的偉大建築師那般，大膽暴露出了棟樑。」（洛克斯特羅〔William Smith Rockstro〕，《音樂史》，頁269）這番話冠冕堂皇，但全屬無稽，因為莫札特的奏鳴曲根本不像大教堂。現在是拋開這類白紙黑字的空話，直接面對音樂本身的時候了。事實是，莫札特的奏鳴曲確實完全配不上這位《魔笛》（Magic Flute）作者的其他作品，連任何一位自命不凡的作曲家的作品都比不上。他的大鍵琴奏鳴曲風格俗麗，連李斯特都不曾墮落到這步田地，即使是他屢遭冷言譏評的作品亦然。

有人可能會貶低我上面的主張，視之為十足的邪說，從上述著作的讀者到一般大眾都會這麼認為。但他們會不會、能不能實際轉向音樂本身，從美學和技術兩方面進行知性分析，以確證或否定我的主張？我對此存疑。

一個主張提出後，似乎難免會在其他著作不假思索的重申下廣為流傳。這種對草率主張的重申最古怪的一個例子，在大多數音樂史著作中都找得到蹤影。我們讀到，音樂表達（也就是音型的向上與向下、漸強與漸弱）是在西元一七六〇年左右首次於德國曼海姆（Mannheim）被「發現」。在查爾斯·伯尼（Charles Burney）、克里斯提安·舒巴特（Christian Schubart）、約翰·弗里德里希·萊哈特（Johann Friedrich Reichardt）、約瑟夫·西塔德（Josef Sittard）、威廉·約瑟夫·馮·瓦希列夫斯基（Wilhelm Joseph von Wasielewski）等人的著作中都可以發現這項主張，連奧托·楊（Otto Jahn）頗富盛名的《莫札特傳》（Life of Mozart）也不例外。故事是：有一位名為尼可洛·約梅利（Niccolò Jommelli）的義大利人率先「發明」了漸強和漸弱，首度在臺上運用時，聽眾在音樂漸強時逐一從座位起身，直到漸弱時才又坐下。這個故事很

荒謬，原因很簡單，因為約翰・彼得・史珀林（Johann Peter Sperling）早在一七○五年出版的《音樂原則》（*Principæ Musicæ*）中，就描述過從 *ppp* 到 *fff* 的漸強音，我們在普魯塔克（Plutarch）的書中也讀過同樣的說明。

約翰・薩烏斯・沙德洛克（John South Shedlock）在其著作《鋼琴奏鳴曲》（*The Pianoforte Sonata*）中認為約翰・庫瑙（Johann Kuhnau, 1660-1722）的奏鳴曲是最早的鋼琴奏鳴曲，並特別提到他的六首《聖經》（*Bible*）奏鳴曲。雖然庫瑙是巴哈在萊比錫聖多默教堂的前輩，但他其實是層次最低的作曲家。沙德洛克繪聲繪影描寫的《聖經》奏鳴曲根本不值一提，半點也比不上同代作曲家的作品。不論是音樂還是我們所謂的奏鳴曲形式，我都不認為它們具有任何歷史或發展地位。

奏鳴曲在義大利、德國與法國的發展

我們已經說明了組曲如何從舞曲形式發展而來，接下來將探討奏鳴曲如何從義大利、德國、法國的組曲進一步發展出來。我們可以用義大利作曲家沛謝提（Giovanni Battista Pescetti）的一首所謂奏鳴曲（史卡拉第的奏鳴曲起初不是名為奏鳴曲，而在這之前的奏鳴曲其實只是小品，說是奏鳴曲只是為了區分與舞曲的不同）的作品為例，來說明義大利當地的發展。這首奏鳴曲發表於一七三○年左右，是九首作品中的一首。第一樂章實際上是阿勒曼舞曲類型，其中第一段以屬調作結；在第一部份中幾乎見不到第二主題的痕跡，但透過組曲來改良的對位設計很明顯。第二樂章的調不變，並保留了薩拉邦德舞曲的節奏特色，結尾就設計而言有長足進步。最末樂章的吉格舞曲仍使用同一個調，因此可以流暢地保持在組曲的影子下。

德國作曲家約翰・海因里希・羅勒（Johann Heinrich Rolle, 1718-1785）的奏鳴曲可貴之處在於：它在第一段非常明確地加入了第二主題，因此有將原始簡單的舞曲形式發展為更複雜的奏鳴曲形式的傾向。然而，其慢板仍有薩拉邦德舞曲的特徵，使諸多其他元素相形失色。這首曲子還包含日後在他人手中寫成偉大詩作的「文字」。舒伯特的歌曲

〈魔王〉尤其受這首曲子所暗示，而它的第一樂章也預示了貝多芬的樂曲。我們在最後一個樂章再度聽見吉格舞曲的節奏。

在法國，音樂正如其他藝術，變成了區區的宮廷附屬品，且長久以來僅被當成上天恩典的顯現，讓路易十四或十五能夠聽著小步舞曲撒手人寰。在這之外，拉摩（Jean-Philippe Rameau, 1683-1764）編排的科學和聲系統（順道一提，今日的和聲論文大多以此為基礎）使得能抵抗自盧利以來盛行的義大利歌劇的少數法國作曲家，將注意力從複音作曲轉開；但由於除了耳熟能詳的舞曲節奏和調子之外，他們的音樂終究少有表現，所以很難說在世界史上留下任何印記。為顯示這種風格有多貧瘠，我們舉梅于爾（Étienne Nicolas Méhul, 1763-1817）的一首奏鳴曲來說明。這首曲子的第一樂章已經有了輪廓鮮明的第二主題，但除此之外僅是多少有些平庸的行進集合。第二樂章是不折不扣的舞曲，其實第一樂章已經有了法朗多舞曲（farandole，見比才的《阿萊城姑娘》〔l'Arlesienne〕）的所有特徵。最末樂章名為輪旋曲，即「圓圈舞曲」（round dance），顯然確實是字面上的意思。在所有上述奏鳴曲中，都可見到愈來愈常使用所謂的「阿貝提低音」（Alberti bass）。

梅于爾 A 調奏
鳴曲，作品一第
三號

組曲與奏鳴曲的關聯：以海頓D大調鋼琴奏鳴曲為例

海頓 D 大調第
50 號鋼琴奏鳴
曲，作品 16/37

為顯示組曲與奏鳴曲之間的最後一絲關聯，可以看看海頓著名的D大調鋼琴奏鳴曲[i]。在這首曲子中，如同上述分析的樂曲，所有樂章都是同一個調。慢板是薩拉邦德舞曲，最末樂章具有吉格舞曲的特徵。然而，這對海頓來說只是開始，我們稍後將說明這種形式如何實際發展成我們現代的奏鳴曲，當然還有交響曲、四重奏、五重奏、協奏曲等。

探討組曲如何發展成奏鳴曲的路徑，引領我們穿過了一片看似荒漠的不毛之地。前文提到的曲子都充滿碎片，這些碎片本身有時很精彩，但不論是剛好落在哪件作品中，負責雕塑它們的作者對其相互之間的價值卻渾然不覺。不連貫的段落、概念從未圓滿成篇。引用哈姆雷特的話

i 編註：海頓寫了許多首D大調鋼琴奏鳴曲，推測作者所指應為Hob. XVI:37。

來說：「字，都是字！」日後我們會發現貝多芬與舒伯特從同樣的碎片中建造出精彩的神殿，將同樣的字形塑成絕妙的音詩。

對於上述這個時期的音樂，羅伯特‧布朗寧（Robert Browning）的〈加盧皮的托卡塔曲〉（*A Toccata of Galuppi's*）形容得很好：

是的，你，如一隻鬼魅般的蟋蟀，

在房屋焚毀時吱吱作響：

塵與灰，死與絕，

威尼斯賺得什麼，便花去什麼。

鋼琴音樂

的

發展

　　直到貝多芬的時代，鋼琴音樂仍主要是純描寫性的標題音樂，亦即通常僅是模仿自然或人造的外物。但如果我們回頭看看古代的大鍵琴家，並檢視庫瑙的奏鳴曲，以及庫普蘭、拉摩的繁雜作品，還有約翰·雅各布·佛貝爾格（Johann Jakob Froberger）、C·P·E·巴哈等德國作曲家的奏鳴曲，會發現更高層次、直接處理情緒的標題音樂早已萌芽；不僅如此，還出現了意在使聽者超越實際聽見的樂音，追求音樂背後隱藏的思路。

　　要了解我們所說的這種標題音樂藝術如何開花結果，必須從舒曼的神祕作品中尋找答案。然而，我們要明智地謹記，雖然舒曼的鋼琴音樂確實回應了我們對高層次標題音樂的定義，但也標示了以下兩者之間的界線：一是未指明對象的情感性標題音樂；一是戲劇性的情感藝術，我

們絕對有理由相信貝多芬在他的奏鳴曲中以此為目標，且這項藝術藉由管弦樂音色與其他資源發展出了邏輯性並拓寬了視野，是今日理查‧史特勞斯所提倡的。

我們知道C‧P‧E‧巴哈已經完全打破他父親及父輩時代的對位風格傳統，以達到更自由的表現；此外他的時代已經開始運用「音色」這個字來描述音樂，即使是僅用一種樂器的音樂。或許不言自明的是，剛發明不久的「強弱琴」（鋼琴）在技術與音調上的可能性大幅增加，多半正是追求音色的成果。在這之外，不協和音的新藝術也已經開始往嶄新而奇特的樂音組合方向延伸，因而讓器樂作曲在引發並描繪情感上，有許多新的可能性。最初的實驗成果是稚拙的，例如海頓曾試著在他的某首鋼琴奏鳴曲中，間接描寫冥頑不靈的罪人改過自新[i]。

談到莫札特，就不可能不想到他的鋼琴作品是如何顯現出他是位鋼琴大師與天才兒童，大眾期待他寫出的是精雕細琢的奏鳴曲（我們不能說這是東方特色，因為這多少與德國特色的模式有關，可追溯到義大利歌劇歌手的華麗裝飾），並不期望他作出抒發情感、創新或詩意的曲子。

賦予器樂絕佳深度與表現力的貝多芬

如前所述，要到貝多芬的手中，這些嶄新字句與奇特色彩才與詩緊密結合在一起，儘管當中仍積累了重重舊習（過去戰戰兢兢遵守既定形式與潮流的遺跡），但其實已經是最早以音樂表達出人心的崇高莊重。我的意思是，他的藝術是最早拋開既定藝術正典鐐銬的作品。那些正典可以看成是（即使就今日來說）偉人投下的陰影。雖然這是岔題，但所有修習鋼琴音樂的學生無疑都明白，貝多芬在十九世紀前半葉投下了濃重的陰影，一如當前的華格納。

純粹主義者無法明白的是，那些影子是偉人身上最不重要的部分。

i　編註：作者並未指明是哪一首鋼琴奏鳴曲。不過，海頓曾對其傳記作者喬治‧格里辛格（Georg Griesinger）提到，他早期某首交響曲中的行板代表了「上帝與罪人之間的對話」，雖亦未指明是何首曲子。

我們要記得，亞歷山大大帝前去拜訪哲人第歐根尼（Diogenes）時，第歐根尼說他唯一的願望就是亞歷山大可以讓開，不要擋住他享受陽光。

言歸正傳，我們發現貝多芬是現代藝術的第一位代表人物。凡是革命都必然會帶來試圖鞏固並善加保存其成果的反應；當然，我們很難說單靠貝多芬一人就促成了這點，因為從他後期的奏鳴曲與四重奏來看，他對傳統的反抗已經讓他走向更遙遠而複雜的思路了。即使是《第九號交響曲》，因為受實際文字的干擾而必須包含朗誦與明確形式的音樂言語，也同樣受到他晚期複雜的表達方式所影響。

不受形式主義牽制的舒伯特

器樂作品中的舒伯特是熱忱無比的純美追尋者與愛好者，以致無法以過去世代的形式為基礎建立作品。因此他的鋼琴作品既不受詩歌朗誦的局限，也沒有從中獲得支持，它們從來不受形式主義牽制。

為器樂形式帶來活力的孟德爾頌

孟德爾頌是第一位將全新的藝術想像力注入古老、看似陳腐的器樂形式（尤其是鋼琴）中的作曲家，而這股熱忱基本上是那個革命時代的精神。

主張孟德爾頌是對立於貝多芬的形式主義者，同時又把他當成是我們現代交響詩的鼻祖作曲家，兩件事之間看似矛盾，然而這種衝突僅是表面，而非事實。貝多芬為了立即實現靈感，從不吝於推翻（和聲或其他）形式，孟德爾頌則習慣將所有心象放進定義明確而正統的形式中。因此，以他的管弦樂曲為例，《可愛的美露西娜》（*Die schöne Melusine*）、

孟德爾頌《芬加爾洞窟》

《芬加爾洞窟》（*Fingal's Cave*）、《呂·布拉斯》（*Ruy Blas*）等序曲的確有序曲的形式；至於人稱《月光》的貝多芬奏鳴曲，以及許多其他奏鳴曲，卻僅徒有奏鳴曲之名。眾所皆知，孟德爾頌賦予其鋼琴小品情感豐富但難以捉摸的意義，連前奏曲和賦格也不例外。然而，這些作品很少偏離其名稱所代表的正統形式。人們經常將他的《無言歌》（*Songs without Words*）當成一種新藝術形式，也因此我們最好謹記，《無言歌》

中的歌曲其實都是同一個模子造出來的，也就是最簡單的歌曲形式：先有短導奏，然後是一首詩，有時是兩首多少相近的詩，最後是尾奏。

因此廣泛來說，貝多芬爲器樂賦予了絕佳的深度與表現力，將器樂提升成表達人心中某些最偉大的思想的工具。然而也正因如此，他激烈無比的表達方式打破了對許多形式主義偉大偶像的崇拜。

詩人般的舒曼

容我再度重申，舒伯特似乎不關心對稱這回事，或從來沒想過要在鋼琴音樂中達到對稱。孟德爾頌則或許是因爲早年受過策爾特（Carl Friedrich Zelter）的嚴厲調教，所以認爲形式對稱是音樂構造的基石；雖然他是標題音樂領域公認的先驅之一，但他從未越過優良形式的界線。如果像上述所謂的音樂藝術正典，我們將孟德爾頌的鋼琴作品比做那個時代偉人留下的影子，那要牢記，他的形式主義從當時到現在都籠罩著英國。另一方面，我們仍能在布拉姆斯，甚至史特勞斯的作品中見到貝多芬的晚期風格。舒曼和以上三人不同，他的音樂不是公認的標題音樂，也不同於多半陶醉在美麗旋律與樂音中的舒伯特。舒曼的音樂並未如貝多芬般以純粹的情感爆發來打破形式主義，更毫無孟德爾頌的正統衣裝。如果要我形容，我會說舒曼的音樂代表著一位偉大詩人的奇思狂想，他對一切見怪不怪，也有能力述說自己的心象，但從不試圖賦予連貫性，也許只有到夢醒的那一刻，他才會天眞地揣測那些心象有何意義。我們要記得，舒曼是作完曲後才給樂曲名稱。

裝飾手法繁複的李斯特與蕭邦

在上述嶄新而特別的音樂之外，李斯特與蕭邦又加上了東方特色的精美窗花。我以前談過，這兩位作曲家之間的差別在於，蕭邦的窗花繚繞著詩思的薄霧；至於李斯特，裝飾本身就是他堪稱新藝術的樂音組合的起點，其效果在今日每一雙彈琴的手上都見得到。只要將今日最簡單的鋼琴曲中優美的阿拉貝斯克，拿來比較貝多芬及其前人作品中笨拙的奇形怪狀，就可以了解這層影響。我們還可以將這點公允地歸因於李斯

蕭邦降 D 大調
夜曲

特而非蕭邦，因爲蕭邦的夜曲裝飾不過是英國作曲家約翰·菲爾德（John Field）的近親，只是蕭邦的波蘭人性情自然會賦予作品前述東方特色的優雅與豐富設計。

16

神祕劇

與

奇蹟劇

中世紀的神祕劇，是歌劇與神劇的前身

　　回顧「第三聲部」（triplum或treble）和「高音聲部」（discant）等字眼的起源很有意思。discant 這個詞衍生自「爲脫離數人齊聲以八度、五度或四度合唱同一個旋律的單調性」而做的初期嘗試。在這類例子中，原始旋律又稱「定旋律」（cantus firmus，對位法中仍普遍以這個詞指稱在練習中用來讓學生寫其他聲部的一段既有旋律），唱出的新旋律叫做「高音聲部」，這時如果加入第三個聲部，就叫做「第三聲部」。依安布羅斯的說法，這種硬將不同旋律（往往是著名的古老歌調，可能是世俗或教會聖歌）合爲一體的做法，與當時其他藝術的情況如出一轍。例如威尼斯聖馬可教堂左門上有一個描繪聖經場景的浮雕，完全是以早期雕

像碎片重塑而成，這種不顧解剖學原理拼湊起來的作風，就和當時把不同旋律合起來唱的做法一樣野蠻。這種笨拙的作曲法直到帕勒斯替那的時代（文藝復興晚期）還可見若干痕跡，成爲對位、卡農、賦格的起源，構成了當時除了民歌之外，唯一已知的音樂。

然而，這種音樂很快就發展出兩種風格：一是教堂採用的風格、一是世俗風格，日後成爲歌劇和其他世俗音樂的特色。歌劇，或我們認知爲歌劇的藝術形式（名稱本身傳達不出眞義，華格納就是因此而造出「樂劇」〔music drama〕一詞）是以中世紀所謂的神祕劇（Mystery）樣貌脫離了教會。神祕劇（我們現代的神劇〔oratorio〕直接承襲自此）是描寫某種神聖主題的戲劇，其雛形是希臘悲劇與喜劇的根基。我們仍能在德國上阿瑪高（Oberammergau）的耶穌受難劇中看見這種原始藝術形式的遺跡。

從史料可知，早在西元五世紀時教會就爲了留住信徒做出種種努力，其中一種手法是主持聖事的神父穿著適當的服裝，向會眾說明禮拜儀式的主題。後來一般大眾的通俗歌曲逐漸滲透進教堂的禮拜儀式中，成爲教會常規聖歌的一部分，因而預示了現代歌劇的開端。不久之後，特別的拉丁文本取代了常規儀式，模仿的部分則淪爲超乎尋常的放肆，比如驢子節（一月十四日）或許就可以說是滑稽地諷刺彌撒，前述章節也曾提及。

這類奇蹟劇與受難劇，還有神祕劇與道德劇（皆指不同形式的教會啞劇）融合方言與官方拉丁語[i]，開始在教堂以外的地方上演。

除了歌唱與演戲的結合，「對吟」（tenson）或鬥詩（遊唱詩人歌曲的其中一種形式，往往由娛人「演出」）可能也是穩定這種新藝術形式的一道助力。最早的例子是著名遊唱詩人德・拉・阿勒（人稱「駝子」，一二四〇年出生於南法城市阿拉斯〔Arras〕）的小型作品〈羅賓漢與瑪

i　拉丁語的盛行很有意思，但丁的《神曲》（*Divina Commedia*）是第一部義大利語的重要詩歌。義大利直到十六世紀仍在舞臺上使用拉丁文，其舞臺到十七世紀仍有固定歌隊，要到十八世紀前半葉才完全消失。

莉安〉（*Robin et Marian*），展現了對吟或鬥詩純粹的俗世面向；他的風格承襲自殘暴的安茹公爵查理一世，查理一世在一二六八年砍掉霍亨斯陶芬王朝最後成員康拉丁與西西里國王曼弗雷迪（Manfred）的頭，後兩人皆是愛情歌手。

我們現今的神劇，直接承襲自神祕劇；阿勒的小牧歌則孕育出了現代法國沃德維爾歌舞劇（vaudeville）。據說在南法某些地區仍可聽到有人唱這類戲劇中的旋律。

讓人完全理解文字與演出內容，就是這類短劇全部的目標，所以唱歌時顯然最好不要有任何干擾。因此，從這些古老牧歌劇發現的旋律都以短音伴奏，僅用來提供音高與調性，後來才逐漸發展成和弦，由此奠定了和聲的基礎。

另一方面，如果我們看看同時期的「教會劇」（也就是神祕劇），且記得這些劇都是由習慣唱胡克白平行複音的男性演唱，就會對神祕劇的實際模樣和後續發展有些頭緒了。劇中其中一個聲部提出旋律（抄自格雷果聖歌或聖加倫修士諾克特的續抒詠，或至少與之雷同）的同時，其他聲部會以方言歌唱；最特別的是，其中一個聲部會重複某些拉丁字詞，甚至是「荒誕的字」（愛德華・利爾〔Edward Lear〕的說法），而且比其他聲部慢得多。因此，一方面初期的對位法滿足了神祕劇的需要，另一方面世俗唱劇則促使和聲感產生。

世俗唱劇要到十七世紀之後，才開始脫離教會掌控

歌劇早期的世俗先驅（以〈羅賓漢與瑪莉安〉為代表）在某個程度上仍由教會掌控，如果我們記得當時記譜的唯一方法完全掌握在神職人員手裡，這點就很清楚了。以魯特琴為例，記譜的方式大約在一四六〇到一五〇〇年之間被發明出來。因此，我們可以說世俗音樂的紀錄要到十六世紀以後才逐漸脫離教會的影響。

也因此，這種原始的「歌劇」音樂仍深受記譜的困難與教會規定的影響所束縛。直到一六〇〇年左右，第一齣真正的歌劇開始在義大利找到立足之地，事情才出現轉機。雅各布・佩里（Jacopo Peri, 1561-1633）

與卡契尼（Giulio Caccini, 1551-1618）是最早在這種相對較新的形式中耕耘的作曲家，兩人也先後寫出名爲《尤麗狄絲》（*Eurydice*）的歌劇。佩里的《尤麗狄絲》從下面兩段摘錄就足以充分說明，在第一段中奧菲斯哀嘆命運多舛，在第二段中他將尤麗狄絲帶回人世後展顏歡笑。卡契尼的歌劇可能是最早將許多虛飾引進歌劇的作品，直到十七世紀中期，一直都是義大利歌劇的特色。

《尤麗狄絲》（佩里）

奧菲斯哀嘆命運多舛

I weep not, I am not sigh-ing, tho' thou art _

_ from me tak – en. What use to sigh

奧菲斯帶回尤麗狄絲的喜悅

佩里〈帶回尤麗
狄絲的喜悅〉取
自《尤麗狄絲》

Gio - i-te al can-to mio ser - ve fron-do di che in

su l'au ro - ra

歌

劇

歌劇深獲大衆所喜愛，但也極易受流行左右

　　沒有哪一種藝術形式比歌劇更受時下潮流左右，更轉瞬即逝。歌劇一直都是時尚的玩物，受時尚的變化操縱。哈塞（Johann Adolf Hasse, 1699-1783）、裴高雷西（Giovanni Battista Pergolesi, 1710-1736）、拉摩，甚至葛路克（Christoph Willibald Gluck, 1714-1787）的生硬風格對今日的我們而言，就和當時的假髮、帶扣等一樣怪異。我們聽帕勒斯替那的彌撒曲和牧歌、拉摩和庫普蘭的大鍵琴曲和巴哈的所有作品就沒有這種不協調感。另一方面，史卡拉第（Alessandro Scarlatti, 1660-1725）、馬泰頌（Johann Matheson, 1681-1764）、波普拉（Nicola Porpora, 1686-1768）的作品讓我們呵欠連連，他們已經是褪流行的人物；即使是繼承他們衣缽的貝里尼（Vincenzo Bellini, 1801-1835）、董尼采第（Gaetano Donizetti, 1797-1848）、威爾第（Giuseppe Verdi, 1813-1901）等人，在音樂上也很快就成爲了明日黃花，雖然董尼采第直到一八四五年時還在聲名巔峰。

　　我們現代觀衆既未見過、甚至連聽也沒聽過上個世紀有哪些歌劇，唯一認識的是《魔笛》，《唐璜》（*Don Juan*）也可能還略知一二。情況已

經夠淒慘了，但看看十九世紀前半期的作品，會發現也是如此。斯龐提尼（Gaspare Spontini, 1774-1851）、羅西尼（Gioachino Antonio Rossini, 1792-1868）、梅耶貝爾（Giacomo Meyerbeer, 1791-1864）的大部分作品、甚至韋伯（Carl Maria von Weber, 1786-1826）的《魔彈射手》（*Freischütz*），如今都已是過眼雲煙，似乎不會再回到我們眼前。即使是近期的《鄉村騎士》（*Cavalleria Rusticana*）也很快就慘遭淡忘。因此，法國喜歌劇（opéra comique）很早就被浪漫歌劇與輕歌劇取代。前者幾乎已經下臺一鞠躬，後者則淪落到區區鬧劇的境地。隨著歲月推移，這些歌劇形式變得愈來愈如曇花一現，微型悲劇的獨幕歌劇才不過實際盛行幾年，如今已將近絕跡。

不過這種藝術形式對大眾的吸引力，卻比其他註定更長壽的音樂形式強得多。事實上，與時代及地方的習俗與情緒密切相關的音樂，對人們的吸引力永遠局限於特定的時空背景。（順帶一提，源於民歌特殊性的音樂也是如此。）

歌劇的作者是將心血結晶注入作品的偉大作曲家。這些歌劇之所以失敗，問題不出在音樂，而是出在音樂背後的理念與思緒。那個時候（1750-1800）的人讀什麼書，喜愛哪些著作呢？歌劇可能正是以這些著作為本。英國有霍勒斯·沃波爾（Horace Walpole）的《奧特蘭托城堡》（*The Castle of Otranto*）與《神祕的母親》（*The Mysterious Mother*）等。麥考利（Thomas Babington Macaulay）指出，沃波爾的著作就像描述各色佳餚的《老饕年鑑》（*Almanach des Gourmands*）中的鵝肝派，是數一數二精緻的知性美食。但我認為只有不健康又雜亂無章的心智，才有可能創作出沃波爾那類文學奢侈品。

法國尚未從上個世紀空洞的形式主義中回復。貝爾納丹·狄·聖皮耶（Bernardin de St. Pierre）簡直就像殖民時代版本的史居里女勳爵（Mlle. Scudery）；點燃法國大革命火花的盧梭（Jean-Jacques Rousseau, 1712-1778）則將《鄉村占卜師》這個蠢故事寫成膾炙人口的歌劇；葛路克如

果沒有以經典作品為本作曲，就只好寫「華鐸風」[i]了。

德國的情況好一些，因為所謂的浪漫派正開始有所進展。然而，這種浪漫主義要到後來福開（Friedrich de la Motte Fouqué）的《婀婷》（Undine）與霍夫曼（Ernst Theodor Amadeus Hoffmann）的故事集改寫成歌劇後，才對歌劇發揮影響。

歌劇似乎非得依時下的潮流著裝不可。某一年流行的超大膨膨袖一旦風潮過了，看起來就有點怪。歌劇也是一樣，在梅于爾、斯龐提尼、薩里耶利（Antonio Salieri, 1750-1825）等人的古老歌劇中，人物都穿裙撐；但不受同時期風潮圍限的器樂作品，仍擁有其有限的音樂言語所能給予的一切自由。由此可見，歌劇創作必然是時代之子；至於其他音樂，則往往只呼應著作曲家的個人思維，未必受任何時代、地點或措辭特質所限。

德國人對義大利歌劇的接納從來不及法國人。但在法國，歌劇必須使用方言，實際上非得「法國化」不可。盧利歌劇中的歌詞是由昆諾特（Philippe Quinault）和高乃依（Thomas Corneille）所寫。雖然巴黎早在一六四五年就已經從義大利引進歌劇，但這種藝術形式很快就經過修改，以適應大眾品味。即使是皮契尼（Niccolò Piccinni, 1728-1800）與葛路克，再一路到羅西尼與梅耶貝爾，外國產品中在在融入了在地的民族特色。德國的情況完全不同，義大利歌劇自始至終都是舶來品。雖然德國作曲家如莫札特與帕埃爾（Ferdinando Paër, 1771-1839）也寫義大利歌劇，但在韋伯《魔彈射手》中達到巔峰的「歌唱劇」（Singspiel，一種喜歌劇），才是在德國與羅西尼的歌劇分庭抗禮的類型。

葛路克派勝過了皮契尼派，對法國形式的義大利歌劇而言是一股推動力，導致凱魯畢尼（Luigi Cherubini, 1760-1842）在其《水上運輸》（Water Carrier）等歌劇中幾乎也循著同樣的路線前進。凱魯畢尼是著名

i 譯註：尚-安托萬・華鐸（Jean-Antoine Watteau, 1684-1721），十八世紀初法國畫家，擅長描繪田園風光與浪漫愛情，其人物衣著與牧歌氛圍曾在法國掀起風潮。

對位法作曲家薩爾提（Andreas Sarti）[i]的學生，薩爾提則受教於最後一批受帕勒斯替那啟發的義大利教會作曲家。因此，在作品中注入我們所謂德國風格的某種理性措辭，正好與凱魯畢尼的出身與偏好一致。

葛雷特利、梅于爾與斯龐提尼

我們在凱魯畢尼以後的法國歌劇中最先聽到的名字是葛雷特利（André Grétry, 1741-1813）、梅于爾與斯龐提尼。葛雷特利是法國人，作品現已凋零，不過麥克法倫（Peter J. McFarren）在《大英百科全書》中提到，他是在法國唯一知名且受歡迎的法國交響曲作曲家。

葛雷特利《獅心王理查一世》

葛雷特利於一七四〇年左右出生於比利時列日（Liége），他曾步行到義大利，在羅馬求學，於一七七〇年左右回到法國。他的作品沒有一部流傳至今，但提起他的名字有意思的原因在於，他的歌劇呈現出某種矛盾，而這種矛盾性在於他是最早讓隱藏樂團的概念重新流行起來的作曲家之一。另一點也很有意思：他的《獅心王理查一世》（*Richard Cœur de Lion*）預示了華格納對「主導動機」（leitmotif）的使用。他談到隱藏樂團的這段話聽起來出奇地具有現代感：

> 新戲劇的計畫：我希望我的戲劇的觀眾席很小，最多不容納超過一千人，另外空間要開放，不要包廂，大小皆然；因為這些隱密角落只會鼓勵人們交談說閒話。我希望樂團隱藏起來，如此一來觀眾才不會看見樂手和打在樂譜架上的光。

梅于爾於一七六三年出生於南法，在巴黎主要是以身為葛路克的學生聞名。另一件受矚目的事是他曾應拿破崙的要求將麥佛遜（James Macpherson）的〈奧西安〉（*Ossian*）史詩改編成歌劇，樂團中不使用小提琴。他的另一齣歌劇《約瑟夫》（*Joseph*）偶爾會在德國小鎮上演。梅于爾逝於一八一七年。

i　編註：作者似筆誤/口誤，應為作曲家Giuseppe Sarti（1729-1802）。

斯龐提尼是下一位在法國的歌劇代表人物。這位義大利人出生於一七七四年,一八○三年時來到巴黎,透過約瑟芬皇后的的影響力,他有幾齣小歌劇得以上演。一八○七年時,他以法語寫成的作品《維斯塔》(Vestal)終於成功賣座。他在這齣畢生最重要的作品中追隨葛路克的腳步,不僅音樂上如此,在選擇古典主題時亦然。一八○九年時,他以歌劇《斐南多‧柯提茲》(Fernando Cortez)嘗試較浪漫的路線。他的其他作品沒有一部受歡迎。法國波旁王朝復辟之後,他獲普魯士國王指派為柏林宮廷的音樂總監,年薪一萬塔勒(七千五百美元左右),從一八二○年任職到一八四○年,最後於一八五一年在義大利過世。斯龐提尼算是葛路克歌劇的最後一位代表人物,不過他也將華麗的佈景帶進歌劇之中,想當然爾是以法蘭西第一帝國的風格。他沒有新穎的創意,唯一可提的是讓「大歌劇」(Grand Opera)的傳統在法國延續不墜,僅此而已。

斯龐提尼《維斯塔》

羅西尼

下一位在法國具有影響力的人物是羅西尼,他的魅力遍及全歐。羅西尼在許多方面可說是以葛路克的概念為基礎發展。他於一七九二年出生於義大利佩薩羅(Pesaro),少年時期就寫了許多義大利花俏風格的歌劇,二十一歲時就已寫出《唐克瑞迪》(Tancredi)與義大利喜歌劇(opera buffa)《阿爾及爾的義大利人》(The Italians in Algiers)。《塞維亞理髮師》(The Barber of Seville)是他的最佳作品(除了《威廉‧泰爾》〔William Tell〕之外)。其他作品包括《灰姑娘》(Cinderella/La Cenerentola)、《鵲賊》(The Thieving Blackbird/ La Gazza Ladra)、《摩西》(Moses)、《湖上女郎》(The Lady of the Lake)等。這些歌劇大多包含了他人失敗歌劇的片段,亦即哈塞的歌劇片段。羅西尼曾在倫敦就職,他帶著妻子赴任,單是那一季就入帳二十萬法朗左右,立下了他日後榮華富貴的根基。

隔年他前往巴黎,寫了幾部不重要的作品後,才寫出大為轟動的《威廉‧泰爾》(1829)。雖然他到一八六八年才過世,但在《威廉‧泰爾》之後他已不再創作歌劇,其他作品主要是著名的《聖母悼歌》(Stabat Mater)和若干合唱曲。羅西尼基本上是義大利喜歌劇作曲家,不過《威

廉・泰爾》中有許多崇高的段落。他的風格完全受他本人對誇飾與歌唱炫技面的偏愛所左右，以致讓人難以領略其音樂中真正的美。他的音樂充滿了「花式點綴」（fioriture），往往遮蔽了音樂本身的豐富價值。他對德國音樂的發展毫無影響，因為自貝多芬以來，德國人便輕蔑羅西尼式的花俏風格與目標。羅西尼訴諸的是追求流行的歐洲觀眾最沒有音樂性的那一面，大幅阻礙了具有崇高目標的歌劇創作。然而在法國，他的影響力無人可敵，我們幾乎可以說，除了少數例外，《威廉・泰爾》序曲已成為自那時以來到今日所有其他歌劇序曲的創作範本。只要看看耶羅爾德（Ferdinand Hérold, 1791-1833）、波阿迪歐（François-Adrien Boieldieu, 1775-1834）、奧柏（Daniel Auber, 1782-1871）等人的序曲，就能了解這種序曲風格的影響力——先是緩慢的前奏，接著是多少有感傷意味的旋律，尾奏是加洛舞曲。

法國歌劇作曲家耶羅爾德、阿萊威、奧柏與波阿迪歐的小型作品

這種風格太過流行，連韋伯都難免受其影響。在這同時，法國作曲家也在創作規模偏小的歌劇，但從許多方面來說，這些歌劇小歸小，卻比羅西尼、斯龐提尼及其追隨者的大型作品更有特色。如果少了這種花俏的義大利風格影響，今日法國歌劇的面貌無疑會截然不同。耶羅爾德、奧柏、波阿迪歐的小型歌劇與德國「歌唱劇」有許多共通點，而「歌唱劇」可以說是把德國音樂藝術保留下來給了華格納。

我們在阿萊威（Fromental Halévy, 1799-1862）名為《猶太少女》（La juive）的歌劇作品中，看到本來在更好的條件下可能發展出來的東西。《猶太少女》原本大有可為，很有機會發展出偉大的歌劇學派，卻不幸被德國作曲家梅耶貝爾這位折衷主義者的出現給扼殺了，因為梅耶貝爾以前所未見的華麗演出迷惑了大眾的雙眼，就如先前羅西尼也以新奇的技巧花招蒙蔽大眾一般。梅耶貝爾由此將藝術導向了另一條渠道，不幸的是，這種新趨勢並未往提升風格的方向邁進，而是淪為譁眾取寵。

回頭來談法國作曲家。耶羅爾德於一七九一年出生於巴黎，主要作

品是《贊帕》（*Zampa*）與《修士的草地》（*Pré aux clercs*），前者寫於一八三一年，後者寫於一八三二年。他在一八三三年過世。波阿迪歐於一七七五年出生於盧昂，一八三四年逝世，主要作品有《白衣女郎》（*La dame blanche*）與《巴黎的尚》（*Jean de Paris*）。

阿萊威於一七九九年出生於巴黎，一八六二年逝世；父親是巴伐利亞人，母親來自洛林（Lorraine）。他的歌劇作品不計其數，其中最著名的是一八三五年的《猶太少女》，一年後被梅耶貝爾的《新教徒》（*Les Huguenots*）搶走鋒頭。阿萊威從一八三一年起擔任巴黎高等音樂學院的對位法教授，教過古諾（Charles Gounod）、馬斯（Victor Massé）、巴贊（François Bazin）、比才等學生。

奧柏生於一七八二年，逝於一八七一年五月。他是最後一位具有濃厚法國性格的作曲家。一言以蔽之，他的歌劇完美轉譯了司克里布（Eugèn Scribe）機趣橫生的劇作。奧柏終其一生都與司克里布關係密切。讀司克里布的喜劇就是去想像奧柏爲其所創作的音樂，沒有人比奧柏更能表現出司克里布作品的精緻機智與輕巧觸感。兩人天衣無縫的合作可以從司克里布爲奧柏的諸多音樂寫的劇本看出，奧柏先譜曲，再由司克里布加上字句。奧柏的主要作品有《瑪莎涅洛》（*Masaniello*，又稱《啞女》〔*La muette de Portici*〕）及《魔鬼兄弟》（*Fra Diavolo*）。他在一八四二年繼任凱魯畢尼，成爲巴黎高等音樂學院院長。

在法國，音樂家迎合大衆品味

提到葛雷特利，我會引述他對歌劇該是何樣貌的意見（來自他的一篇音樂論文），以及他在作品《獅心王理查一世》，包括〈激昂如火〉[une fièvre brûlante]這首歌）中對主導動機的使用。如果我們也引述他認爲寫大歌劇不如寫喜歌劇好的原因，就能了解法國歌劇何以一方面永遠超越不了馬斯奈（Jules Massenet, 1842-1912）在《拉霍國王》（*Roi de Lahore*）上的成就，另一方面也超越不了德利伯（Léo Delibes, 1836-1891）的《拉克美》（*Lakmé*）。

葛雷特利寫道，他將抒情喜劇搬上舞臺是因爲大衆已經厭倦悲劇，

也因為他聽到眾多喜愛舞曲的人抱怨他們心愛的藝術在大歌劇中竟只能扮演次要角色。此外大眾也偏愛短歌，因此他把許多這類歌曲放進歌劇中。

即使到今日，我們還是可以在梅耶貝爾的法國後繼者身上發現這類理論與實踐之間的表面衝突。大眾需要舞曲，而理論家們必須屈服於大眾。即使是華格納在巴黎也順應了民情。韋伯的《魔彈射手》首度以大歌劇的形式登場時，白遼士（Hector Berlioz）還受託將韋伯的鋼琴曲改編為芭蕾舞曲，以彌補其不足。

在法國，即使是今日，一切仍以大眾品味為重；然而依我之見，從詩的角度來看，法國大眾的智識不及其他國家的人。法國作曲家比任何其他國籍的音樂家更仰賴自己的國家（巴黎）。白遼士一生都苦於無法在巴黎獲得認可。雖然他身為一位偉大音樂家名滿全歐，但他一再回到巴黎，寧可獲得（他自己也承認）在音樂上不成材的大眾嘉許，也好過全世界給他的盛名。

奧柏長壽的一生從未離開巴黎；把古諾從他一心從事的神職中喚回俗世的是巴黎《音樂公報》（Gazette Musicale）的一篇文章。法國永遠是最後一個承認自家作曲家心血可貴的國家，想到這點，就知道公認無知膚淺的法國大眾影響力有多大。因此，白遼士的名氣是來自俄羅斯和德國，彼時他在巴黎仍是受嘲笑也相對籍籍無名的作曲家。

比才《卡門》（Carmen）的失敗據說加速了作曲家的殞亡，這個作品首演後不到三個月，他就溘然長逝。當時聖桑（Camille Saint-Saëns, 1835-1921）寫下他對法國民眾的厭惡：「肥胖醜陋的中產階級坐在鋪有軟墊的正廳座位上，心中惋惜得和同伴分開。他呆滯的雙眼半睜開，嘴裡大嚼糖果，然後再度陷入夢鄉，以為樂隊還在調音。」然而，就連聲名主要在李斯特大力協助下傳播、其歌劇和交響曲都先在德國登場才傳回法國的聖桑，也堅定擁護法國人的「反外國人」輿論。依我之見，尊崇與試圖取悅無知至極的法國大眾，從過去到現在一直束縛著法國作曲家，奪去了他們的生命力。

古諾

　　古諾於一八一八年出生於巴黎，父親是雕刻師，在他幼年時期就去世了。少年時期的古諾是由母親教導音樂。他十六歲時進入高等音樂學院，師從阿萊威與勒緒爾（Jean-François Le Sueur, 1760-1837）。一八三九年，他獲得羅馬大獎，因此留在羅馬三年學習教會音樂。一八四六年，他考慮成為神父，寫下了幾部宗教聲樂作品，以C·古諾院長（Abbé C. Gounod）的名義發表。一八五一年時，前述那篇（刊在《音樂公報》上的）文章刊登出來，對古諾的影響極大；不到四個月，他就發表了第一齣歌劇《莎孚》（*Sapho*, 1851/4）。一年後，他又為一齣悲劇（蓬薩爾德〔François Ponsard〕的《尤里西斯》〔*Ulysse*〕，法蘭西喜劇院）譜寫幾首曲子，一八五四年時發表了五幕歌劇《血腥修女》（*La nonne sanglante*）。上述作品只算小有成功，於是古諾改往喜歌劇發展，並為改編自莫里哀《不由自主的醫生》（*Le Medecin malgré lui*）的劇作寫曲。結果大受歡迎，鋪下了他寫《浮士德》（*Faust*）的契機，這齣歌劇於一八五九年時在巴黎喜歌劇院登場。我們知道在喜歌劇中，歌唱永遠混雜著口說對白。由此可知，這齣歌劇是為十年後（1869）的大歌劇鋪路。《浮士德》演出十個月後，他根據法國作家拉封丹（Jean de La Fontaine）的一則寓言寫出小型輕歌劇《費萊蒙與鮑西絲》（*Philemon and Baucis*）。

　　在這同時，《浮士德》的成功激勵了他。他的下一齣歌劇是《席巴女王》（*Queen of Sheba*, 1862），並不成功，隨後又寫了兩齣輕歌劇《蜜瑞兒》（*Mireille*）與《白鴿》（*La colombe*, 1866），之後是《羅密歐與茱麗葉》（*Romeo et Juliette*, 1867）。這齣劇非常成功，標示著古諾身為歌劇作曲家的生涯巔峰。一八七〇年時他前往倫敦，在那裡定居數年。他的晚期歌劇《辛－馬爾斯》（*Cinq-Mars*, 1877）、《波里厄克特》（*Polyeucte*, 1878）、《進貢札摩拉》（*Le tribut de Zamora*, 1881）都僅算小有成績，之後也很少登場。

　　古諾晚年時展現出他年輕時對宗教音樂的愛好，但他的神劇《救贖》（*The Redemption*）、《死與生》（*Mors et Vita*）和幾首彌撒曲發表後，褒貶不一。給古諾的佳評中最值得一提的或許是亞瑟·普金（Arthur Pougin）

的評論，他說有哪位作曲家能像古諾一樣既能寫《浮士德》，又能寫《羅密歐與茱麗葉》，還能讓兩齣歌劇的音樂有根本的不同。前者的「花園一幕」和後者的「陽臺一幕」從劇作的氛圍來說一模一樣，浮士德與華倫丁的決鬥及羅密歐與提伯特的決鬥也是如此。

安布魯瓦茲・托馬

安布魯瓦茲・托馬（Ambroise Thomas, 1811-1896）歌劇佳作《迷孃》（*Mignon*）與《哈姆雷特》（*Hamlet*）可以說或多或少是在呼應古諾。雖然他發表於一八八二年的《里米尼的弗朗切斯卡》（*Francesca da Rimini*）是他到那時爲止最有雄心壯志的作品，但名氣從未超出巴黎之外。托馬出生於一八一一年，在古諾逝世後不到一年後也過世。他的主要成就是一八七一年接任奧柏成爲高等音樂學院院長，成功帶領了學院發展。

比才

比才（Georges Bizet，本名亞歷山大・凱撒・里歐帕德・比才〔Alexandre César Léopold Bizet〕）生於一八三八年的巴黎，父親是窮困的歌唱教師，母親是歌唱教師德沙特（François Delsarte）的胞妹，也是高等音樂學院鋼琴學生中的第一名。少年比才非常早慧，十歲就進入高等音樂學院，成爲馬蒙泰爾（Antoine François Marmontel）的學生。他先後在唱名、鋼琴、管風琴、賦格等課程拿下第一名，一八五七年更拿下羅馬大獎，當年他十九歲。這筆獎學金讓他在羅馬待到一八六一年才回巴黎，其後他開始教鋼琴與和聲，同時爲銅管樂隊編舞曲，這是華格納和拉夫（Joachim Raff, 1822-1882，瑞士作曲家）也相當熟悉的工作。

比才《採珠人》

比才直到一八七二年仍只寫出不重要的小型作品，如《採珠人》（*The Pearl Fisher*）、《貝城佳麗》（*The Fair Maid of Perth*）和幾部沃德維爾歌舞劇，當中有一些是受委託的匿名創作。他娶阿萊威的女兒爲妻，一八七一年到七二年進國民衛隊服役。他的第一部重要作品是爲阿爾封斯・都德（Alphonse Daudet）的《阿萊城姑娘》寫配樂，一八七五年三月在喜歌劇院發表《卡門》（並不成功）。他逝於一八七五年六月三日。

比才《卡門》

聖桑

聖桑於一八三五年出生於巴黎，三歲就開始學鋼琴。我相信他名留青史的原因大半要歸功於他的鋼琴協奏曲與交響詩，因為除了《參孫與大利拉》（*Samson and Delilah*）之外，他的其他歌劇作品如《黃色公主》（*The Yellow Princess*）、《普洛塞庇娜》（*Proserpina*）、《艾蒂安·馬塞爾》（*Etienne Marcel*）、《亨利八世》（*Henry VIII*）、《阿斯卡尼歐》（*Ascanio*）等皆未曾走紅。

〈你的聲音開啟我的心扉〉選自歌劇《參孫與大利拉》

馬斯奈

馬斯奈出生於一八四二年，十二歲時進入高等音樂學院，貝齊（Bezit）以其缺乏才華為由拒收為徒後，他改從何貝（Napoléon Henri Reber）與托馬為師，並於一八六三年獲得羅馬大獎。一八六六年他從羅馬歸國後，寫出幾部小型管弦作品，包括兩首組曲與《瑪莉·瑪達琳》（*Marie Magdalen*）、《夏娃與聖母》（*Eve and the Virgin*）等幾齣神劇。從整體來看，這些作品當中的梅耶貝爾風格，在在牴觸著宗教氛圍的暗示。他的第一部大歌劇《拉霍國王》發表於一八八一年，其後是《希律底》（*Hérodiade*），接著是《瑪儂》（*Manon*）、《席德》（*Le Cid*）、《艾斯克拉蒙》（*Esclarmonde*）、《法師》（*Le mage*）。

馬斯奈《瑪儂》

18

再論

歌

劇

十八世紀初的歌劇作品多半佚失，未留下歷史紀錄

　　歌劇的問題是現代音樂中最有爭議的。雖然我們對純器樂或純聲樂效果如何有諸多爭論，但如果有所謂歌劇藝術的話，這門藝術卻始終保持不變。華格納創作樂劇時，作出了許多人聲不可能做到的綜合性藝術，也有很多人推崇樂劇是自古以來最完整的藝術形式。這類討論仍在延燒，無法蓋棺論定。一方面我們有華格納，與之相對的則如布拉姆斯的絕對音樂主義者，還有以安東·魯賓斯坦（Anton Rubinstein, 1829-1894）等許多人為代表的正統派思想者，以居伊（César Cui, 1835-1918）、林姆斯基－高沙可夫（Nikolai Rimsky-Korsakov, 1844-1908）、柴可夫斯基等人為代表的新俄羅斯學派，以及梅耶貝爾的法國學派後繼

者，也就是聖桑、馬斯奈等作曲家。

為清楚掌握當前的情況，我們必須回到十八世紀初來看這個問題。出於諸多理由，這麼做並不容易。首先，因為這個時期的歌劇音樂實際流傳至今者寥寥無幾。我們聽過哈塞、裴高雷西、馬泰頌、格勞恩（Carl Heinrich Graun, 1704-1759）、史卡拉第（比身為大鍵琴樂手與作曲家的兒子多明尼哥偉大得多）的大名，但他們只是少數。可以確定的是，法國因為有「音樂製譜」（music engraving）的慣例，所以這個時期的法國歌劇有部分保留了下來。然而，在德國與義大利，這類歌劇從未印行，幾乎可以說只留下一份手稿的情況是常態。這份手稿自然屬於作曲家所有，而作曲家本人一般來說就是指揮整齣歌劇的人。以下我們會提到，其中的音樂多半是作曲家以大鍵琴即席創作。在這種情況下，歌劇很有可能因為佚失缺損，從此從世上消失。哈塞的六十多部歌劇在他垂暮之年時已毀損殆盡，就是一例。

我們很難對十八世紀的歌劇發展有一清二楚的見解，另一個原因是當時的歷史學家並未把歷史記錄到他們那個時代。馬伯（Friedrich Wilhelm Marpurg）在他的歷史著作中將音樂史分成四個時期：一、從亞當與夏娃到大洪水時期；二、從大洪水時期到阿爾戈英雄[i]時期；三、直到古代奧林匹克運動會開始之前的時期；四、從那之後到畢達哥拉斯時期。馬丁・傑伯特（Martin Gerbert）與佩卓・馬提尼（Padre Martini）歷史名作的觀點可說與此相去不遠。

另一方面，可以確定的是他們已經預示了現代人會提出的諸多觀點，例如馬泰頌將啞劇稱為沒有旋律與和聲形式的「啞樂」。他們也認為音樂的節奏規律性與形式是來自舞蹈，而「建築是凝固的音樂」這個比喻，近來則被認為是歌德與施萊格爾（Friedrich Schlegel）首創。從福克爾（Johann Nikolaus Forkel, 1749-1818）、安布羅斯（August Wilhelm Ambros, 1816-1876）等歷史學家後來的著作中可以發現，他們同樣無法將筆下的歷史紀錄推進到其所處的時代。

i 譯註：Argonauts，希臘神話中西元前十二世紀特洛伊戰爭之前的英雄。

早期歌劇作品中，歌手的即興發揮很重要

不過，還有第三個原因，讓學子很容易弄不清歌劇的實際構成因素為何。下文將談到，是因為有「即席創作」這個非常重要的元素。

為了解葛路克、韋伯、華格納必須掙脫哪些藩籬，我們來看看歌劇在十八世紀初的發展情況。要記得，歌劇比其他任何音樂更早脫離教會，（世俗）器樂尚在襁褓期之時，歌劇就已經迅速發展。在德國，人們甚至一度忽略戲劇而擁抱其近親形式——歌劇。因此，要研究歌劇的發展，可以從戲劇舞臺為什麼認為歌劇是死敵來觀察。

十八世紀上半的德國劇作家與演員過著極為窮困潦倒的生活。當時最偉大的演員之一埃克霍夫（Konrad Eckhof）進入布倫瑞克城（Brunswick）時，是帶著生病的妻子和幾條狗苦命地搭乾草車，一路顛簸進城。為了保暖，他們在車裡鋪滿稻草。當時的德國演員與劇作家往往在醫院裡過世，且備受富有階級輕視，就連鄉村牧師與神職人員也不願讓他們上桌用餐。他們的舞臺布景很少超過這三種：自然風景、大房間、農舍內部。許多人甚至只會掛兩片大型的布在舞臺邊，要顯示戶外場景時拉上綠色的布，要代表內景時拉上黃色的布。莎士比亞口中的「可憐演員」[i]，在德國確實面臨著嚴酷的現實。為吸引大眾，劇作大多必須包含可以想像得到最粗俗的主題，想偷渡一點嚴肅戲劇到娛樂當中，可能比登天還難。

然而，歌劇截然不同。歌劇劇團一入城，王公貴族就派馬車到城門迎接，歌者所到之處無不接受款待。他們收到的酬勞和今日不相上下，經常獲得高貴的禮遇，不同宮廷爭相邀請他們大駕光臨。根據記載，他們的布景費用高得不可思議，單場表演就要耗費成千上萬。

哈塞是德國最早的指揮樂長與歌劇作曲家之一，他於一七〇〇年左右出生於德勒斯登。為說明葛路克所立下的根基，我們來看看歌劇在哈

i 譯註：指《馬克白》（Macbeth）劇中馬克白聽到夫人過世後的感嘆：「人生不過是行走的影子／在舞臺上昂首闊步的可憐演員／下臺後無人聞問。（Life's but a walking shadow, a poor player / That struts and frets his hour upon the stage / And then is heard no more.）。

塞那個時代的情況。一七二七年時，哈塞在威尼斯與當時的首席歌劇女伶法絲提娜‧玻爾多妮（Faustina Bordoni）成婚。他爲她寫過一百多部歌劇，他的年薪則是三萬六千馬克（九千美元）。當時的歌劇和我們所知的歌劇非常不同，其中的詠嘆調（當然，整齣歌劇事實上也就是由一連串詠嘆調構成）只有草草勾勒幾筆，其他都要靠歌手發揮，伴奏也僅陽春地以數字低音（Basso Continuo）表示。區分詠嘆調彼此之不同的朗誦調（recitative）是由歌手即席創作，樂長則以大鍵琴伴奏，當然他也必須依歌手心血來潮的唱法當場即興演奏。沒有以伴奏來營造悲劇或戲劇性氛圍這等事；情況一來，就以詠嘆調來說明。於是歌手在旋律上有很多發揮空間，就朗誦調來說更有絕對的自由，因此可以輕易看出，如果當時的歌手擁有令人驚嘆的技巧完美度，其精湛的聲音成就交織著或多或少熱烈的朗誦，足以使聽眾瞠目結舌。

作曲家僅是歌劇的藉口，但他仍必須是一位頂尖音樂家，才能指揮並爲自己僅寫出核心梗概的即興音樂伴奏。歌劇歌手普遍來說的彆腳演技通常都會幽默地追溯到這個時期。如今在歌劇中，假設發生謀殺，樂團便會負責描繪場景，行雲流水地完成那一幕。但在從前，要歌手接受這種權利的剝奪是一大屈辱；爲演出謀殺，他會舉起匕首，先唱完依常規分成三段的詠唱調，再下手行刺。這期間必須有些動作的需要，據說就是後來出現那些愚蠢手勢的來由，但當初似乎是歌劇歌手必備的技能。

在當時的普通歌劇中，習慣上通常有二十到三十段詠嘆調（哈塞的一百齣歌劇含有三千首左右的詠嘆調）。這些詠嘆調雖然用意是描繪景況，但很快就淪爲只是歌手展現技巧的方式。第二部是聲音效果豐富的旋律，第三部是不折不扣的高難度段落。因此眞正的戲劇藝術能發揮的地方只剩下朗誦調。然而，朗誦調也一樣由歌手即興創作，所以可以看出，作曲家和劇作家是難兄難弟，一樣飽受磨難。由於音樂與劇本之間沒有重大關聯，不難理解爲什麼一齣歌劇可以採用幾種不同劇本，或反之亦然了。這類情形屢見不鮮。

歌劇藝術的發展停滯不前還有一個因素：所有這類詠嘆調都必須依

某些慣例構思並演唱。因此，熱烈的、次要的詠嘆調（minor aria）永遠是由反派擔綱，花腔詠嘆調則專屬於高大威嚴的女主角。

這一切在我們看來似乎很不成熟，但確實是作曲家成名的有力因素。因爲如前所述，現代作曲家僅寫兩三部不同的歌劇，哈塞卻爲同一部歌劇寫了一百個版本。這對器樂也有影響，就某方面來說，也是所謂「變奏」這種畸形怪物的直接肇因（韓德爾爲同一個主題寫了六十六首變奏曲）。在今日，我們常會聽見有人大吐苦水，抱怨歌劇歌手的水準江河日下，歌唱藝術已經失落云云。如果我們回首從前，似乎必須承認確實如此。首先，以前的歌劇演唱家同時也必須是懂得隨機應變的演員、徹頭徹尾的音樂家、作曲家，技藝也令人驚嘆。在這之外，歌劇永遠是寫給歌手個人的。因此，哈塞的所有歌劇都是爲法絲提娜的聲音而寫，細究其音樂可以精準判別她的聲音有哪些優缺點，因爲這些優缺點在哈塞寫曲時就留意到了。

在我們離開哈塞及其歌劇的主題之前，我希望談一下每本音樂史著作和音樂著作都會提到的說法：過去所有歌劇音樂的演奏與歌唱若非高音，就是低音，中間沒有過渡的層次。它們一概否認音量會逐漸變強或變弱，也就是我們所謂漸強和漸弱的存在，而其首度使用要歸功於一七六〇年在曼海姆（Mannheim）擔任歌劇指揮的約梅利（Niccolò Jommelli, 1714-1774）。因此這些著作要我們相信，法絲提娜唱的如果不是強音就是弱音，但無論如何她都是劇力萬鈞的歌手。

對我來說，這沒有什麼好評論的，尤其因爲英國作家洛克（Matthew Locke, 1621-1677）早在一六七六年就以符號 ———— 來表示從弱到強的逐漸過渡了。大鍵琴音樂中不可能有這類轉折，原因很明顯，而這也是爲什麼當同一種樂器使用的是琴鎚而非羽管時，名稱就改爲「強弱琴」，那是爲了表示這種琴有把音量從弱變強的能力。

葛路克的歌劇改革：作曲家主導

如韓德爾這般性格專制的人，自然不會聽任歌劇歌手的引導太久。經過無數次的衝突，我們發現他又回到較早的歌劇形式，亦即神劇。

巴哈從不費心去鑽研和自己的教養與性情相去甚遠的藝術形式。因此歌劇改革（我指的是上述那種古老歌劇）的任務就落到葛路克身上。他的早期歌劇完全是走哈塞與波普拉的路線。他為女大公寫歌劇（《帕爾那斯山的騷動》（*Il Parnaso confuso*，由四位女大公演出，奧地利李奧帕德大公爵〔Archduke Leopold〕彈大鍵琴伴奏），也在維也納擔任瑪麗・安東尼（Marie Antoinette）王后的音樂教師。他的藝術原則是透過這些人物的強大影響力才獲得廣為傳播的機會。這些原則並非創新，後來成為佩里在一六〇〇年寫歌劇時的基礎。但到了一七二〇年時，馬切羅（Benedetto Marcello）已無法追溯這些原則了。其實這些原則簡單到連引述似乎也顯得幼稚，其唯一的要求是：音樂始終要輔助而非干擾故事朗誦或戲劇情節。因此，就葛路克對當時時下潮流的強大影響力來看，他是將歌手貶到次要地位的主要推手。在這之前，歌手的影響力無可非議，歌唱的偉大藝術讓藝術家得以完全掌控並為歌劇負責，歌劇的責任全落在他一人身上；但在那之後，歌手淪為非聽命於作曲家不可的從屬角色。

　　從此之後，預測作品每個可能狀況的職責落在作曲家身上，也有賴他來指導每個細節。因此，不再能一手掌控但仍亟欲展現其技巧才學的歌手，逐漸變成今日幾已被淘汰的討厭鬼「義大利歌劇歌手」──逃避所有音樂與戲劇情節責任，盡其所能地忽視作曲家，放膽引進各種聲音花招──他們的膽量確實不小。

　　在葛路克帶來改革的同時，歌曲也逐漸被放進表演或戲劇中，這兩者在德國與歌劇是「難兄難弟」，命運多舛。正如大歌劇在葛路克的作品中達到巔峰，這種通俗劇在迅速發展下，最後也在韋伯的《魔彈射手》中達到至高表現。

韋伯的《魔彈射手》

　　從莫札特的歌劇可以清楚看見，葛路克的革新帶來了好結果，但某種程度上也帶來了矛盾，因為莫札特太常被迫在歌劇中放進最慘不忍睹的花式點綴，結果根本一點都不合適。然而，這不能全怪要求極高的歌手，因為莫札特的大鍵琴音樂也處處充滿了同樣的點綴。

　　我們不禁要說，莫札特是第一位給予戲劇與音樂的結合確切地位的

莫札特《劇院經
理》

作曲家，因爲他的《劇院經理》（*Schauspieldirektor*）等多部歌劇僅是德國歌唱劇的形式，而如前所述，歌唱劇是在《魔彈射手》中達到巓峰發展。

華格納發展其藝術理論的時代背景

因此，在本世紀之初，我們發現有兩種藝術形式：一是國籍起源奇特的大歌劇，一是伴有音樂的喜劇或戲劇形式，小型但發展迅速。

爲顯示華格納如何從這些材料發展出他的藝術理論，我們必須在某種程度上考慮這個時期的整體條件。

直到一八五三年，黎爾（Wilhelm Heinrich Riehl）還寫出「孟德爾頌是唯一一位獲得德國大衆喜愛的作曲家，其他作曲家難以望其項背」這樣的句子。以他不喜歡的舒曼爲例，易北河地區的人視他爲新彌賽亞，但黎爾質疑：「德國南部或西部有人認識他嗎？」至於他認爲異想天開且僅是一時當紅、藝術上無成就可言的華格納，他也質疑：「除了宣稱喜歡他（所謂的）音樂的那一小群盲從之徒外，有誰眞正認識他嗎？」黎爾認爲，華格納要成名，唯一能利用的機會是大衆想聽見很少登臺的作品時。他接著說，這種好奇心比所有報紙文章和他的友人李斯特的宣傳更能促進他的名氣，效果強烈得多。

德國歌劇有四五個「市場」——西北方的柏林、東北方的漢堡、西南方的法蘭克福、東南方的慕尼黑等。黎爾提到，在法蘭克福成功意味著在法蘭克福的水土環境中如魚得水，但在慕尼黑不同的風土底下還是沒有機會成功。也就是說，德國沒有音樂中樞。但在梅耶貝爾之後，巴黎就成了這樣一個中樞，所有德國人都嚮往到巴黎成名，華格納也不例外。

十八世紀末的藝術中樞是維也納，儘管如此，葛路克還是得到巴黎尋求肯定。

孟德爾頌是靠他的「文化圈接受度」（Salonfähigkeit）而成功的。他的形式主義向來頗受推崇，沒有人比他更能讓音樂在文化圈中受歡迎。但這也不無危險，因爲如果孟德爾頌眞寫出歌劇（庸俗主義者經常哀嘆

孟德爾頌不寫歌劇），那會在整個德國生根，華格納要出頭就要多等好幾年了。孟德爾頌逝世後，庸俗主義者以他的原則（形式主義）爲基礎發起了新德國民族樂派（the new German national school），從中我們可以看清楚華格納、白遼士及其追隨者的音樂中，過分浮誇而雜亂無度的藝術氣氛來自何處。這些批評家已經發現貝多芬的旋律太長，他的樂器演奏法也太複雜。他們宣稱音樂如果離自然簡單愈遠，表達愈複雜，就會愈加不清不楚，結果是效果較差。他們將音樂比做建築，因此愈像希臘人愈好，卻忘了建築必須實用，就如詩必須以文字符號表達，繪畫也是一種以外物爲主的藝術。

黎爾認爲，藝術簡單的根本形式一旦變得太精緻，就有毀壞之虞，但他忽略了這個事實：與其說音樂是一門藝術，倒不如說是一種心理表達。

要有華格納巨人般的特質，才能擺脫這種以傳統爲救贖的形式主義。這種傳統與其說是美學成就，還不如說是稚拙的實驗。回到這樣的傳統就是回到幽暗的洞穴，只能徒手碰觸硬梆梆的牆面，無法走進光豔照人的陽光下。

19

幾位十七、十八世紀

作曲家的生平與

藝術原則

　　研究十七、十八世紀作曲家的生平與藝術原則，對學生來說價值非凡。更早的時期就不值得回顧了，因為當時的音樂多受搖擺不定的傳統左右，表達難免笨拙，就和所有原始藝術一樣。

　　本章首先要提到的是韋諾薩（Venosa）親王卡洛・傑蘇阿爾多（Don Carlo Gesualdo）以及盧多韋科・維亞當那（Ludovico Viadana）。

傑蘇阿爾多的半音風格，超越時代

　　傑蘇阿爾多是那不勒斯大主教的姪子，生於一五五〇年，逝於一六一三年。這號人物很重要是因為他大膽超越了當時蒙特威爾第（Claudio Monteverdi）的做法，使用才興起不久、嶄新的不協和和弦（七度與九度），他寫譜的半音風格也奇妙地預示了現今這個世紀的複音風

格。他寫過不計其數的牧歌，以多聲部演唱，但就音樂發展而言，他的革新並未帶來成果，因爲他使用半音創作的音樂雖然在那個時代聽起來讓人印象深刻，但也往往把他帶往錯綜複雜的聲音發展，眞正的音樂反而付之闕如。

使用持續低音寫曲的第一人：維亞當那

多數音樂史學家會將維亞當那（1566-1645）歸入與桂多（據說發明了唱名法、音樂記譜法等）、帕勒斯替那、蒙特威爾第、佩里等同一類名家來談，這些人有的發現了屬九和弦，有的則是歌劇的發明者。維亞當那據說是使用所謂「持續低音」[i]（asso continuo）、甚至「數字低音」[ii]的第一人。

持續低音是低音聲部中的短旋律或樂句在整首曲子中從頭到尾不中斷地重複，通常是用來給予統一感；今日的做法則是在整首曲子當中以某些間隔重複第一個樂思。數字（更好的說法是「符碼」〔ciphered〕）低音則完全不同。這種今日仍在使用的手法使用數字表示音樂中的不同和弦。這些數字或符碼會寫在低音音符的上方或下方，代表要演唱或演奏的和弦。在低音音符上方或下方寫「5」表示要發出完全大三和弦的音，將該音符當成和弦的根音；「3」代表完全小三和弦；「6」代表六和弦（三和弦的第一轉位）以及用四六和弦作爲三和弦的第二轉位；「5」或「7」中間畫一槓，代表這個三和弦是減五度或減七度和弦；打叉代表導音；「4」代表屬七和弦的第三轉位。這種可以稱爲速記的系統從過去到現在都對作曲家具有莫大的價值，尤其是在從前，多位作曲家將自己的音樂製譜出版，這樣做能省下更多氣力。一般可能不知道作曲家很常爲音樂製譜，但巴哈、拉摩、庫普蘭皆這樣做過。

這令我想起所有大鍵琴與古鋼琴音樂中很常見的所謂裝飾音，也是以某種速記方式表示，原因如出一轍。裝飾音本身是起自以某種方式維

i　編註：這裡應該是指Ostinato頑固低音，但原著是寫Basso continuo。

ii　編註：這裡作者用英文figured bass，事實上與義大利文Basso Continuo指的是同一件事。

持樂器音色的需要，因爲樂器只能發出小而乾癟的喀嗒聲。如果以簡單的音符演奏旋律，這些聲音會混入伴奏中消失無蹤。因此，裝飾音的用途是維持旋律音色，使其突出於伴奏之上。裝飾音以原始紐碼符號來記譜的方式大力促進了製譜的工作，但也引起許多紛擾，因爲作曲家個個有一套自己的符號。

史卡拉第父子

這裡必須提到亞歷山大·史卡拉第和他的兒子多明尼哥，兩人在世時都是遠近馳名的作曲家。亞歷山大·史卡拉第生於一六五〇年左右，一七二五年左右逝世。他寫過許多歌劇，但沒有一部流傳至今。兒子多明尼哥·史卡拉第生於一六八五年左右，一七五七年逝世。他是當時最著名的大鍵琴演奏家。雖然他的風格基本上是屬於技巧派的名家，沒有帶來直接的影響，但確實預示了李斯特在我們這個時代超群的技巧成就。他的作品沒有在當時留下更直接的成果，這點確實是一大遺憾；因爲如果有，也許就能使莫札特和其他多位作曲家免流於後來名家風格的那種鬆散、笨重的造作姿態，不至於落入阿貝提低音和其他不入流的陳腔濫調。我們直到相對現代的時期，還會在陶伯格（Sigismond Thalberg, 1812-1871）的琶音與重複音，以及多勒（Theodor Döhler, 1814-1856）的顫音中見到類似的發展。

史卡拉第 E 大調奏鳴曲，作品380

拉摩

兩位音樂大師韓德爾與巴哈皆出生於一六八五年；同時代的偉大法國作曲家拉摩比他們早兩年出生，逝於一七六四年；韓德爾在一七五九年逝世，巴哈則在一七五〇年辭世。巴哈註定要讓世人首度看見音樂中的驚人力量，拉摩則是將音樂元素組成科學性的和聲結構，爲現代和聲學立下了根基。韓德爾的偉大成就（除了身爲優秀作曲家之外）一舉粉碎了當時大有展望的英國樂派的未來，儘管普賽爾、拜爾德、莫利等人已紮實奠定了其根基。

拉摩出生於第戎（Dijon），在多次前往義大利，又在奧弗涅區的克

萊蒙（Clermont）擔任一陣子的管風琴家後，他前往巴黎，成功推出了幾部小型沃德維爾歌舞劇或音樂喜劇。他的大鍵琴音樂幾乎全是有描述性曲名的小品，很快就在法國各地傳頌。到生涯後期他的歌劇才獲得捧場，第一部作品是《希波呂托斯與阿麗西》（*Hippolyte et Aricie*），一七三二年時首演，那年他五十歲。其後到他過世的三十二年間，拉摩的歌劇持續占據著法國舞臺，睥睨所有外國作曲家的作品。

拉摩的風格把前一個世紀義大利作曲家盧利的風格往前推進一大步。他致力於讓語彙清晰，也是第一位嘗試賦予不同管弦樂器個別性的作曲家。基於某種奇妙的巧合，他的第一部歌劇具有所有早期歌劇似乎都有的那種戲劇情境，亦即地獄場景。拉摩的歌劇從未成為法式歌劇的根基，因為他過世時（1764），義大利歌劇團已經推出了某種有音樂的喜劇，後來很快發展為法國喜歌劇。要到德國作曲家葛路克，大歌劇才在法國重新流行起來。

身為理論家，拉摩對音樂的發展有莫大的影響力。他發現我們稱為「大三和弦」（perfect major triad）的和弦不僅是人為訓練耳力去喜歡某種樂音組合的結果，最早的四種和聲或泛音的每個聲音中，更是都蘊含了這個和弦。因此，所有不是由三度疊組而成的和弦都是基礎和弦的轉位。這套理論在今日的一般和聲系統中很合用。然而，雖然大三和弦、甚至屬七和弦可以追溯到泛音，但小三和弦又是另一回事了。拉摩在實驗多次後罷手，留下這個問題懸而未解。

在承認將八度平均分成十二等分有其可取之處，使所謂的半音彼此能以數學上相等的距離重現於半音音階這件事上，拉摩也是重要的推手。一七三七年，他論以泛音產生和弦的著作使平均律的音律系統獲得普遍接納，除了艾奧尼安與伊奧利安調式之外的其他古老調式漸遭淘汰。前者後來稱為大調，後者為小調，依其三度關係而定，艾奧尼安是大三度關係，伊奧利安是小三度關係。

韓德爾

如前所述，韓德爾於一六八五年（二月二十三日）出生於哈勒

（Halle），與巴哈同年，但巴哈晚一個月出生（三月二十一日）。他的父親是理髮師，在那個年代，理髮師通常也兼行手術與拔罐治療等。可想而知，父親反對兒子走音樂的路，但反對無效。韓德爾十五歲就以古鋼琴與管風琴演奏家的身分成名，即席彈奏管風琴的絕佳能力更是聞名遐邇。雖然父親希望他成為律師，但父親死後他仍堅持以音樂為職志。

韓德爾第五號
鍵盤組曲

　　韓德爾在一七〇三年前往漢堡後，在歌劇樂團獲得第二小提琴手的位子[i]。他明白歌劇在德國只是反映義大利藝術的發展，所以一七〇七年他離開漢堡前往義大利，不久就開始以表演者與作曲家的身分嶄露頭角。一七一〇年的嘉年華季節，他的歌劇《阿格麗碧娜》（*Agrippina*）在威尼斯首演。

　　漢諾威指揮樂長卡佩拉・阿龔斯提諾・斯泰法尼（Capella Agostino Steffani）當時在場，聽完韓德爾的歌劇後邀請他到漢諾威，於是韓德爾繼斯泰法尼之後進入漢諾威選帝侯的宮廷服務。他到過英國幾次，受到溫暖歡迎，進而在一七一三年進入安妮女王的宮廷，年薪兩百英鎊，雖然當時他還受雇於漢諾威選帝侯。一七一四年時，女王逝世，漢諾威選帝侯受英國王室之召成為英王喬治一世。為避免對前雇主的不忠在此時招致惡果，韓德爾寫下動人無比的曲子，在泰晤士河皇家遊行時於一艘平底大船上演奏。這首人稱《水上音樂》的組曲為他贏得了國王的寬恕。

　　從此以後，他居住於英國，實際上專擅著一切音樂事務。一七二〇年時，一間籌劃義大利歌劇的公司成立，由韓德爾擔任總裁。一七二七年喬治二世登基時，韓德爾寫下四首頌歌，其中一首〈札多克祭司〉（*Zadok the Priest*）的最後一句是「上主拯救國王」，以至於歷來人們都誤傳英國國歌是他寫的。

　　一七三七年，韓德爾在大部分積蓄都在歌劇事業中泡湯之後，決定放棄歌劇，改寫神劇。神劇起源於古老的神祕劇與受難劇，在小教堂或教堂禮拜堂的平臺演出。歷來文獻多提到韓德爾習慣從其他作曲家的作

i　當時的大鍵琴樂手是樂隊中十分重要的成員，因為他以數字低音為吟誦調伴奏，事實上他就是指揮。海頓曾在大鍵琴樂手缺席時親自上陣，大受歡迎之下，竟為他的歌劇帶來人氣。

品中拿取主題使用，甚至有人稱呼他為「大老竊賊」。然而不能忽略的是，他雖然利用了其他作曲家的點子，但也將之轉化的盡善盡美。一七四二年，韓德爾重拾榮華富貴，他的《彌賽亞》（Messiah）大獲成功。從那時起直到他過世為止，他的權威無可動搖。不過晚年的他飽受眼疾所苦，名為泰勒的英國眼科醫師為他開刀，但失敗，這位醫師為巴哈動的手術結果也同樣淒慘。韓德爾在一七五二年完全失明。但直到過世那一年，他仍繼續舉行神劇音樂會並演奏管風琴協奏曲，其樂譜只標出總奏，他的部分則是即席演奏。

韓德爾的長處在於他很擅長以相對簡單的手法製造石破天驚的效果。他的大合唱尤其能彰顯出這點，效果驚人，但編制卻簡單到幾近乏善可陳。當然，這與荒謬的花奏和各聲部的炫技長段無關──這是當時的義大利潮流──而是與作品的對位結構有關。《彌賽亞》是韓德爾最著名的神劇。他的第三、六號大協奏曲有時也由弦樂團演奏。他的大鍵琴音樂包含作於一七二○年的八首「組曲」（E大調組曲包含名為〈快樂的鐵匠〉的變奏曲），以及多首大鍵琴作品，其中包含六首賦格。以上作品價值都不高。

巴哈

巴哈無論就哪個方面來說都與韓德爾截然不同，唯一相同的是兩人出生於同一年，也都被同一位醫師毀了人生。韓德爾沒有學生，也許只有他的助理管風琴手可算例外；巴哈則支持並教導出幾個出色的兒子，還有約翰‧路德維希‧克雷布斯（Johann Ludwig Krebs）、約翰‧弗里德里希‧阿格里寇拉（Johann Friedrich Agricola）、約翰‧克里斯秦‧吉特爾（Johann Christian Kittel）、約翰‧菲利浦‧基恩貝格爾（Johann Philipp Kirnberger）、弗里德里希‧威廉‧馬珀格（Friedrich Wilhelm Marpurg）等學生，以及其他眾多傑出音樂家。巴哈在哈勒曾兩度求見韓德爾，但沒有見到。另一方面，我們有理由相信韓德爾根本從未費心細看巴哈的任何一首古鋼琴作品。韓德爾就像一個來到異地的征服者，根據委託寫歌劇、神劇和協奏曲，厚顏地從四周作曲家身上偷取點子；巴

哈則是帶著信念寫曲，從來沒有人指控他抄襲。韓德爾身後留下兩萬英鎊的巨額資產；巴哈在萊比錫聖多默教堂的微薄薪資卻讓他必須自行負起製譜的大部分工作。雖然他扶持過不少年輕藝術家，但他過世後，妻子卻窮困到必須拿公家慈善補助過日子。巴哈的作品不受那個時代青睞，直到十九世紀才開始獲得應有的讚賞。

巴哈出生於圖林根邦的艾森納赫（Eisenach），有意思的是早從他的曾祖父維特・巴哈（Veit Bach，生於1550年左右）那一代起，音樂就是巴哈家族的事業。巴哈的雙親在他十歲那年去世，他的教育由哥哥約翰・克里斯多夫（Johann Christoph Bach）接手，他們住在靠近哥達（Gotha）的一個小城鎮，巴哈的哥哥在那裡擔任管風琴手。少年巴哈的學識不久就超越了哥哥，此後完全靠自己研習音樂。

在威瑪（Weimar）成為管風琴家之後，一七〇三年時巴哈又接受了在小鎮阿恩斯塔特（Arnstadt）的供職，年薪五十七元左右。此時他已經開始作曲，由於當時庫瑙所謂的「聖經」奏鳴曲正引起諸多討論，所以巴哈可能也從模仿庫瑙起步，寫出一首精緻的古鋼琴作品，描寫哥哥約翰・雅科伯（Johann Jakob Bach）出發到瑞典卡爾十二世的宮廷擔任雙簧管樂手一事。這首曲子分成五部，每一部都有切合的題名，結尾是模仿車夫號角的精巧賦格。我相信這是巴哈實際上寫出標題音樂的唯一例子。離開阿恩斯塔特後，他先後在穆爾豪森（Mühlhausen）、威瑪、科登（Coethen）等地擔任管風琴家與宮廷樂長。巴哈兩度到哈勒求見韓德爾是在一七二〇年以前的事，當時他已經寫完平均律鋼琴曲的第一部、幾首小提琴奏鳴曲，以及許多其他偉大樂曲。十年後韓德爾再度來到德國時，巴哈已經病重到無法出門見韓德爾，他派長子去邀請韓德爾來訪，但依舊緣慳一面。

一七二三年時，他繼任去世的庫瑙，成為萊比錫聖多默學校的校長[i]，在那裡任職到過世。一七四九年時，英國眼科醫師泰勒碰巧來到萊比錫。巴哈在友人建議下動手術治療長久以來困擾著他的眼疾，但手術

巴哈《郭德堡變奏曲》

i　譯註：與聖湯瑪斯大教堂的教堂樂長。

失敗，他完全失明，隨之而來的治療徹底擊潰了他。一七五〇年七月十八日時，他的視力突然恢復，但也跟著發生癱瘓，十天後便逝世。

從巴哈的教會音樂來看，可以說帕勒斯替那是羅馬天主教作曲家，巴哈則是新教作曲家，不同的是巴哈的音樂是根據大小調的調性而作，他作品中的和聲結構有科學根基。帕勒斯替那僅是信步揮灑，巴哈則是步步為營，朝著清晰的目標前進。在巴哈的樂曲中，音樂具有確切的調性模板，但在帕勒斯替那的作品裡，含糊的調式使音樂瀰漫著一股神祕氛圍和某種不受人類意志拘束的超自然自由，而人類意志卻是巴哈作品中的一大特色。在討論巴哈的音樂時，我們必須忘卻技巧，那只是樂曲的外衣。他的風格代表著那個時代，就像他戴假髮，扣鞋釦。他的音樂不能與他表達的對位風格混為一談，雖然他作為以科學方法譜寫對位法的作曲家，其地位從未被超越，但僅憑此就論斷他的主要成就來自對位法，並不公平。事實上，他的科學性言語與其樂曲中的音樂理念牴觸時，他總是不惜犧牲前者來成就後者。因此，巴哈可以說是那個時代最偉大的音樂科學家，也是最大力打破規則的作曲家。

C・P・E・巴哈

在巴哈的兒子當中，C・P・E・巴哈最廣為人知，他為海頓鋪下了奏鳴曲發展之路。J・S・巴哈也寫過許多奏鳴曲，但沒有一首是古鋼琴作品，而是寫給小提琴和大提琴的，在當時可謂一大創新。小提琴奏鳴曲能夠淋漓盡致地發揮小提琴的所有特色，當然僅從技巧觀點來論斷樂曲好壞確實不可能公允。巴哈的鋼琴平均律想當然耳大幅提升了古鋼琴的彈奏技巧；即使到今日，他的半音階幻想曲和其他作品都需要優秀的鋼琴家才能貼切地演奏出來。

C・P・E・巴哈A大調鍵盤奏鳴曲，作品 186

討論音樂發展時永遠要記得，海頓、莫札特及其同時代人對巴哈的作品所知甚微，甚至一無所知，這也說明了為什麼在藝術上似乎有不進反退的趨勢。C・P・E・巴哈（生於1714）比父親有名得多，連莫札特都說他「是父親，而我們只是孩子」。他以大鍵琴音樂家的身分聞名，寫過許多奏鳴曲，成為組曲與奏鳴曲之間的連結。他拋開父親的複音風

格，致力藉由和聲與轉調（modulaion）讓作品充滿全新的音色與溫度。C·P·E·巴哈一七八八年在漢堡過世，他是當地的歌劇指揮家。值得一提的是，據卡爾·徹爾尼[i]（Carl Czerny）所言，C·P·E·巴哈寫下的古鋼琴演奏法後來成為貝多芬教鋼琴的基礎。

直到上述這個時期，管弦音樂在作曲家的作品中仍僅占一小部分。J·S·巴哈寫過一些組曲，也為小提琴寫了不同舞曲形式的個別樂章。有時還加上少數簧樂器，可能是長笛、法國號[ii]或小號。然而要到C·P·E·巴哈的作品中，我們才看到交響管弦樂寫作的萌芽，後來由海頓、莫札特、貝多芬繼續發展。C·P·E·巴哈所謂的「交響曲」主要是寫給弦樂的初級奏鳴曲，然後再加上長笛、雙簧管、巴松管、小號等，除了展現出音樂思維不可避免地朝更強烈的表現力發展的趨勢之外，實際上沒有藝術的重要性。在德國（其實其他地方亦然），歌劇完全由義大利元素左右，因此非義大利籍的音樂家不得不只能為純音樂會的空間寫曲，而非戲劇的舞臺。就連貝多芬也對他唯一的歌劇《費德里奧》（Fidelio）所獲得的迴響甚為失望。義大利元素的影響力之大，在美國的我們直到一八九七年才正要從其威力下恢復。

海頓

海頓於一七三二年出生在維也納附近，父母出身寒微，母親為某個伯爵家族擔任廚娘，父親則是車輪修造工與教區教堂司事。少年時期的海頓歌聲優美，因此獲准進入維也納聖史蒂芬主教座堂，成為聖歌班一員。這也讓他得以進入教堂附屬的聖史蒂芬學校，由市政府負責其食宿費與歌唱學費。然而，當這些少年一旦變聲或「破音」時，就只能離開學校。海頓離開教堂時身無分文，因此一度擔任義大利歌唱教師波普拉的侍從，以便繼續研習。

海頓後來聲名鵲起，受到富有貴族莫爾津伯爵（Count Morzin）的

i　編註：徹爾尼是貝多芬的學生。

ii　編註：這裡指的是巴洛克時期的法國號（small horns）。

注意，伯爵籌設了一支十八人左右編制的樂團，並僱請海頓擔任團長。海頓在這期間寫下第一首交響曲（弦樂器、兩支雙簧管、兩支圓號，共三樂章）和幾部小型作品。海頓二十九歲時，莫爾津伯爵放棄了樂團，於是他轉往匈牙利艾森施塔特（Eisenstadt），以同樣的身分服務保羅‧埃施特哈齊親王（Prince Paul Esterhazy）。海頓在這裡的樂隊有十六人，樂手都很優秀，不論夜裡多晚，他都可以隨時召喚他們來演奏，且他對樂手們大權在握。雖然他的合約條件苛刻至極，使海頓的收入與其他僕役不相上下，但這微薄的薪酬（年薪兩百元）卻穩定而確實。海頓從這時起開始擺脫貧困，不久後他的薪資就增加到五百元，從作曲中獲得的報償更是豐碩。他寫了一百二十五部之多的交響曲、六十八首三重奏、七十七首四重奏、五十七首協奏曲、五十七首奏鳴曲、八部神劇與清唱劇、十九部歌劇，此外還有不計其數的小型作品，光是聲樂作品就在五百到六百首之譜。當然，和我們的現代歌劇相較，他的歌劇作品只是小巫見大巫。

　　眾所周知他與莫札特友情深厚。至於他和貝多芬之間的不合，可能只是傲氣所致，也有可能是因為一方較懶，另一方則年輕而傲慢。海頓從英國經由波昂回到維也納，沿途受到非常熱烈的歡迎，當時貝多芬亦前來求見，想請教海頓自己有沒有當作曲家的才華。後來貝多芬更因此前往維也納，但上了海頓幾堂課之後，他改去向另一位老師求教，對海頓語多輕蔑，聲稱從他那裡什麼也沒學到。

　　在一七九二年、九四年兩度非常成功的英國行後，海頓回到維也納，寫下他兩部著名的神劇《創世紀》（*The Creation*）與《四季》（*The Seasons*）。他最後一次公開露面是一八〇八年出席《創世紀》的一場演出，當時他已七十六歲。海頓在小號的奏樂和觀眾的歡呼聲中進場。第一部結束後，他不得不離開，友人攙扶著他離場時，他在門邊轉身朝樂團舉手，彷彿在祝禱；貝多芬親吻他的手，大家都向他致敬。他在一八〇九年五月三十一日法軍轟炸維也納時辭世。

　　他晚期的交響曲作品常會巧妙地被拿來與貝多芬的交響曲相比——貝多芬寫的是悲劇和大型戲劇，海頓寫的則是喜劇和迷人的鬧劇。事實

海頓《創世紀》

海頓第 104 號 D
大調交響曲《倫
敦》,第三樂章

上,海頓是連結概念化的舞曲與獨立音樂[i]之間的橋樑。貝多芬雖然保留
了舞曲形式,但他將之寫成偉大的詩,而海頓的音樂則永遠保留一絲原
本舞曲的色彩。在海頓的作品中,音樂仍然是一門由美妙的聲音交織成
的藝術,雖然他並非對樂曲的設計,也就是音樂思維中情感特質的發展
一竅不通,但他從未讓自己的編曲設計突破某種優美悅耳的限制,而優
美悅耳正是他風格中的顯著特色。他對管弦樂器的運用比C‧P‧E‧巴
哈大幅進步許多,對莫札特而言大有幫助。

莫札特

談到莫札特,我們可能都略有所知。莫札特於一七五六年出生於薩
爾茲堡(Salzburg),一七九一年英年早逝。我們知道他非常早慧,早在
六歲時就發表了第一首作品,那時的他已經和十一歲的姊姊在音樂會中
為高官權貴們演奏,頗受囑目。他後來的生活是在歐洲各地馬不停蹄地
舉行音樂會,每隔一段時間就因為染患猩紅熱、天花和其他病症而中
斷,最後是傷寒奪去了他的性命。他停留在義大利期間,以絢爛華麗的
義大利風格寫過多部歌劇。所幸並未流傳至今,否則有辱他的名聲。

莫札特早期作品中值得一提的是鋼琴協奏曲、幾部交響曲以及四重
奏,作於一七七七年左右。他的第一部重要歌劇是寫給慕尼黑歌劇舞臺
的《克里特國王依多美磊歐》(*Idomeneo, King of Crete*),其中採用了葛路
克的原則,因而擺脫了當時義大利歌劇實在不怎樣的風格,不過作品本
身是以義大利文寫成。他的下一部歌劇是以德文寫的《後宮誘逃》(*Die
Entführung aus dem Serail*),一七八二年在維也納首演時十分轟動。後來
的歌劇有《費加洛婚禮》(*The Marriage of Figaro*)、《唐‧喬望尼》(*Don
Giovanni*)、《魔笛》等。

莫札特《魔笛》

眾所皆知他過世時的故事:一名陌生人上門,委託莫札特創作一首
安魂曲,後來曲子以華爾賽格伯爵(Count Walsegg)的創作曲之名在
一七九三年時演出。我們後來得知該名陌生人的身分是伯爵的管家,但

i　編註:這裡指的是絕對音樂的概念。

莫札特當時認爲來訪的此人是來自另一個世界的使者。他還未完成曲子就去世了。莫札特窮困潦倒到死前連牧師也請不起，醫師也要等看完戲後才肯來。他的葬禮是「三流的」，而且因爲當天風雨交加，沒有人伴隨他的遺體到墓地。他的遺孀舉行了一場音樂會，又獲得了皇帝的資助，才籌到足夠的錢清償他的巨額債務。

莫札特《安魂曲》

要充分說明莫札特的作品並不容易。他在表達上有某種簡單的魅力，直截了當，蘊含感染力，是海頓相對輕快愉悅的風格所缺乏的。他對葛路克藝術原則的實際運用，讓德國歌劇獲益良多；但我們也必須承認，這種風格的變化很可能只是他個人藝術發展的其中一個階段。他後期的交響曲與歌劇最能展現他的最佳狀態。他的鋼琴作品與早期歌劇有「炫技」風格的效果，虛浮地充斥著技巧展示與平庸悅耳的旋律。

莫札特 A 大調
鋼琴奏鳴曲，作
品 331

20

音樂中

的

朗誦

　　我深信，音樂的某一面向從未獲得全盤研究，也就是音樂與朗誦之間的關係。我們知道音樂是一種可以透過擬聲描寫實際事件的語言。藉由多少具暗示性的聲音，音樂可以呈現出半視覺的意象，讓我們多少真確地感受到那些事物。

　　要做到上述這點，就一定要遵守某些規則。廣泛一點來說，這種聲音藝術一定有些固有的特質，能讓我們的感受與音樂產生共鳴。我無意深入討論這個主題，但僅從表面綜觀，或許就能釐清一些有關音樂潛力的論點。我們談到這個主題時，往往太常只去提聲音在生理感官上產生的愉悅效果。

　　稍微深入這個主題，可以讓我們了解標題音樂有哪些常被討論的問題，也可能有助於我們體認到人類在這門藝術中的驚人進展。說也奇

怪，這類進展在於接二連三地拋卻一般公認造作的束縛與常規，而一門藝術的發展及令人嘆爲觀止的大量外在手法，都意在表達基本的感受。

以描寫爲主的客觀音樂

音樂可以分成四大類，每一類在聽者的接納能力與作曲家的詩意細膩度上都有所進展。我們可以把第一階段比作「原始印第安人在岩石與骨頭碎片上，刻畫他們在戰爭與承平時期的英勇功績」。如果繪者心中有大象的形象，他會以極力誇大主要特點的方式來刻畫。以這種方式描繪的上帝會比常人大兩倍，而描寫性的音樂也同樣如此。以貝多芬的《田園》（Pastoral）交響曲爲例，其中的布穀鳥不是行蹤飄忽，遠遠躲到灌木叢裡，有如從森林的幽暗深處驟然且突兀地發出鳴叫的鳥；不，《田園》中的鳥確實是布穀鳥無誤，但奇妙的是會讓人聯想到紐倫堡同樣精緻而極廉價、附有可動尾巴的松木藝品。

貝多芬第六號 F 大調交響曲《田園》，第五樂章

下一階段仍是「描寫」，但這些描寫帶領我們進入奇異的國度。我們聽見的聲音僅是供人通過的小門。這類音樂帶有暗示性：《田園》交響曲最後一個樂章的開頭、柴可夫斯基（Pytor Tchaikovsk, 1840-1893，俄國作曲家）《悲愴》交響曲（Symphonie Pathétique）中的進行曲、拉夫《森林》交響曲（Im Walde）的開頭、卡爾·郭德馬克（Karl Goldmark, 1830-1915年，猶太裔匈牙利作曲家、小提琴家）的《莎庫塔拉》序曲（Sakuntala）等皆是此類例子。這類音樂中的暗示，蘊含著某種開啓人們眼界的力量。上述這兩種音樂名爲「標題」或「客觀」音樂。

柴可夫斯基第六號 b 小調交響曲《悲愴》，第三樂章

拉夫第三號 F 大調交響曲《森林》，作品 153

主觀音樂：朗誦與暗示

另外兩類音樂都必須以主觀音樂稱之。首先是不折不扣的朗誦。歌者有可能說謊，或是他的感性並不眞誠，顯得虛假，而我們是從文字、從其熱情多寡等來得知這些聲音代表的意義。音樂藝術的最後一個階段要精緻得多，經不起如此精確的分析。如果將音樂比做繪畫，我想可以將繪畫比成這種音樂新語言的前三個階段，但到此爲止。因爲繪畫藝術要打動觀眾，必須對多少屬於物質性的事物進行看得到的描寫。然而，

音樂與夢的成分相同。不用說，我們的夢往往比現實事件引起的實際感受更深刻。我認為夢與音樂正是因為這種奇特的質地，而能以同樣的方式觸動我們。

華格納的主要藝術原則在於，他不僅在音樂中創造出栩栩如生的驚人畫面，也讓畫中人物實際走出畫框，直接對觀眾說話。換句話說，他的樂團形成了一種使角色能脫離並實際發聲的繪畫與心理背景。如果他們有半點虛言，從頭到尾都如光暈般環繞現場的樂團就會毫不留情地撕下其面具，有如古老童話中的鏡子。

然而，在華格納歌劇中，醒目的舞臺實體設備及演員的演技，常常妨礙了這種絕佳藝術思維的完美運作。華格納樂劇中這類物質因素的侵擾，是唯一的弱點。

談到這裡，我希望強調這個事實：在音樂中，朗誦始終是向大眾說話最直接的方式；不僅如此，朗誦未必受口語文字束縛，也不像在語言中那般，必須遵守咬字清晰的法則。體認到這點後，我就能毫不猶豫地提出我的見解：歌劇，更精確來說樂劇，並非我們藝術中最崇高或最完美的形式。華格納所代表的樂劇（他也是唯一的代表）結合了繪畫、詩歌與音樂，是我們十九世紀的心靈所能想像的最完美結合。但論及作為音樂最高發展的代表，我發現樂劇太受外物所妨礙；為了製作出看得見的場景，這些物質因素是必要條件，也不得不服從於口語文字的法則。

音樂語言與口說文字的差異

音樂是普世的；華格納歌劇／樂劇所必須蘊含的言語元素，無可避免地帶有不折不扣的德國特色。如果沒有這些元素，就不會有《紐倫堡的工匠歌手》、《尼貝龍的指環》、〈伊莉莎白〉[i]等作品了，但貝多芬的降E大調交響曲（《英雄》，*Eroica*）就不受言語元素所限。如果歌者不需要受實際、物質性確實也最高的語言束縛，那〈再會，我最親愛的天鵝〉（*Goodbye, My Dearest Swan*）就能讓《羅恩格林》（*Lohengrin*）具有某種

〈再會，我最親愛的天鵝〉取自歌劇《羅恩格林》

i 　編註：作者應是指歌劇《唐懷瑟》中的角色伊莉莎白（Elizabeta）。

我們做夢也想不到的怪誕色彩。

這確實顯現出音樂語言與所謂口語之間的差異，後者具有純象徵性與人造性的特色，前者則是直接而不受遏止的表達。音樂不論何時都能提升口說字詞（本身不具意義）的深度，但字句能提升音樂朗誦效果的時候屈指可數，事實上我懷疑根本沒有這種效果。依我之見，聆聽華格納歌劇／樂劇，好比同時觀賞有三個場地的馬戲團，有音樂的場地應該最能吸引我們注意，因為它提供了任何人所能想像得到的最絕妙聲音。在這同時，不論是誰，要讓注意力不頻頻被其他場地吸引也是不可能的。其中一個場地有理查·弗里克[ii]的公羊戰車和鳥及龍相鬥，或是一艘牢牢固定好的幽靈船，宛如真實的彩虹，鉅細靡遺地展露木匠的手藝。在另一個場地中，你可以實地聽到米密與流浪者[iii]之間的無聊笑話，或聽華爾特[iv]，說他如何舒舒服服地睡了一晚。

然而，這些出色場景中的音樂可不會安於低微，而是會自行在絕妙的詩意中翱翔，拒絕「同流合污」——用我們現在流行的行話來說，「合流」正是「墮落」的確切症狀。換句話說，那股詩意背後的衝動，與推動「三個表演場地的馬戲團」背後的力量一模一樣。

音樂的四大元素

總之，我希望表達的是，我認為音樂有四大元素，亦即描繪、暗示、實地說話，還有幾乎不能分析、由另外三種成分組成的音樂。

前文討論大鍵琴的早期作品時，我提到音樂在定義某些事物上，有相當合理的精確度。就如埃及象形文字以波浪線代表水，音樂亦是如此，具有可以意指任何我們認為在大自然中是同類事物的自由度。因

ii 譯註：Richard Fricke，芭蕾舞者，也是華格納的好友，在華格納首次推出《尼貝龍的指環》系列時提供了許多協助，一九〇六年他也出版《排練中的華格納, 1875-1876》（*Wagner in Rehearsal*, 1875-1876）記錄這段往事。

iii 譯註：Mime與The Wanderer，華格納歌劇《齊格菲》（*Siegfried*）中的角色。

iv 譯註：Walther von der Vogelweide，華格納歌劇《唐懷瑟》（*Tannhäuser*）中的角色，是著名的愛情歌手。

此，我們可以從脈絡中得知，華格納〈森林呢喃〉的音型在那個情境下意味著一波波空氣。《萊茵的黃金》前奏曲中的搖擺音型顯然是指水，孟德爾頌在《可愛的美露西娜》也用過相同的音型。這不是說華格納抄襲，而是他與孟德爾頌都體認到音樂暗示的明確性；兩人都以相同的音樂點子指稱相同的事物這點，就是最佳明證。

第二類音樂或音樂的第二元素就無法那麼明確地分析出來了。要成功辨認這類音樂，不僅取決於聽者對細膩的感受層次有一定的敏感度，還有他們的接受能力，有能力自由不受拘束地接受作曲家所投射的情緒。這類音樂無法從客觀角度看待。對想從這種角度來分析的人，音樂始終是一種未知的語言，其潛力完全要看聽者積極的主觀狀態。

第三種元素可想而知含有口語字句，換句話說，就是朗誦。然而，作曲家在朗誦中徹底切斷了與我們所謂語言的關係，使它成為各種情感表達的媒介，不限於人聲或樂器，甚至也不受升降號和還原號限制。升號在情緒緊張下會更尖銳，憂鬱則會讓降號更低沉，從而為朗誦添加深度。這種不受文字圉限的情感是無拘無束的。如前所述，最後一種元素極難定義。它是同時具備暗示性與描繪性的朗誦。華格納每個音樂小節都含有這種複雜的音樂形式。因此，華格納的樂劇在脫離實際口語的藩籬後，也從演技、描繪、布景的物質性中解放出來，可以看成是我們藝術的最高成就。這種藝術並不含有所謂「詩」的口語文字，也沒有繪畫或雕塑，更沒有建築（形式），只有上述這些領域的本質。這些領域透過被動的外在影響力所欲達成的目標，音樂用實際且生動的振動聲來辦到。

21

音樂中

的

暗示性

音樂好聽與音樂在概念上的重要性，應該分開來看，音樂藝術才能建立在紮實的基礎之上

談到音樂中的暗示力量之前，我希望先提出一些但書。首先，我是代表自己發言，表達的僅是個人意見。假如這些意見激發了進一步的研究或討論，我的目的在某種程度上就算達成了。

其次，談到音樂藝術時，要如何讓別人理解自己，多少是有些困難的。對許多人來說，聆聽欣賞音樂就已足夠，探究那些愉悅感從何而來，似乎是多此一舉。不過依我之見，除非大眾對音樂創作者的熟悉度，多過於這樣的外在狀態──僅以耳朵去聽原本要給靈魂聆聽的聲音，或是僅聽其聲卻渾然不覺其中意義；除非大眾能夠將音樂帶來的感

官愉悅與音樂在概念上的重要性分開來看，否則我們的音樂藝術無法建立在扎實的基礎上。

邁向音樂聆賞的第一步應該要在預備學校中鍛鍊。如果我們能教導年輕人像分辨色彩一樣分辨樂音，讓他們了解節奏值，教他們運用自己的聲音調整言語的鼻音，他們在往後的人生中才更能欣賞並珍惜音樂藝術，而在這種藝術中，悅耳的聲音不過是一小部分。

關於音樂的獨立意見之所以付之闕如，多半是因為對相關材料不熟悉。因此，我們的祖先習慣在晚餐後輪唱，但他們的歌唱中卻缺乏音樂性。

音樂蘊含某些能挑動身心神經的元素，因此具有能夠直接吸引大眾的威力——其他藝術多半沒有這種威力。對聽者造成的感官影響往往被誤認為是所有音樂的目的與最終目標。考慮到這點，我們就能諒解常聽到的那些令人困惑的言論了。例如某位英國主教聲稱「不論就知性上或情感上，音樂對他而言都沒有影響力，他只感覺到悅耳」，接著他說：「每種藝術都應該謹守分際，而音樂領域關乎的是令人愉悅的聲音組合。」在聲稱聽音樂讓他感受愉悅，而音樂的全部使命就是製造出愉悅的感官享受時，那位主教把音樂藝術放在與美食佳餚相當的等級上。這片土地上的許多學院與大學也把音樂當成某種「插在鈕扣眼上的花」看待。

不幸的是，我相信對音樂的這類評價隨處可見，但庸俗歸庸俗，還是有可能以這種觀點作為基礎出發。如果能讓這群人體認到全然不悅耳的音樂也存在，那我們就朝適切地欣賞音樂藝術及音樂各種階段邁出了第一步。

單是聲音之美本身，是純感官性的。中國的音樂觀重視聲音的質地。人們聽見銅鑼綿長振動的聲響，或是管樂器高而細的音流時，應該要欣賞其盈耳的性質。《論語》與孟子的著作都經常提到音樂，也都強調「洋洋乎盈耳哉」。子曰：「師摯之始，關雎之亂，洋洋乎盈耳哉！」錢德明說：「音樂必須盈耳才能貫穿靈魂。」他在提到庫普蘭某些古翼琴樂曲的演奏效果時，說中國聽眾認為這些曲子是未開化的音樂，速度快到

讓人來不及好好欣賞每一個樂音本身。這種觀點偏好的是有色而無形的音樂，或是無樂之聲。它要變成音樂，就必須擁有某些能脫離純感官性的素質。在我心中，暗示的力量正是音樂的生命力所在。

音樂的知性面向與感官元素

然而，在討論暗示的力量之前，我希望先簡略談一談兩件事：一是所謂的「音樂科學」；一是開始涉及並逐漸干擾到所有暗示的音樂感官元素。

如果有人要定義所謂的音樂知性面向，他可能會談到「曲式」、對位法設計這類東西。我們先來談曲式。如果理論家認為「曲式」（form）這個字意指音樂最深刻的詩意表達，也就是將樂音編排成最能有力呈現音樂理念的藝術，那我沒有異議：因為如果我們同意這點，而不是同意現代理論家所謂適當表達的公認形式，那對樂音力量的研究應該就能真正證明音樂知性的存在。「曲式」這個詞代表了所謂的「結構堅固的樂段」、「輔助主題」等，在某些指定的調底下，把這些樂段或主題好好地結合起來，應該能建構出良好的形式。這種手法本來是根據舞曲的需要與潮流而產生，在歲月推移中改頭換面，無須特別予以推崇。曲式的特性如此飄忽不定，以致某位權威將貝多芬某首奏鳴曲的第一樂章稱為「奏鳴曲曲式」，另一位卻稱之為「自由幻想曲」，當然不具有嚴肅的知性價值。

曲式應該是「連貫性」（coherence）的同義詞。理念無論大小，都找得到沒有形式的表達方式，但那個形式會蘊含在理念中；獲得充分表達的理念有多少，形式就有多少。就音樂理念本身而言，分析能顯露其形式。

「對位發展」這個詞，對今日大多數音樂創作者而言，相當於表達音樂詩意的手法。對位法本身是用各個主題玩些花招，不怎麼成熟，有如高中數學一般。可想而知，這種所謂「科學」的整片網絡與紋理，從來就不是源自詩意音樂表達的需要。帕勒斯替那之前的所有音樂文獻都確實證明了這種發明不具詩意、甚至不悅耳的性質。

在我看來，世上最了不起的音樂詩人巴哈不是透過他那個時代流行的對位法，來完成他的使命，而是另闢蹊徑。卡農與賦格規則賴以根據的基礎，就和輪旋曲與奏鳴曲曲式的基礎沒有兩樣，都很平淡乏味。我發現就連要想像有這類刺激或動機以激發詩意的音樂語言，都是不可能的事。純粹的音調之美，即所謂的「曲式」，抑或是「音樂的知性面」（對位法、卡農、賦格的藝術），都不是音樂中真正重要的元素。因此我們可以把分析縮限到以下兩件事：樂音的物理效果和暗示。

　　原始人對嘈雜聲響的欣喜反應，最單純地展現出聲音的純感官效果。在較文明的國家中，反應則變成聽見悅耳聲音時的純愉悅感受。它以「蘇格蘭促音」的形式出現在民歌中（蘇格蘭促音是瑞士約德爾唱法的近親），無疑也是許多民族音樂中增音程及（較低程度上的）減音程跳進（skip）的起源。它包括了胸音與假聲交替的訣竅，是一種能取悅孩童也能取悅原始民族的人聲驟轉，這個原理困擾著世界各地的民歌學者，但其實很簡單。

　　聲音在感官上的另一個影響力是音樂最有力的元素之一，所有音樂表達都與這種元素有關，密不可分，包括了：重複、再現、周期性。

　　反覆有可能是節奏、音色明暗、織度或色彩（即音型或音高）的重複。我們知道原始民族在施咒儀式中會持續不斷地擊鼓或吟誦，逐漸增強到激烈的程度，迫使聽者進入某種狂熱境界，彷彿身體疼痛不再存在。

　　進行曲中重現的節奏或樂句，能為軍隊帶來價值，這是眾所公認的事。一大群人在樂聲的高低起伏中，直覺地擺動身體。華爾茲不斷再現的輕快節奏，讓雙腳下意識地移動；隨著重複能量的增減，身體不由自主的擺動也會跟著變強或變弱。

　　白遼士曾開玩笑提起某個芭蕾舞者的故事，這位舞者不滿樂隊演奏的音高，堅持應該把音調調低，但如此一來，也就與搖籃曲的編曲原則相去不遠了。

　　這種對重現的樂音、節奏、音高的感官共鳴和催眠術有異曲同工之妙，最後導向了我所說的音樂的暗示。

詩歌也採用了這種元素的改良形式，埃德加・愛倫・坡（Edgar Allan Poe）的〈烏鴉〉（*Raven*）就是一例：

烏鴉曰：「永不復返」

坡在作品〈猩紅疫〉（*Scarlet Death*）中也反覆使用了色彩。「反覆」是許多所謂流行歌曲的主要發條（我不會稱之為生命力），使用方法簡單的不得了。選定一個強烈的節奏音型，然後不停重複，直到聽者的身體跟著拍子擺動為止。〈熱鬧時光〉（*There'll Be a Hot Time*）等名曲和〈塔拉拉步迪埃〉（*Ta-ra-ra, Boom-de-ay*）等曲子都是這類音樂的好例子。

音樂中的暗示可能來自樂型、和聲或音色

音樂中的暗示有兩種：一種稱作「音畫」（tone-painting），另一種則幾乎難以分析。

音畫一詞多少有些不足，令人想起有位法國評論家說詩是「美麗的音樂畫面」。我相信音樂可以強力暗示某些事物與概念，也可以喚起包含在所謂「曲式」與音樂「科學」中的模糊情感。

如果我們希望從音樂中最原始的暗示形式開始談，可以從直接模仿大自然的聲音當中，找到這樣的形式。前文提過亥姆霍茲、愛德華・漢斯力克（Eduard Hanslick）及其追隨者不認為音樂具有暗示大自然事物的力量，但他們仍勉強承認音樂可以表達大自然事物所引起的情緒。面對這個問題，我們可以舉一個著名的例子來說明：貝多芬《田園》交響曲中有鶉、布穀鳥和大雷雨，我們可以在樂曲中清楚聽到鳥兒鳴叫聲和風雨聲，但音樂不可能表達這些事物所引起的情緒，原因很簡單，因為布穀鳥和鶉不會引發情緒，至於大雷雨引起的情緒則依個人性情不同，從憂鬱、恐懼到興高采烈都有可能。

音樂可以模仿發生在大自然中的任何節奏聲或旋律音型，這點不言自明。我們幾乎可以照單全收，無須進一步討論。鳥兒的歌聲、馳騁的馬蹄聲、風的低鳴聲等，在在是音樂語彙的一部分，不論哪個國家的人

都能明瞭。我也不須說明聲音的增強暗示激烈、接近，以及其視覺同義詞——成長；強度減弱則暗示撤退、消褪、歸於寧靜。

我們都很熟悉樂型（pattern）帶來哪些暗示。那是脫離十六、十七世紀傳統對位風格桎梏最早的徵象。托馬斯・威爾克斯的第一首牧歌（1590）從「坐下吧」唱起，樂型跟著向下五度。這裡的暗示很粗糙，但其背後那股動力，同樣也為華格納的〈森林呢喃〉、孟德爾頌的《可愛的美露西娜》及許多其他作品，提供了素材。

威爾克斯牧歌《坐下唱歌》

孟德爾頌《可愛的美露西娜》

樂句的音型可以暗示各種進行方向，這聽來奇特，但舉例來說，我們可以想像一首紡織歌有破碎不全的琶音嗎？如果我們在舞臺上看到擲出的矛與射出的箭，耳裡聽見樂隊演奏的卻是波浪型的樂句，應該就能立刻明白兩者何其格格不入。不僅孟德爾頌、舒曼、華格納、李斯特，幾乎每位作曲家都寫過紡織歌，他們都用同樣的樂型來暗示紡車的運轉。如華格納和孟德爾頌這般南轅北轍的作曲家都採用同樣的樂型來暗示起伏的波浪，這非但不是巧合，還清楚顯現出了暗示的潛力。

藉由音高傳達的暗示在音樂中最為強烈。每秒增加超過兩百五十兆次的振動，會變得明亮。振動頻率最高的樂音清楚地帶來了光的暗示，這是奇特的巧合，但音高一降低，這種印象就愈來愈模糊。要說明這點，只須以《羅恩格林》的序曲為例，就算我們對當中的意義毫無所悉，還是能接收到各種形狀在藍天下閃閃發光的暗示。

以拉夫《森林》交響曲的開頭部分為例：音樂明確無誤地暗示著深重的陰影。史賓賽關於情緒影響音高的理論，眾所皆知，不須確證。他的理論應該放在音樂言語的主題下討論，在此我就不多談了，姑且這麼說：樂句往上可以暗示興奮得意，往下暗示抑鬱沮喪，強度則依使用的音程而定。我們可以舉華格納的《浮士德》序曲為例，當中的音高既有描寫性也帶有情緒性。如果我從這個樂句中發現到的意義對你來說太牽強附會，只要給這個音樂動機更高的音高，你就會發現完全不可行。

華格納《浮士德》序曲

樂章提出的暗示非常明顯，因為音樂無疑可以莊嚴、從容、匆促或暴怒，可以是進行曲或舞曲，可以嚴肅也可以輕浮。

最後我希望談談藉由音色——音質和音高的混合——傳達的暗示。基

本上這是音樂的現代元素，我們樂於以這種絕妙有力的手法協助表達，進而發展到有可能推翻迄今的音樂口語，即旋律，轉而偏好口語中的隱語，像是手勢與面部表情。正如口語中的隱語可能會扭曲、甚至徹底反轉口頭說出來的話的意義，音色與和聲也會改變樂句的意義。這既是現代音樂的榮耀，也是危險。從音色中新發現的暗示威力和迄今為止仍意想不到的管弦樂組合所發出的喧鬧，正席捲而來，讓我們逐漸忘卻音樂的永恆有賴旋律言語。

依我之見，持續不墜的是旋律線而非音色。和聲在暗示中頗具力量，我們可以從下述這個例子看得出來：彼得·科內利烏斯（Peter Cornelius）用同一個音寫完一整首歌，伴奏的和聲多采多姿，導致聽者誤將諸多情感歸因於單一個主音。

在現代音樂中，這是最重要的元素。如果我們再次以華格納的《浮士德》序曲為例，會發現雖然當中的旋律傾向與樂句音高帶有本身的暗示，但伴奏的隆隆鼓聲為樂句覆上了不祥的面紗，予人鮮明至極的印象。

大三和弦是豐富的現代和聲與音色發源的種子。這種樂音組合的起源與發展是音樂史的一部分，這麼說吧：由於某些心理學上的因素，這種和弦（還有小三和弦）對我們的意義就和對中古世紀僧侶的意義一樣。它是完美的，每個完整的樂句都必須以它結束。試圖把音樂從這種聲音組合的專制中解放出來，終歸徒然，顯示出其蘊含的終局與休止的暗示是無可辯駁的。

如果我們偏離這個和弦，動盪的感覺就油然而生，唯有行進到另一個三和弦或回到第一個和弦才能平復。現代調性系統的發展讓人能思考音色；一個和弦如果脫離孕育其樂思的調，會帶來一股困惑或神祕感，這是我們現代和聲與音色藝術的特徵。因此，當任何簡單的低音和弦伴隨著拉夫《森林》交響曲最初幾個音符（圓號和小提琴）出現時，暗示了光線穿透黑暗，而離開C大調音色甚遠的和弦則暗示著神祕；但當和聲接近三和弦時，那股神祕感也隨之消失，使圓號所暗示的陽光得以閃閃發亮。

孟德爾頌《仲夏夜之夢》序曲

郭德馬克《莎庫塔拉》序曲也以同樣的方式提出細膩暗示。韋伯的《魔彈射手》、華格納的〈隱身魔盔〉動機、孟德爾頌的《仲夏夜之夢》、柴可夫斯基其中一首交響曲的開頭等，無一不是如此。

也就是說，這種音樂表達的重要元素已經脫離泥沼，成為一種共同特質。現代作曲家為使其出類拔萃而付出的努力，在運用音色與樂音組合上，已達人類身體所能忍受的極限。雖然為了將某些最富詩意與暗示性的音色運用在低俗的舞曲和打油詩上，這是自然不過的事，但我認為也是一種遺憾，因為如此一來，原本應該是為音樂敘述增添力量與強度的方法，卻躍升到音樂敘述本身的地位去了。原本應該是為音樂敘述增添力量與強度的方法，卻被抬高成音樂敘述本身的重要性了。史特勞斯的《查拉圖斯特拉如是說》（*Thus Spake Zarathustra*）可以說是對這種音色暗示力量的禮讚，我相信能從其中看出上述傾向。這首作品以音調質地的輝煌壯闊震懾人心，開頭幾個小節的日出暗示，強而有力地顯現出音色勢不可擋的威力；音樂向上攀升，直達最高地帶，那裡有光，燦爛奪目。但我記得有天夜裡在倫敦街頭聽見的歌聲，覺得那才真正包含了音樂的起源。

史特勞斯《查拉圖斯特拉如是說》

由於我的用語貧瘠，只能說那是一種想像上的暗示，和實際的音樂言語有關，很難下定義。詩人就是有能力表達出那種暗示的人。要比擬的話，我會引述布朗寧和莎士比亞的詩句：

　　最親愛的，三個月前
　　雪神施展催眠術，
　　伸手一揮
　　讓大地陷入沉睡。

　　　　　　　　　　——布朗寧，〈戀人的口角〉

水仙花
開在燕子飛來之前，美得
迷住三月的風；紫羅蘭雖嬌小，
卻比朱諾的雙眸甜美。

<div align="right">——莎士比亞，《冬天的故事》</div>

對我來說，用文字表達音樂的程度有限。暗示，就和音樂裡的某些成分一樣，實體或心理上的暗示都不足以解釋音樂散發的魅力，那股魅力確實也不是出於對位或曲式手法。暗示，是無法分析的。

CRITICAL AND HISTORICAL ESSAYS

Lectures delivered at Columbia University

BY

EDWARD MACDOWELL

EDITED BY

W.J. BALTZELL

聲音的故事

CRITICAL AND HISTORICAL ESSAYS-

Lectures delivered at Columbia University

作者	愛德華・麥克杜威 Edward MacDowell
導讀	賴家鑫
譯者	謝汝萱 juhsuan9@gmail.com
特約編輯	鄭明宜
美術	高聖豪 samuelkao71@gmail.com
排版	Lucy Wright
總編輯	劉粹倫
發行人	劉子超
出版者	紅桌文化／左守創作有限公司 http://undertablepress.com
	臺北市中山區大直街 117 號 5 樓
	Fax: 02-2532-4986
印刷	約書亞創藝有限公司
經銷商	高寶書版集團
	臺北市內湖區洲子街 88 號 3 樓
	Tel: 02-2799-2788 Fax: 02-2799-0909
書號	ZE0148
ISBN	978-986-06804-0-9
初版	2021年9月
新台幣	420元
法律顧問	詹亢戎律師事務所
台灣印製	本作品受智慧財產權保護

紅桌文化網站

台北市文化局 贊助

國家圖書館出版品預行編目(CIP)資料

聲音的故事/愛德華.麥克杜威著;謝汝萱譯.
-- 初版. -- 臺北市:紅桌文化, 左守創作有限公司, 2021.09
228　面;16*23公分
譯自 : Critical and historical essays : lectures delivered at Columbia University
ISBN 978-986-06804-0-9(平裝)

1.音樂史 2.樂評 3.民族音樂學

910.9　　　110012157